二玄社书法讲座

书法讲座

行书

[日] 西川宁 ○编 ｜ 任升浩 何晓玫 张绫琦 ○译　　CTS｜湖南美术出版社 ｜ 后浪出版公司

图书在版编目（CIP）数据

二玄社书法讲座．行书／（日）西川宁编；任升浩，
何晓玫，张绫琦译．－－长沙：湖南美术出版社，
2021.2
ISBN 978-7-5356-9373-0

Ⅰ.①二… Ⅱ.①西… ②任… ③何… ④张… Ⅲ.①毛笔字－行书－书法 Ⅳ.①
J292.113.5

中国版本图书馆 CIP 数据核字 (2020) 第 243946 号

编者：西川宁
书名：新装版《书道讲座》第二卷《行书》
初版年：Originally published in Japan in 2009 by Nigensha（二玄社）

Chinese translation rights arranged by Nigensha
本书中文版由二玄社授权银杏树下（北京）图书有限责任公司出版

著作权合同登记号：图字 18-2019-059

二玄社书法讲座：行书

ERXUAN SHE SHUFA JIANGZUO：XINGSHU

出 版 人：黄　啸
编　　者：西川宁
译　　者：任升浩　何晓玫　张绫琦
出版统筹：吴兴元
编辑统筹：郝明慧
责任编辑：贺澧沙
特约编辑：贾蓝钧
营销推广：ONEBOOK
设计排版：黄瑞霞
装帧设计：墨白空间·肖　雅
出版发行：湖南美术出版社（长沙市东二环一段 622 号）
　　　　　后浪出版公司
印　　刷：天津图文方嘉印刷有限公司
　　　　　（天津市宝坻区宝中道 30 号）
字　　数：331 千字
开　　本：889 毫米 ×1194 毫米　1/16
印　　张：11.5
版　　次：2021 年 2 月第 1 版
印　　次：2021 年 2 月第 1 次印刷
书　　号：ISBN 978-7-5356-9373-0
定　　价：68.00 元

读者服务：reader@hinabook.com 188-1142-1266
投稿服务：onebook@hinabook.com 133-6631-2326
直销服务：buy@hinabook.com 133-6657-3072
网上订购：http://hinabook.tmall.com

目　录

前言

西川宁

因为书法的作用极为特殊，所以有人将之分为实用书法、教育书法、艺术书法等几个领域。但实际上，这一分类是十分幼稚的把戏。针对入门阶段和提高阶段是本讲座的基本方针。

从握笔法开始，至基础心得、临摹研究、创作构思，最后对现代书坛负有盛名的书法家的作品进行鉴赏。这是贯穿本丛书各册的基本思路。

最后，我们会简单介绍各种字体的历史，并对书法名品进行解说。对于此类讲座丛书而言，可能会被认为内容过多。但编者认为，书法讲座的作用，在于汇集过去书法之智慧。

虽然本丛书按楷、行、草的顺序进行编排，拜托名家撰文，但各册内容并不局限于以上字体，同时也涉及其他字体。希望读者能考虑到这一点，并对本讲座的内容进行自由发挥、自由应用，相信一定会受益匪浅。

序言：莺薮稚舌

吉川英治

彼时桥本关雪先生仍在世，讨论书法时曾顺带说："我对书法产生兴趣始于寂严①。家父很早便开始收藏寂严的书法作品，无论是父亲的房间还是我的房间，都挂着寂严书写的屏风、条幅等。我从小便与寂严的作品朝夕相对，受到了感化。"

听罢先生一席话，想到自己身上也发生过同样的情况。家父也有些古玩方面的爱好，自号"石声""牛石"等，自年轻时候就以书法家自居，游历各地。家父书画条幅的爱好持续多年，小时候我的房间里经常挂着芜村②题跋的作品，彼时我每晚望着这些作品入眠。

家中的芜村作品，也许都是些赝品，且芜村的书法也无甚特别。但是，彼时我每晚凝视这些作品，想要读懂芜村特有的丰腴的草书，终于有一天读懂了其中一句："浮冰渐渐流，野凫闲立于其上，是否春日归③。"之后回想起来，那时受到的感化已经深深地融入我幼小的心灵。直至今日，我脑海里尚能生动地回想起条幅的花纹、徘画和俳句的布局等细节。

从这些事中，我感受到的是毛笔字的趣味，而不是书格和书风。当时文人画流行，客厅中轮换挂着山阳、广泽、春台和明治维新中仁人志士的书法条幅，但是那些作品又多又杂，没有在年幼的我的脑海里留下什么印象，只有枕边、床头的芜村作品深深地留在我的记忆中。即使今日我时常会想，儿童房里不应该放一些奇怪的东西。

曾听人云，不可仅以手习为能事，更当以眼习之。我以为此语甚是。

有一本横着装订、木板印刷、三四十页的薄薄的书，曰《睡庵玩古录》④。书名记得不甚清楚了，也许并不是这样，内容则是浦上玉堂的嫡长子春琴所喜爱的藏品，即《藏品名录》，经人复刻而成。我在旧书展上淘到此书后，放在桌边时常翻阅，不由得喜爱上了春琴手书的这本名录里随性的字体。因而养成了一个习惯，每当因何事心生倦怠，就拿起此书翻阅，而意不在内容。

曾有一次，因某事收到神郡晚秋先生的回信。神郡晚秋先生是我的一位故人，他已于一九五五年离世。信中在该事的后面接着写道："窃以为近来兄长之书法与前大不相同，兄长是否喜爱春琴书法，是否有习《睡庵玩古录》。"我甚是惊讶。我未曾临摹《睡庵》中任何一字，仅是时常翻阅。惊讶的是，即便如此，不知何

① 寂严（一七〇二—一七七一），江户时代中期真言宗僧人，著名的书僧。——译者注
② 与谢芜村（一七一六—一七八四），江户时代中期日本的俳句诗人，画家。——译者注
③ 原文为"鴨のせて氷流るる春日かな"。——译者注

④ 应为《睡庵清秘录》。——译者注

时睡庵字体已经影响到了我的书写观念，并且能为人所识。

大战接近尾声，我先是疏散到奥多摩①，之后在那里迎来了战争结束。每日天气阴郁，伴着潇潇山雨，深秋渐至。当时，我既疲于农耕，又倦于读书，茫然若失。因此心生念头，此时正应埋头于书法练习，于是询问妻子家中有无半纸②，妻答曰："虽无半纸，为备不时之需家中有如此之多的尘纸③。"说话间拿给我。所见是一沓薄薄的纸张，便是那种俗称的"改良半纸"，足足攒了两扎。如果要说张数，竟有几千张之多。见如此，心中骤然升起一股自讨苦吃的奇妙冲动，想要把这许多张纸一张不剩地都写满。

幸而，手中还有《秋萩帖》《朗咏集》④《古今》等很多透明玻璃板的帖子。我先挑选了藤原行成等人的假

名作品临摹。因为我觉得，如果要慰藉自己极度荒废生活之后的心灵，最好是用平安时代的作品，其中带有那个时代独特的清新之风。我当时完全不是因为好学，也完全没有想过要学习藤原行成的风格，或者要掌握纪贯之的字体。如果沉溺于书法中，似乎能感受到书法有一种让人愉悦的生命力，使人坚持下去。越写越喜欢，终日忘我地书写，有时甚至写到深夜。终于有一日，将所有改良半纸的正反两面全都写满了。那时候已是到了奥多摩的次年，冬日已接近尾声，幼年的黄莺已经开始在冰雪消融的庭院里鸣叫。"战事尚未了，灌木丛中黄莺鸟，已在声声鸣⑤。"我的这首俳句正是当时所作。

虽然经过了整个冬天的书写，自以为是的我尚不知自己的书法究竟到了怎样的程度。只是深切地领悟到，仅仅手上勤加练习是不行的，眼习在无意识中更能加深理解。

如果长年累月都用钢笔书写，字会变差。因我曾在报社工作，深深了解阅读手写稿之艰难与铅字排版之辛苦，所以时刻谨记字要写得让人人都能读懂，人人都不会认错。不知道何时开始，已经忘记了写字要有自己的喜好和风格。

因此只要遇到有书风的手稿，哪怕是钢笔字，所

① 奥多摩，行政区划名为东京都西多摩郡奥多摩町，位于东京都西部，日常泛指奥多摩町为中心的广大山区。作者疏散到此应为一九四四年。——译者注
② 以日本平安时代制定和纸规格"延喜式"为标准，对开尺寸的和纸，约三十五厘米乘二十厘米。从明治时代开始，这种尺寸的和纸用于书法练习。——译者注
③ 用制作和纸剩下的树皮边角料或者旧和纸再生制作而成的低档和纸。可以用于包装、手纸、推拉门背面裱纸、纸袋、墙纸等，必要时也替代和纸用于书写，应用广泛。现在已经很少生产。——译者注
④ 全名为《和汉朗咏集》，为汉诗、汉文、和歌的汇编，由平安时代的贵族藤原公任编写，成书于一〇一八年前后。后由藤原行成抄写装订成册。——译者注

⑤ 原句为：戦さやみぬやぶ鶯も啼き出でよ。——译者注

有的注意力便会立刻转移到欣赏文字上，忘了要阅读文章的意思。虽然只是钢笔字，但是纸面上还是渗透进了书写者的某些东西。偶尔遇到写得好的毛笔字，就会愈发留意。有时会因遇到写得颇好的字而感到意外，有时会遇到写得颇差的字。或字体优美，或颇具个性，但凡不粗鄙便是好字。有一种说法是写字只需他人能读懂。但是，正如（自己）着装整洁、皮肤干净可以使别人感到舒心，写字也是如此，绝不是只需实用便可以的。

欣赏王羲之、赵子昂、郑板桥等人的作品，备感钦佩。然而这些作品如赤壁夜空中高悬的明月，我不会生出丝毫揽月入怀的欲念。

于我等而言，王朝假名[①]、近世经过日本化改造后的书法，更易亲近。但是，我无法喜爱明治时期霸气昭昭或讲究书格之字体。日下部鸣鹤、副岛种臣、岩谷一六、中林梧竹、木堂等人的作品确实精巧。但是我虽出生于明治时代，却不喜欢明治时代书者的作品气息。仅有的几位明治维新之前的书者，梅田云滨、方谷等人的作品我都以为不错，而星岩、山阳的作品则不喜。在这里还想谈谈画家竹田，抱歉的是，不是谈他的画而是谈他的书法。他的字用心缜密，看似书写时手指冻僵，涕泗交流，我实难欣赏。儒家学者的字我皆敬而远之。

结果这么说了一圈还是回到良宽、寂严，但我不想被当作有此爱好。良宽的书法确实好，但是一旦被当是良宽的爱好者，便会不断有人将真假莫辨的良宽作品拿来我处，不堪其扰。

总而言之，遗憾的是我于书法上一无所知。唯有闲暇时刻，偶尔立于书架前，不经意间取一帖古人书法，便不愿放下。也可以说，仅仅是不厌恶书法罢了。所以，这些作品不过是我陋居墙壁上所挂之物，一旦以书法言之，便会先入为主地心生敬仰。有些潇洒的僧人，无论是否为高僧，置其书法于室内，令众人心悦。大德寺派[②]的和尚，全都会写一种随意的单行书法，好似挥舞扫帚一般。其中江月宗玩、春窗等人，仅看作品似为普通书法爱好者，实际皆为书家高手，以随意为其风格，易使人亲近。一休则较为可怖，曾有人语"一休其人当爱，一休其禅不可近"，我深以为然。特别是野狐一休的书法有些恣意过剩了。

①　日本平安时代的假名。——译者注

②　大德寺派，为临济宗的一个派别，其大本山大德寺位于京都，创建于一三二五年。——译者注

行书心得

西川宁

行书的作用与名称

《二玄社书法讲座：楷书》中曾提到，行书和草书是补充辅助的书体。正因为草书历史悠久、字形特殊，所以书写方法烦难，有必要加以解释。相对而言，行书似乎只是楷书的速写，因此只要懂汉字，不用刻意学习，自然地快速书写就成了行书。实际上，一般人书写行书用的正是这种方法。而且行书不仅是写得快，也容易分辨。草书里因为连笔书写而难以分辨的字，如果换作行书书写则没有这么难懂。所以行书的实用性非常高。从书写的角度而言，只要写好楷书，就无须下功夫练习行书。

并且，"行书"这个名称的意义，正缘于此。曹魏时的钟繇在书法上总是与王羲之相提并论，他主要用三种书体。南朝时的宋人羊欣在他的著作《古来能书人名》[①]中有这样的记述："一曰铭石之书"，"二曰章程书"，"三曰行押书"。关于"行押书"，还特意加以说明"相闻者也"。"相闻"的意思是用书信询问对方的近况，所以行押书是用于书写信札，也就是一种实用的书体。唐朝著名的书法评论家张怀瓘曾经指出，行书之名

① 原文为《古来能书人名》，实际应为《采古来能书人名》。——译者注

正是出自行押书。虽然如今钟繇的书法如何已经不得而知，但楼兰出土的文书中，有同时代的景元四年的简牍（二六三年，图二），时间上距离钟繇逝世仅约三十年。此简牍的书体确实属于行书体系，从中能够看出当时行书的大致风貌。此外，《二玄社书法讲座：楷书》中曾引用苏轼评唐人之语"真如立，行如行，草如走"。这个比喻虽然有趣，但是行书之名并不是出自这里。

且说，如前文所述行书如此之简单，但是当行书作为一种艺术表现的手法发展下去，就会变得相当复杂、千变万化，展现出有趣的形态。如果去探寻这种变化，兴趣愈加盎然，其书写方法将不仅仅停留于楷书的连贯书写。从而书家可以在书写方法上做出很多探索和尝试，并且取得一些成果。接下来我想试着说明一下行书样式的发展情况。

行书样式的发展

（一）汉代还没出现真正的行书。汉代是波磔笔势的时代，当时流行的书体有隶书、草隶、草书，所有这些书体中都包含了波磔，笔势飞扬律动。这和行书先大致构造出一点一画，再加以连贯，有根本的不同，所以当然还不可能出现真正的行书。当时只有极少数的作品

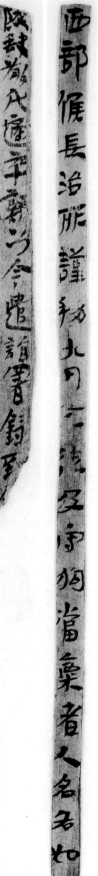

图二　楼兰出土的木简，S.七三八

图一　敦煌防线出土的木简，S.四八七、S.四九三

表现出向行押书演化的倾向。如果要强行从这类作品中举例，就如图一所示，这是公元四十五年前后的作品。

（二）从三国的曹魏末期到西晋，也就是进入三世纪中期，从前面提到过的景元四年（图二）开始到泰始五年（二六九年，图三）前后出现了许多行押书的作品。在这些作品中，波磔笔势的特征尚未消失，笔画的自律性还很弱，但是汉代的波磔笔势造就的华丽书风正逐渐退去热潮，书体形态的变化预告了行书即将形成。

（三）之后七十年间，行书逐步发展，步入东晋，王羲之的时代到来了。大谷探险队带回的《李柏文书》（三四五年，龙谷大学图书馆藏，本书一百一十九页）和王羲之的《丧乱帖》（三五七年，宫内厅藏，本书一百二十一页）均展现了这个时期的行书样式。

从这两件作品看，三折法的三节构造尚未形成。在《李柏文书》上，波磔的遗韵还很强烈，波磔笔势的节奏感影响着每一个笔画。与之前的时代相比，点画变得更加独立和稳定，但是相比较而言波磔笔势的韵律更强，字形出现摇摆，右转回锋的笔势发挥着很大的作用，波磔部分的落

差形态突出。就《丧乱帖》而言，右转回锋的笔势也同样发挥着很大作用，但是仍要求笔画有更强的自律性，而且用笔的技巧提高了，开始展示出锐利纤细的风格，从而字本身的形态变得很特别。其中夹杂着草体，有些是两个字、三个字连着书写。连绵之势不仅仅使字与字保持连贯，甚至渗透到了字的结构内部，创造出了一种独特样式。

（四）王羲之时代，也就是公元四世纪，一方面波磔笔势尚在，另一方面楷书的书体逐渐形成。到五世纪中期，楷书的样式已经完全确立了，也就是确立了三折法的三节骨法。到了七世纪的隋唐时期，楷书作为一种书法表现形式发展到了巅峰。伴随着这一变化趋势，行书从此与波磔笔势分道扬镳，开始以三节骨法为基础。六到七世纪的行书可以见于当时写经的章疏部分，本文中就不逐一举例了。

在这里我们以欧阳询的《仲尼梦奠帖》（图四）作为隋唐新行书的例子加以说明。此帖明显比《丧乱帖》等作品要硬朗。首先在形态上，以楷书的构造性为基础，显得刚劲有力。

一笔一画都体现出三节构造的落笔藏锋、提笔转锋、收笔回锋。运笔中适度地加入连笔，不时地加入了草书的笔法，但是结构基础还是按楷书法则，不会完全受流动笔势的牵引。刚劲有力的感觉正来源于此。这个帖子可以说体现了楷书确立以后最为正统的行书形态。

（五）初唐是古典主义的最高峰。三家中最晚的褚遂良已经开始出现动摇，到颜真卿，已经出现反古典主义的萌芽。《二玄社书法讲座：楷书》中已经论述了所谓颜法，他的行书也具有自己的特点。现存真迹仅有一份《祭侄文稿》（七五八年，本书一百二十四页），另有《争座位帖》虽然是刻本，但因为与

图三 楼兰出土的木简，赫定一a及一b

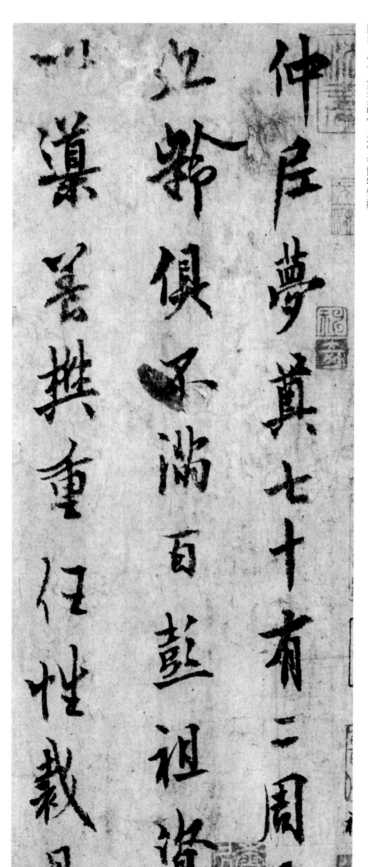

图四 《仲尼梦奠帖》，辽宁省博物馆藏

《祭侄文稿》风格相似，可以互为参照。

在以上作品中，颜真卿行书的笔势并没有照搬他楷书的用笔章法，与笔法分表里的古典主义不同，而是用一种使转的笔法，也就是所谓的中锋笔法运笔。整体上渗透了统一的意志力，从而产生了全新的行书表现方式。

以欧阳询为界，王羲之的书法情趣是三折法产生前的，颜真卿的书法意志是三折法产生后的，虽然结构上全然不同，但是二者有一个共同点就是都没有基于理性的秩序。

《祭侄文稿》因是草稿，给人印象是秃笔写就，实际上绝不可能是秃笔。也许用的是一种笔锋并不尖锐的毛笔。在中唐的敦煌文书、空海大师的书法、最澄大师的入唐文书等作品中经常看到类似的笔迹。

（六）古典主义一旦产生，就会成为一种标准，以后的每一个时代都将回顾古典。但是反古典主义一旦出现，就会比严肃烦难的古典主义更易亲近，更易掌握，

让人感到轻松有趣，新的样式总是会从这些角度产生。经过颜真卿、怀素的时代，到了唐末，自由书风终于成为潮流。到了十一世纪北宋四大家时期更是出现了一轮大发展。其中米元章（本书一百二十七页）最为深谙古法，苏东坡（本书一百二十五页）最为无视古法，但是二人同为北宋的书家，处于相同的时代背景，（他们的作品）流露出强烈的主观性和强大的意志力。其一笔一画都符合三节构造，中侧锋转换处理巧妙，在这些形式方面都表现得和古典主义大致相同。但是作品的内在隐藏的不是理性的控制，而是意志的渗透。这种表现主义很容易引起现代人的共鸣。

（七）自从这种表现主义产生以后，从南宋到元代，再到明代，反古典主义运动不断发展。元代的赵子昂（本书一百二十八页）、明代的文征明（本书一百二十九页）等伟大的古典主义书法家相继出现，造成了很大的影响。反古典运动不断发生，到了明末，与浪漫主义的兴起交相作用，出现了几位新的书法大家：张瑞图、倪元璐、黄道周（本书一百三十一页）、王铎（本书一百三十二页）、傅山（本书一百三十三页）等。

由于张旭和怀素的出现，前文曾多次提到的连绵之势，在草书中有了集中的体现，甚至出现了"连绵草"说法。明末的浪漫主义书法将连绵笔势引进了行书，成功地实现了行书的革新。也就是说，行书超越了楷书式的结构主义，取而代之的是连绵之势所造就的流动感。这些作品中，在流动感的带动下连绵的一个个笔画连成了一个整体。从明末到清初，这种新的风格广为流行。

（八）改朝换代、政权稳定之后，清朝迎来了康乾盛世，再经历了嘉庆朝。书法领域内，以刘石庵（本书一百三十五页）、邓完白为核心的乾嘉时期的古典主义大家相继出现。金石学作为考古学和古文书学的一个组成部分，自此繁荣起来，不久之后对书法也产生了影响。除去部分顽固守旧之人，大部分文人都积极地迎接最新风尚的到来，书画评论中也出现了"蕴含金石气魄"的说法。即便是这样，来自传统的压力依旧很大，仍有很多人喜爱古典式书法。在这样的环境中，清末的赵之谦（本书一百三十七页）完全从金石趣味出发，创造出了独特的风格。在爱好古法的众人眼中，他是无法无天的破坏者。

魏碑原本仅限于楷书，但是赵之谦从魏碑中看到了一些幻象，并将之引入行书的形态中。在他的书法中，魏碑那极其充满理性的形态，以新行书的形式得以重生。有趣的是，评论家们不称之为行书，而将之命名为"北魏书"。赵之谦的出现，意味着中国近代书法的

开端。

（九）现在的中国，又一次发生了重大的变化，在书法领域广泛呼吁要"解放馆阁体"。所谓"馆阁体"是官方的书体、官僚的书体。通览书法史便可得知，馆阁体是自古流传下来的古法。这样一来，解放馆阁体的风潮就更令人费解了。本文目的不在于论述中国书法史，所以不再进一步讨论这一内容。随着解放馆阁体风潮出现的，是以毛泽东为中心的新风格。我回忆起，鲁迅为了拯救当时的中国，激烈地批判中华传统文化。与鲁迅的这一思想相比，"废除馆阁体"的主张真是耐人寻味。

本文随性所至而作，上述九部分，内容都是关于中国的书法。日本的书法又如何呢？日本民族自东汉初年，也就是公元一世纪中期开始与中国往来。非常有趣的是，能够证明二者往来的证据，大多是流传下来的文字资料。当时的日本已经作为一个国家基本稳定下来，接纳中国文化、创造日本文化需要一些时间，要等到六至七世纪推古天皇时代。之后，中国书法发生的新运动，有时候很快，有时候隔了几十年之后，但是一定会以某种形式在某个时间被移入日本，因此日本的书法受到了深远的影响。但是，日本的书法并非完全采取"拿来主义"，而是创造出了独特的形式。从这个角度看，

有位评论家提出的观点很有道理。他指出，以铸造来打比方，中国美术是公模，而日本美术是相配套的母模。学习书法的人，必须学习中国书法自古以来的成就。并且历史就是过往成就中智慧的累积。我要重新思考一句话——历史是各种范本的宝藏。

行书的写法

楷书连贯书写就成了行书，这种说法看似轻松。正因为如此，行书的变体非常复杂。学习行书，就要认真思考每一个学习对象的特质，抽丝剥茧，弄清其实质。书帖的选择，取决于当事人的喜好和见识。除了之前提到的几位书法家之外，还有无数范本可供选择。如果让大家仅仅根据这些就去选择范本，就显得不太负责任了，所以我想在这里再举两三个实例。

（一）《圣教序》与《丧乱帖》

几乎可以确定《圣教序》是从王羲之的遗作中逐个集字、串联而成。全篇脉络全无，字与字之间相互孤立，并且由于是碑刻，字形中有些生硬不自然。此外，在这幅近两千字的长篇作品中，没有几个形态完整的字。在这个意义上，可以说几乎没有写得好的字。泰

图五　《圣教序》（原尺寸）

东书道院的杂志上有个临帖专栏，曾经刊登过某位当时的评审委员临的《圣教序》。该作品经过了仔细的推敲，符合通常大家说的好字的标准。我不禁对他表示赞叹，他的临帖已经超越了原作，同时询问他，是否觉得《圣教序》是一个佳作。他答道："不觉得。一般而言王羲之的字当然是佳作，但是总觉得有一些奇怪的字夹杂在这个作品里。考虑到字形怪癖必会导致某些问题，所以我边纠正边临摹。"时至今日，应该还是有很多人在学习《圣教序》的时候持有同样想法吧。

大约四十年前开始，我对《丧乱帖》和《孔侍中帖》时而怀疑，时而重新审视，时而冷淡，时而试着靠近，尝遍了苦头。最近这二十年，我将这二帖尊为仅有的能还原王羲之书法的作品。无论是《丧乱帖》还是《孔侍中帖》，都没有一个字的形态完整符合俗称的"好字"的标准。

中国人最早从殷商时代开始就对字形的平衡拥有一种敏锐的感觉，周朝和秦朝时期，特别是小篆和之后汉隶的形成上，都格外体现了构造的平衡。说到了王羲之，正如前文介绍的，流动的节奏感渗透进了构成文字的一点一画中，字形完全被节奏感所带动。控制并构造字形依靠的是敏锐的均衡感，而不是汉字形态本身蕴藏的结构性。董其昌之所以称"晋人书取韵，唐人书取

法"，正是因为看到了这些特征，我认为这就是晋人的"风流"。

例如，在《圣教序》的开头有一句"弘济万品，典御十方"。我们取这个"济"（图五）字。首先三点水写到最后向右上挑起的那笔，角度突然变大，侵入了右半边空间。因此写右半边的时候，字首的部分仍旧安置在原有位置，接着写中间，最后写下面。写中左的时候，要顾及左边三点水的位置，在间隙里略施两笔，然后写右边，写到最下部时承接字首中心位置，几乎都按照正常位置书写，发挥出整体效果。

这种写法不是一种书写技巧，而是本能的随机应变。这绝对不是偶然，书者应该事先已经知道这样不会破坏韵律。如果跟随着韵律审视这个字，就发现该字的妙处就是左边突出，右边就与之呼应。这既不是顽皮，也不是卖弄聪明，而是一种幽默感。这就是我对王羲之书法的理解。（值得一提的是，"济"字的这种笔法，被道风①用于其作品《谥号敕书》中。道风出于自身的幽默感，字的形态上与王羲之相反。我认为这是道风曾向王羲之的作品学习的一个切实证据。）

①　小野道风，平安时代前期到中期的贵族、书法家。与藤原佐理、藤原行成并称为三迹。后人评价其贡献，为书法从中国风转变为日本风奠定了基础。——译者注

再取《丧乱帖》第二行的"毒"字（图六，本书一百二十一页）。笔意好似在撒娇，横、竖、横、横四笔之后，在转笔写"母"的位置，从横画转向斜画处角度略微打开。在后世看来，横画结束后折返笔锋，斜画似有上倾。当看第六行的"毒"字时就会明白，这里也许是出于书者的习惯。并且这种特点来自当时仍有流传的右转回锋。笔势在下行中形成一个较大的角度，以右转之势推动运笔。"母"外框的右转之势被强烈地牵引，因而底部卷至字的中轴的左侧。最后一笔横画略低，呈完全倾覆之势。令人意外的是，这样写成后字体稳重。旁边"摧"字中的"隹"、再下一行的"贯"字，都非常有趣。即便认识到这一点，并且将之作为技巧学习，仅靠这点是无法写出好字的。我再一次感叹，这就是晋人的风流、王羲之的幽默。建议大家也用同样的方式细致审视每一个字。在这个过程中可以感受到王羲之作品中独特的风韵从纸面渗透出来。正是这些特殊的眼光、观念、思想支撑起了《圣教序》和《丧乱帖》，因此从中不可能找到任何所谓的"好字""好的字形"。学习的时候，必须充分思考并且追寻这些特点。

并且，王羲之的书法，不仅只有这一个特点。在后世，楷书俨然成为所有书体中的标准书体，行书和草书成为楷书以下的简化形态。而在王羲之的时代，楷书虽然已经走向稳定，但是还与后世的地位完全不同，王羲之的楷书的驻笔、勾笔、转笔、扫笔都不同于今日我们的认知。所有的驻笔、扫笔等方法，都是三节构造出现前的那个时代的笔法。学习的时候，应虚心拜倒于其形态前，追寻其形态的真谛。

（二）王铎

说到王铎，就不得不提张瑞图、倪元璐、黄道周及之后的傅山，还有其他众家。明末，更准确地说是天启崇祯年间到清朝的顺治康熙年间，涌现了一大批前所未见的新的书法作品。我将这一群书法家的时代概括地称为"浪漫主义时代"，但是他们的书法各自呈现出不同的特色。在这里我们以王铎为例，说明一下他的特点。

提到王铎，必须说几个先决问题，其中在这里我们要说的是新的行书技法，也就是将连绵笔势加入行书，形成全面流动的笔势。连绵笔势的强烈韵律牵引和激励着用笔，很自然地左冲右撞、充满活力。在字的收尾处，为了后续的连绵之势而折返或者勾起的部分（图七"意"），抑或字与字相连的部分（图八"尊体复何如"），写得好似一个独立的笔画一样，与构成这个字的其他笔画肌理相同、厚度相同、形状相同。这个折返

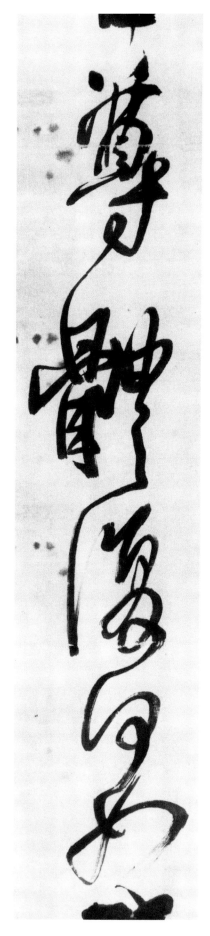

的笔画，和另一画一样，向左下方稍加厚重，自然地运笔。王铎绚烂的情趣在这里愈发强烈。因为王铎原来学习颜法，垂直落笔直戳纸面。因此而产生的这种勾笔有独特的魅力。例如，几乎是同一时代的董其昌，连贯用笔好似一口气切开纸面，观者为之止息。但是王铎与之不同。他的勾笔、连笔，如果作为范本则无甚可取。这些是他情感的轨迹，必须和其他条件一同理解。

另一个需要注意的是，王铎的行书似乎不经思索、若无其事地运笔疾驰，但是如果拿出他的一幅作品，一个字、一个字地分开看，任何一个字都不会因为韵律节奏而变形，作为一个独立的字法度齐备，令人惊讶。虽然从道理上是理所当然的，但其实不然。如果我们来写，当觉得作品一气呵成时，往往看单个字已经走样。回看王铎的作品，字是笔画的结合，作品又是单个字的组合，而且从最初的一笔一画开始就遵循三折法的结构。这得益于中国人隐藏在精神深处的结构能力的强大性。这种结构能力成就了王铎的作品。日本人很容易走向另一个极端，从一开始就放弃结构性，例如流媚的"假名"书法。实际上这是一个问题，在这里我们不再深入讨论这个问题。但是，学习书法的时候就必须要考虑这些了。

留意王铎作品中的连笔，会发现有些草书作品中，大约两米的距离内连续写了十多个字。但这不是一笔成就，而是中途多次接上。想要连笔时，则先拉一条线，然后即便还有墨也都会重整笔势。另一种笔法则是，首先拉一条斜线，让人误以为下一笔会叠在此线上，然而却在中间适当之处再起一笔，两条斜线有一部分会平行行进，构成另

一个字。第一次见到时，深感错愕。即使远看，作品之粗糙也太过明显。这时候切忌囫囵吞枣似的欣赏，而应该平静地，但是非常认真地，用和之前一样的方式去欣赏。王铎作品中悠然的连绵之势正是贯穿着这样的特点。我觉得连绵之势的确是草书笔势，但是用于行书又如何呢？通过这些可以了解到王铎的书写态度。这些无须模仿。这样书写也并无大碍，甚至应该说有时候这种写法是自然形成的。这就是所谓的表现风格。

王铎有云，"凡作草书，须有登吾嵩山绝顶之意"。从中国大山中选出的"五岳"，是中国人山岳崇拜的象征。其中中岳嵩山位于中央，其顶峰巍峨险峻、蜿蜒起伏。王铎有一些近五米长的条幅作品，正是体现了他的这种思想，蜿蜒曲折地轻松写就。这种风格，不仅体现在他的草书作品中，也体现在他的行书作品中。

本讲座是针对入门的读者编撰而成，同时也兼顾了达到一定水平的读者。即便是入门学习者，只有目标明确，尽快地提高眼光，才能取得进步。并且就我自己而言，过去不擅长书写条幅的时候，经常向王铎、傅山、倪元璐等人的作品学习。事实上，我也曾一度抱有是否有必要学习王铎的疑问。当我想起往事，就更加想要唤起大家的注意。

在楷书和草书之间，行书可以分为各种不同阶段。

明末诸家的行书更为接近草书。

王铎的作品整体上呈连绵之势、蜿蜒曲折，从这一点上可以说是接近于前文提到的王羲之的作品。实际上，王铎的作品正是来自以王羲之为代表的晋代书法家的法帖。但是，他们的连绵之势并不源于此。明末流传的王羲之法帖中，看不到我们今日所理解的王羲之的身影。明末的连绵之势源于当时的时代精神。然而，在连绵之势上，为什么王羲之和王铎相互接近但是样式上又有所不同呢？其原因正是我们前面反复讲到的，王羲之的样式是三节构造前的风格，王铎的样式是三节构造出现后的风格。这就是四世纪和十七世纪的不同之处。这也是我看古代书法作品的一些心得。

（三）赵之谦

赵之谦喜爱北派书法，是由于他在造型上的感觉。我们看他刚从颜法改习北派时候的作品，特别是小字作品。有趣的是，从作品中可以看到形态情趣和颤笔涩滞，并进一步认识到他的精神构造。我用薄叶①去临摹他晚年的书信，从中能够深刻感受到王铎到了晚年，颤笔愈发强烈。我在临摹时稍不注意落笔，行笔就轻率起

① 较薄的雁皮纸或者和纸。——译者注

来，因而更加惊讶于他的书法线条曲折之处何等细腻。他先是从某个特殊的角度大力落笔，显得劲头十足，并不急于运笔。即便开始运笔，也带着战栗，不轻易前行。其精神异于一般书家。但是，赵之谦的作品也不总是如此，某些时期的大字作品则是一气呵成。但是这些作品的深处隐藏着精神上的韵律，这就是他书法中极具魅力的魔法。

从赵之谦转习北派之后不久的作品中，可以看到例如《始平公造像记》和《白驹谷题字》的影响，有形态上的紧张感。之后郑道昭的《论经书》和其他的书法作品的题刻感影响了赵之谦的作品，由此确定了赵之谦在中期之后的表现风格。当时包世臣曾评价郑道昭的作品"篆势、分韵、草情毕具其中"，这句话简直如咒语般发挥着作用，也许可以被视作是楷书的理想标准。作品的笔势略夸张，稍加推动则更像行书。赵之谦那独特的行书、北魏书也许正源于此。

所谓的逆入法，有些类似于向反方向压布拖把，这样一来笔锋就会炸开，平展在纸面上，写出来的线条，笔锋居中、圆满挺立。呈现出的效果，不同于笔锋在一般状态下写出来的效果，有一种独特的味道。这种圆滚滚的触感非常有趣，有一种墨线立体的厚度。在他的楷书和行书中都有这种味道。到了晚年，赵之谦的风

格更为自由、随意自在，但是偶尔还可以见到年轻时的这种逆入的风格。

赵之谦的字构成方式较为特别。以另一幅赵之谦晚年的作品为例，他完全无视楷书那种以中心柱为中心、重心稳定、整齐地层层叠加的平庸构造方式。我曾经说，楷书的第一要素就是"力的均匀"。一般而言，典型的楷书在保持均衡的同时，形态上也保持中心统一、建筑结构一样的稳定感。赵之谦则破坏了这种建筑特性，游走在力学平衡的边缘，在形态上仅保留最少的联系。赵之谦在行书上也体现了相同特点。"曹"等一些字中，上半部分的左侧突出，似倒非倒，结构走样。下面的"日"字有些歪，受此影响，略微向右侧避让，构筑成力学的中心，整个字在稳定的基座上构成。其形状好似一条老态龙钟的狗，好不容易站起身来摆正姿势，又好像杂技表演中某个似倒非倒的精彩瞬间，好像大大地打了一个哈欠般，解衣磅礴，行态自在。

这种感觉，在由左右偏旁构成的文字中显得最为有趣。以"折"字（图九）为例，一般而言，由于提手旁和"斤"字较为特别的形态组合，需要在维持字体的稳定上，下一些功夫。因此，要更多地注意通过这两部分位置的上下关系而不是距离，将二者组合起来。这是因为二者都是上下行笔，自然而然地在上下形成

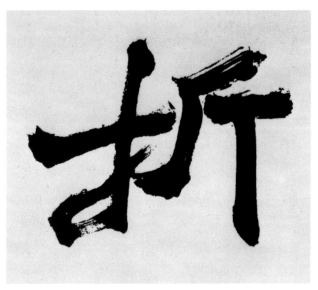

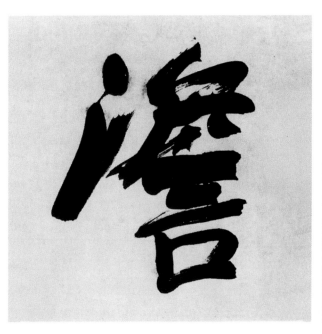

了过多的"非闭合空间"。这里所举例的赵的"折"字就不同。首先提手旁的横笔毫无顾虑地延伸，纵画的足部倒向左侧，第三笔的一画毫无道理地弯曲、翻起、挑起。"斤"的左半部分，瞄准了提手旁右边流动的空白空间，直逼过去，渗透入提手旁的右侧，好像二者连接在了一起，从一般性的结构视角看要高很多。"斤"字的第三笔横画的左边好似插入斜画。因为"斤"字的横画在位置上高于左边提手旁的横画，所以造成了在位置上"斤"字高于提手旁的效果。"斤"字最后的铁柱势完全没有考虑到配合左边的提手旁。结构上完全不考虑汉字形体的典型结构，单纯是一笔又一笔地见缝插针似的接上去。这个字的一点一画，完全无视字体结构。从这点上可以说，这个字的点画完全来源于作者的主观想法。最终写出来的字，好似一笔一画见缝插针地组合而成，而书者从开始就已经预见到了，最终形成的笔画之间有趣的张力，又或是点画的位置安排将构筑起字的美感。虽然我说"没有考虑到配合"，实际上这是从一开始就认识到并且有意识地安排的结果。只

是在书写之时，没有再进行任何安排。这个字形可以说是他本人思想轨迹的体现。

我们再举一个"澹"字（图十）。这个字和"折"字不同，非常懒散，非常自由。这个字是赵之谦后期的作品，三点水的第三笔很好地体现了逆笔的特点。左右偏旁之间、右偏旁的各个组成部分之间，都看似随意。是否有人会觉得，三点水部分向外伸出，和右偏旁之间没有配合呢。是否有人会觉得，右偏旁的中间部分有些摇摆不定呢。正因为看似随意，从第一笔的点直到最后的口，整个字实际上非常符合力学上的平衡，最终成为一个生命体，以一种悲伤而又优美的姿势端坐着。

在本书的书法历史名作（一百三十七页）中给出的赵之谦的作品，有的两个字连绵，有的单字则非常自由好似草书，但是他的行书总体而言都偏楷书，较为生硬。

以上我的论述，更像是鉴赏论、创作论而不是谈学习，说到的都是作者的精神思想、造型感觉、表现特色。因为我认为，只有抓住了这些才能够学好书法，所以有意识地偏重这些内容。

实际上，学习书法是分阶段的。有启蒙阶段，也有已经取得一定成果的阶段，可以细分成很多阶段。这里我们不方便进一步说明。上文我们说到的应该属于后者——已经取得了一定成果的阶段，或许不太适合初学者。但正如前文所提及的，行书只不过是楷书的连贯书写。建议初学者勇敢地以此为原则去学习。并且如果能够追求更多的趣味性，探寻更深的精神层次，必然思想就会越发深刻，理解到各种奇特的形态具有怎样的意义、来自怎样的精神世界。所以，虽然本文似乎故意写了一些复杂的内容，但是我觉得这是看书法作品时的重点。和普通日本人的鉴赏眼光相比，我的文章更像是书法家的痴话，但是书法表现的严肃性本身较为复杂，所以在这里才大胆地写得如此复杂。

用笔法

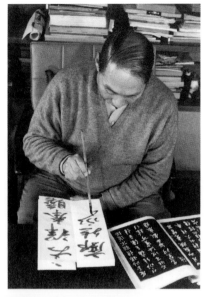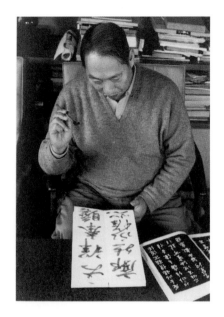

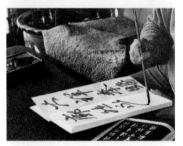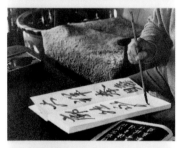

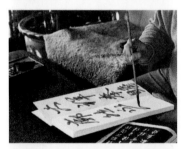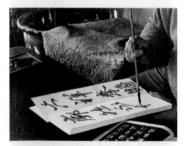

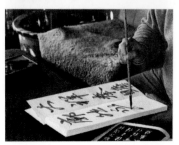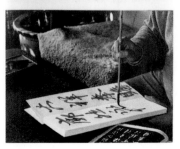

赤羽云庭用笔法

一般认为中锋用笔是书法中最佳的运笔方法。但是，当书写行草等楷书之外的书体时，就不能只依赖中锋用笔。例如王羲之的《十七帖》，临摹的时候，如果只用中锋来表现具有王羲之风格的连绵之势，当从一个笔画转到下一个笔画时，必须使用折笔或者其他技法。这就显得很不自然。如果加入少许侧锋，运笔则更为流畅。我认为王羲之在书写时，笔多多少少有些倾斜。只要试着以大字再现他的书法，就能理解这一点。

另外，和用笔法息息相关的另一个问题是纸的问题。根据纸的种类的不同，用笔法自然也会有所变化。最近我不爱在画笺纸[①]上写书法了——自从有了画笺纸后，书法就变得很不稳重——那么应当使用什么样的纸呢？恐怕在这个时代已经很难找到令我满意的纸了。

① 画笺纸，又名画仙纸，二战后日本模仿中国宣纸制作的书画用纸。——译者注

炭山南木用笔法

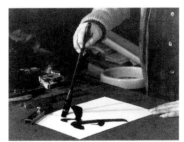

书写行书和草书的时候，手握在笔管的较高处就能自如地控制毛笔。虽然也有人书写行草时握的是笔根，但我不是很赞成这种执笔法。在执笔法上，有单钩法、双钩法和其他各种方法，我只用双钩法。并且行草不能只用中锋，也就是毛笔不能只是直立书写。要用中锋，也要伺机采用侧锋，在线条和用笔上体现出生机。有个词叫"四转之妙"，也就是在运笔的时候随机应变，向不同的方向倾倒，书写出富于变化的线条。具体而言，就是把笔管向前进方向略微倾斜。这就是我的用笔法。当然这不可太过。太过的话，写出的线条则会显得是刻意仿造，惹人生厌。比田井天来老师曾说过一种俯仰法，我觉得自己的用笔法与之较为相似。

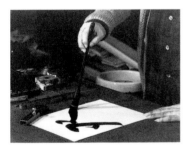
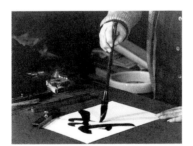

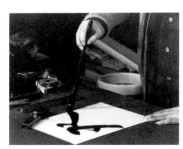

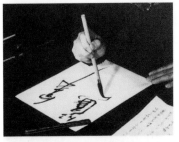
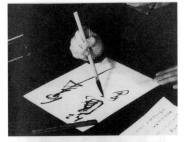

殿村蓝田用笔法

编辑让我谈谈用笔法，但是我从没有注意过自己的用笔法，现在要写点什么颇费脑筋。要说用笔法，等于是总结我向前人所学内容，追溯我的学习过程，并且给自己的用笔法构造一个理论。但我对此并无兴趣。就我现在的用笔法能够谈谈的，无非是写汉字的时候加入很多假名笔法，写假名的时候加入很多汉字笔法。而且是有意为之。另外，运笔速度在我的书写技巧中占了很大部分。因为写范本写得太快，有时候会听到旁边的人发出惊讶之声。我访问中国时曾现场挥毫，当时有人评价道："蓝田先生的笔宛如飞龙般迅疾"。我不禁苦笑。但是，也不是每次都写这么快。比如我创作自己的作品时，有时候运笔之缓慢令人惊讶。

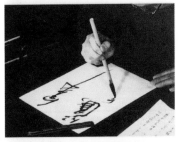
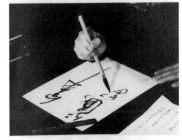

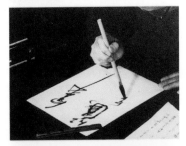
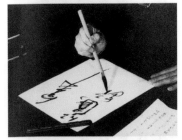

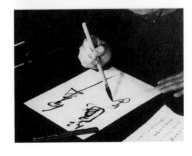
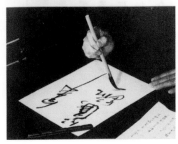

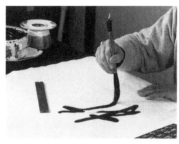

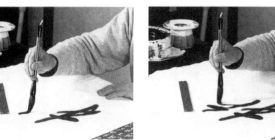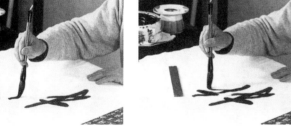

村上三岛用笔法

　　虽然我在创作中会使用到所有书体，但从未特意思考过书体间的区别。因此，要说行书的运笔方法，我的回答却是写书法时始终都要注意的问题。我觉得用一句话来概括就是不要用多余的力气。不要用太大力气握笔管，身体要放轻松。有时我会连续写整整十小时，虽然眼睛会疲劳，但身体不会觉得酸痛。这并不是因为我的体力比别人好，而是因为我会注意运笔时不用多余的力，身体时刻保持自然状态。经常会看到一些体力理应比我好的年轻人，写几张作品便叫苦连天，这时候就会深切地感觉到他们的用力之拙劣，这算不算是一种用笔法呢？

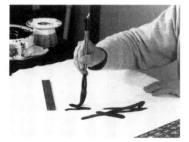

行书基础临摹范本

村上三岛

临《兴福寺断碑》

每当有人对我说想学书法，我必定会问："您学过几年书法？"如果他的回答是"我从未学过书法。毕业很久了，现在才想要拿起毛笔"，那么我就会告诉他："那从行书开始学吧。"我会为他临摹《兴福寺断碑》或《集字圣教序》。我教授书法，用的是自己临帖给他借鉴的方式，无论篆书、隶书、楷书、行书、草书、假名，从未将自己的原创书法当作范本，全部都用临帖。与其不负责任地让学生学习我拙劣的原创作品，还是用现在的这种临帖的方法好得多。我也不知道这对他将来的学习有多大影响，仍然都让他从《兴福寺断碑》开始学习。

据说自古以来，学习书法通常从楷书开始。我没问过现在其他的老师从什么书体开始教。但是，如果从楷书开始学，最初一两年都只写楷书，后来接着写行书、草书的时候，会很艰难。的确，准确地认识文字的骨法，掌握线条的质地和字形的构成方式最为重要。但是，如果前两年只学楷书，线条会变得僵硬，难以舒展。

在这一点上行书比较适中，线条大多很柔和。也就是说有些地方像楷书，也有些地方像草书，可以认为是处于楷书和草书中间点上的一种字体。从行书开始学

习，通过练习慢慢地运笔能够掌握住准确地书写线条的方法，这样笔画线条会比较圆润。

"刚开始练习一般写不出我临的这种字形，所以不要完全按照我这个样子来写。只要能流畅地书写，线条的粗细、方向可以随心所欲。要放轻松来写。""平时多多练习书写，在这个过程中字形、线条的搭配，就会渐渐地成熟起来。""总之，要平心静气地去写。""所谓的平心静气指的是精神上不要紧张，身体上不要用力。""平静地将笔落在纸上，拉出自己满意的线条。"

"总之不要去想拿一份誊写好的给我，也不要去想完完全全地模仿照搬。""反正都不可能完全一样了，应该心情放松地写。只有写很多才会有所进步，不用多想。总之请多挤出时间，拿起毛笔吧。""书法的提高不存在捷径，重要的是'付出'了热忱和时间。"

"这个范本临的是王羲之的行书，我教书法有很久了，从这类作品开始学进步最快，首先字的品格就和其他的不同。""从有品格的书法作品开始学习很重要，因为在学习的过程中，那种气质也会潜移默化地转移到你写的字上。"

像这样教授出来的学生，临完了整册的《兴福寺断碑》，就能够顺利书写出像模像样的线条，字形也有点像了。接下来要学习一种书体，可以是楷书，也可以

是草书，之后再增加一种书体。像这样逐个给学生行书、楷书、草书、条幅的范本。

我想在这里试一下，就一下子把整张全部临了，这就是本书中的照片版。这是按照给初学者做范本的方式临的，临得很轻松，也不追求忠实地和原作一模一样，所以和原作可能会稍有不同。

笔毫的软硬程度不同，写出来的字感觉自然也是完全不同。这份临帖用的是北京戴月轩一种名为"玉兰蕊"的笔。羊毛质地，非常柔软，接近于长锋。起笔、收笔、转折自然和原作不同，大多较为圆润。

初学的时候，使用什么样的笔，选择什么样的风格，都是很重要的，可以说决定了这个人一生的书法方向。但不是说我的教法就是最佳选择。人各有所好，教法自然也有差异，也正因为有所差异才会产生有趣的作品。

教授书法的老师，让初学者学习这块断碑时，要意识和考虑到这终归是石刻，不是写在纸上的。并同时考虑到王羲之的其他碑文和双钩填墨的作品等，还要注意，通过这样临摹学习，这块断碑会把学习者引导向哪个方向。

学习这块断碑是看中了这块断碑的书品之高。我想我的这幅临帖，从某种意义上来讲，决定了学习者的

将来。因此，学习断碑是好的，教授断碑肯定也是好的，但是，最大的问题其实是怎么学、怎么教。

我们要充分注意到，这件作品并不是写在会渗墨的纸张上，而是刻在石头上。学习石刻拓本的人，会有个追寻真迹的梦想，那就是思考石刻的拓本与真迹相比，哪里相似，哪里又不同。这也是个很重要的问题。

《集字圣教序》和《兴福寺断碑》的文字，只要一个字一个字地学好就可以了，没有必要去考虑上下字之间的联系以及左右字之间的关系。

我认为，如果王羲之直接写的话，一定不会像《兴福寺断碑》里这样。应该是有些字相连，有些字之间相距更远。《兴福寺断碑》中的有些字看起来很倾斜。学习者必须认识到王羲之的这些字经过了石刻工匠的排行，并在此前提下进行学习。

据杨宾的记录，集王羲之的字成碑的共有十八块，《兴福寺断碑》出自《集字圣教序》。但是，经过我对这两幅作品的仔细观察和学习，总觉得二者从根本上有所不同。本来想讨论一下原因，但是证据还未集齐，只有改日再谈了。

接下来我拿了自己的一幅不拘细节的全文临摹作品，节选出一些，每张对应着二玄社这本书的一页，并附上解说。

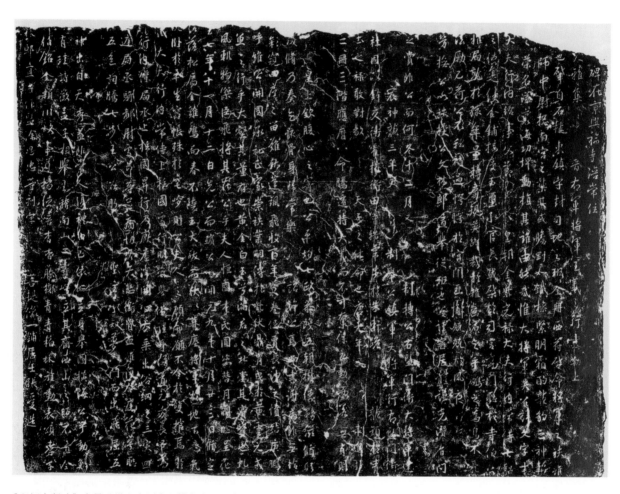

《兴福寺断碑》全景（纵七十厘米，横九十四厘米）

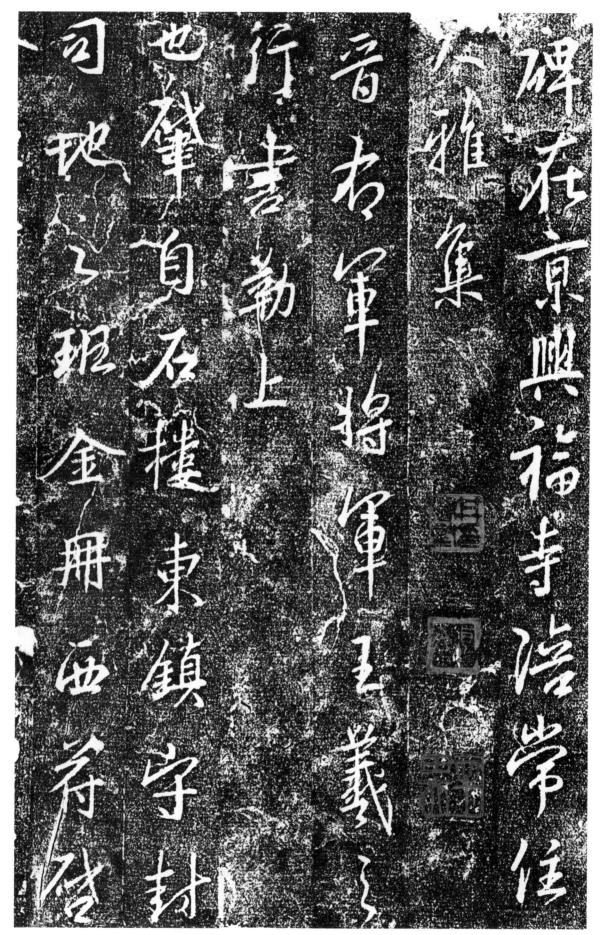

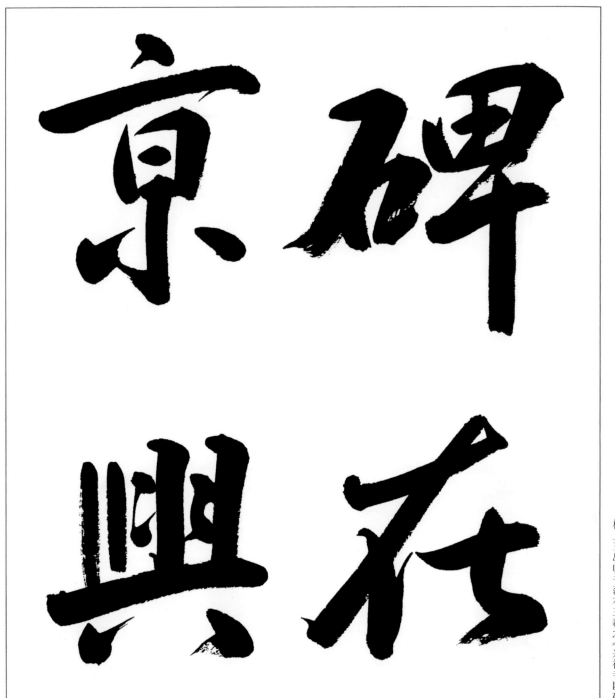

碑在京兴

由于临帖用了羊毫，即使是第一个字"碑"字的右半边，起笔也没有很尖细，左斜撇也不整齐。临帖中的这种左斜撇，用羊毫随便写都可以写出这种效果，但是，这样的线条是无法刻在石头上的。我认为，也许原作不是用羊毫，而是用写《丧乱帖》和《孔侍中帖》的那种硬毫，才会如此尖细。想通过原作表现出什么韵味完全是书者的自由，从这一观点出发，临该帖时我大胆地以柔和的韵味为主导。把"京"写成"京"这样的例子就有很多。

村上三岛临书范本王羲之《兴福寺断碑》

东镇守封

　　我觉得这几个字特别温厚，写得也很工整，是全碑中我很喜欢的部分。"镇"字的金字旁下笔利落，特别引人入胜。金字旁还有一种写法好似夯入字里，但大多还是像这里一样下笔利落。"守"字中的"寸"的结构也很稳重。《圣教序》中几乎都是隔开写点，《断碑》中的大多数点，点得好似卷起来。这个点，如果点得怪异就让人心生疑虑；如果点得生硬，又会破坏整体的韵律。

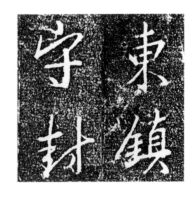

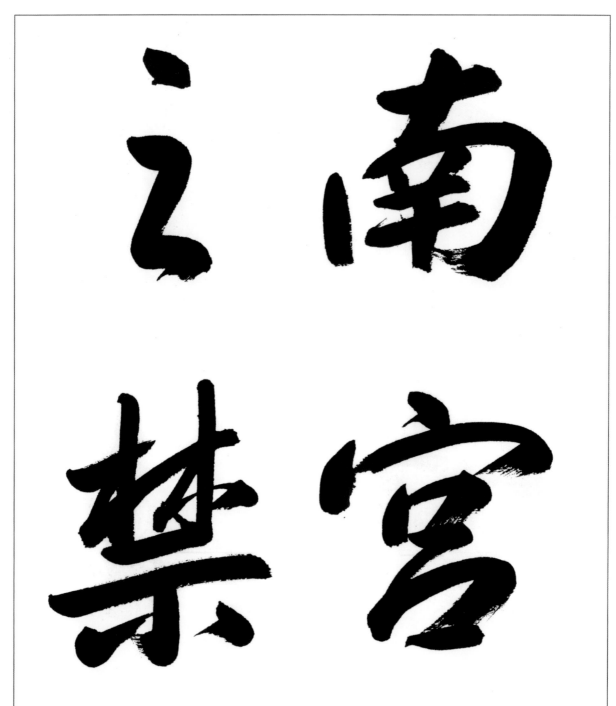

村上三岛临书范本王羲之《兴福寺断碑》

南宫之禁

　　全碑共有二十三个"之"字，但是形态各不相同。我以前就曾感到惊讶，《十七帖》中同是王羲之的字，同一个字形态却各不相同。这个碑也有类似情况。据说《断碑》里有叠字和重字，具体怎样呢？我试着用这二十三个"之"字比较了《圣教序》中的"之"字，但是找不到相同的。这些字究竟是从何而来呢？王羲之的字有多少，又是怎样变化的呢？有好多疑问。像此处的"之"字这样，最后一笔有些上挑，笔意向下个字延伸的有七处。比较而言，笔意就此停住的比较多。只有这个字在第二笔的转折处要稍抬右肩。

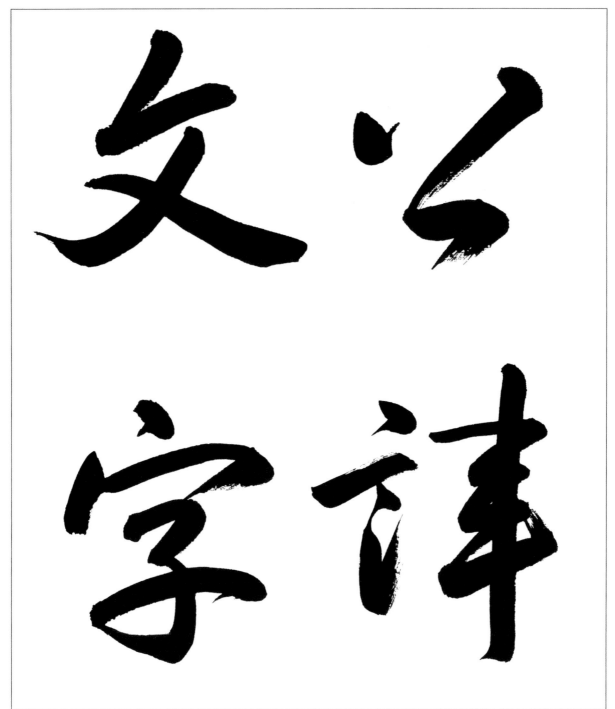

村上三岛临书范本王羲之《兴福寺断碑》

公讳文字

　　"公"字也不少，十八个"公"字的形状都不一样。绝大部分从"八"转"厶"的地方有一定的特点，这里这个"公"字从"八"字的点画直接连到"厶"上。"字"的"子"收笔的方法与《十七帖》中唯一的"字"字一模一样，但字形完全不同。

村上三島临书范本王羲之《兴福寺断碑》

紫光禄大

　　这个"光"字写得像草书，特别灵动，运笔果断，舒展又明朗。此处的"禄"字比较清爽，《断碑》中还有一个"禄"字，那个感觉有些僵硬。"大"字有十一个例子，其中有一半的"大"字，第二笔的起笔落笔坚实。

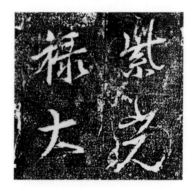

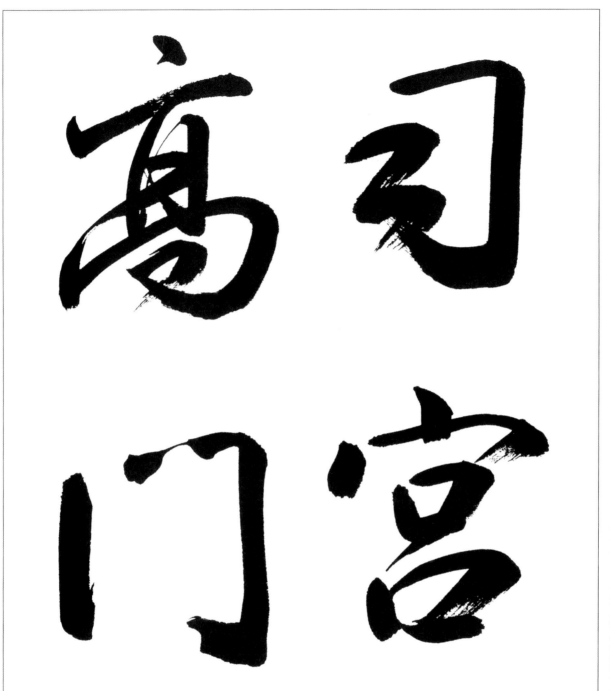

村上三岛临书范本王羲之《兴福寺断碑》

司宫高门

　　"司"字共有两个，全是草书写法，此处相对而言更像行书，将"口"字写得比较清楚。"宫"字有三个，只有这个字中最开始的那个点写得穿过"宀"。"高"字有两个，写法很相似，但它们的粗细程度很不一样，不过两个字确实都很灵动。

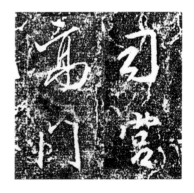

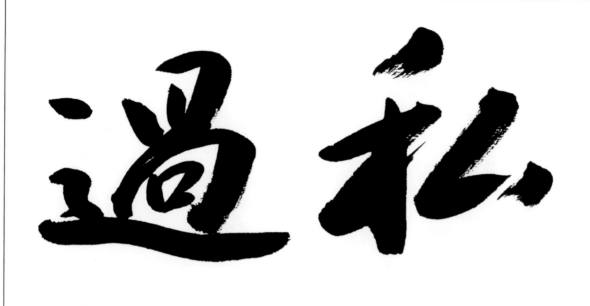

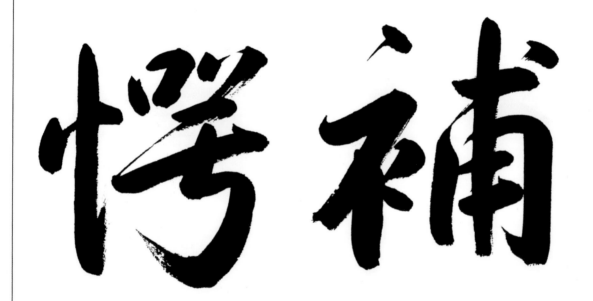

私补过愕

 "私"字的第一笔左斜撇尤其大而结实，但是并不觉得碍眼，这确实令人钦佩。"过"字的"辶"的粗细程度特别引人注意，始终相同粗细的只此一例。其他"辶"的最后一笔都有粗细变化。"辶"挑起收笔的有八例，直接停笔的只有三例，包括两个"道"字和另外一个字。

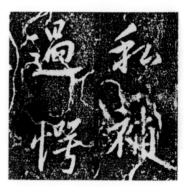

村上三岛临书范本王羲之《兴福寺断碑》

抚公以袄

　　"以"字有四个，但各不相同。《十七帖》中也有十六个"以"字，也全都不同。而且这两幅帖中的所有"以"字，也各不相同。总共二十个"以"字都不相同，究竟是怎么回事呢？尤其是第三笔到第四笔的竖朝向外侧，只此一例。由此感受到同一个字可以有无数种写法。

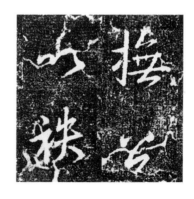

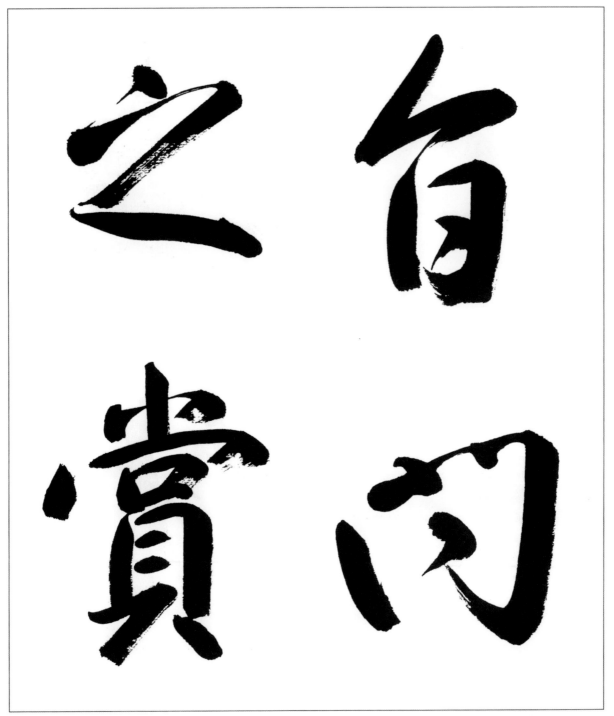

村上三岛临书范本王羲之《兴福寺断碑》

旨问之赏

二十三个例子中，只有这个"之"字是这种形状，收笔利落。

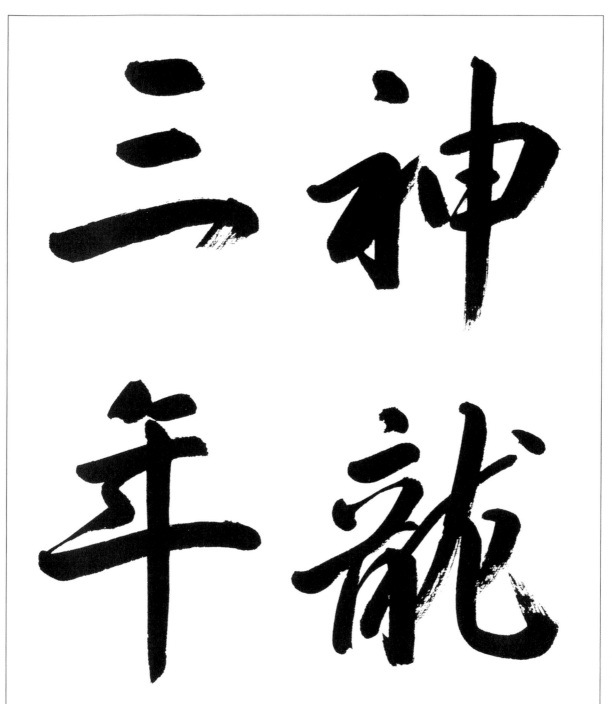

神龙三年

村上三岛临书范本王羲之《兴福寺断碑》

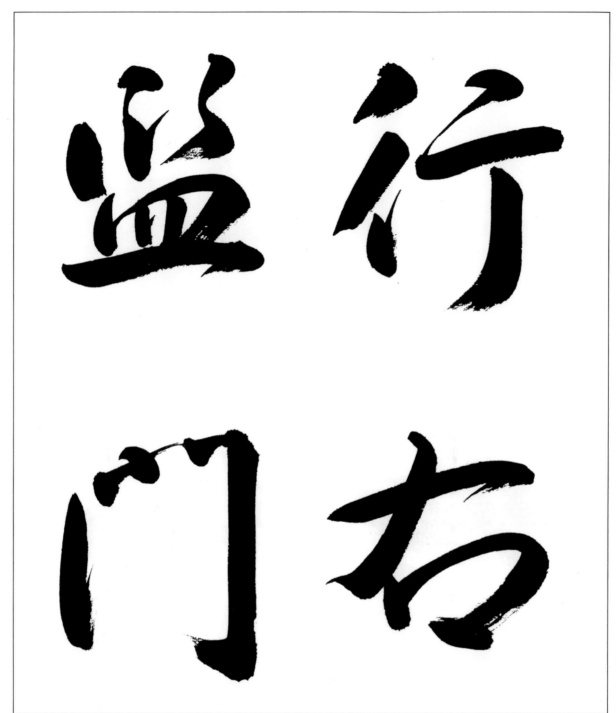

行右监门

　　原作中的"行"字、"门"字都略带倾斜，恐怕是雕刻者造成的。如果是集字成文，要克服这点还是很难的。只要不是原作者，集字成文的碑刻在字和字之间的递进、承接这两方面不可能做得很好。

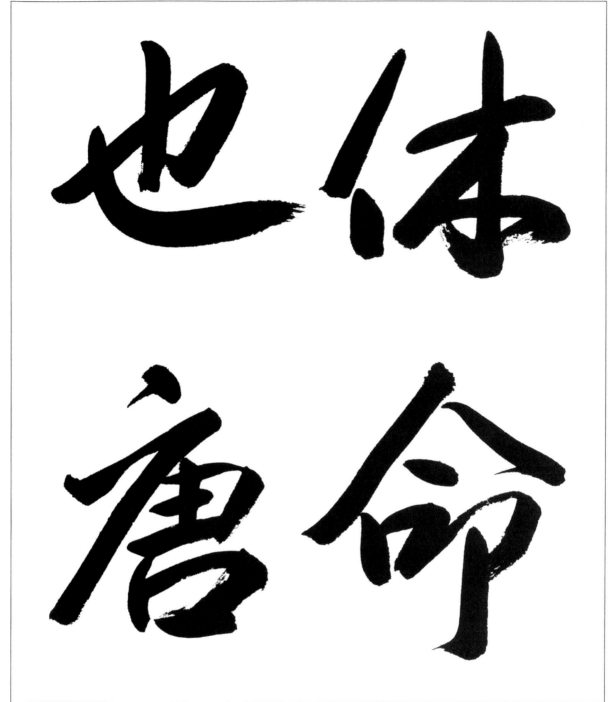

村上三岛临书范本王羲之《兴福寺断碑》

休命也唐

　　学习书法久了，谁都会有一些自己的写字习惯。通常会觉得用眼睛就能
把握好形状，但实际上按照自己的风格来书写，稍有不同也察觉不出。原作
中"休"字的人字旁竖笔很长，临摹时却写短了，一时之间也没发现。我觉
得这就是个好例子。书写时这样的问题很多，当事人并不会发觉，而是继续
临摹下去。有人会说，因为只临了一张，所以有些这样的问题也是没法避免
的。但我总觉得还是太随便了些。我认为，最好的方法是，从一开始就把握
好，那么以后绝不会犯错，也不会忘掉。

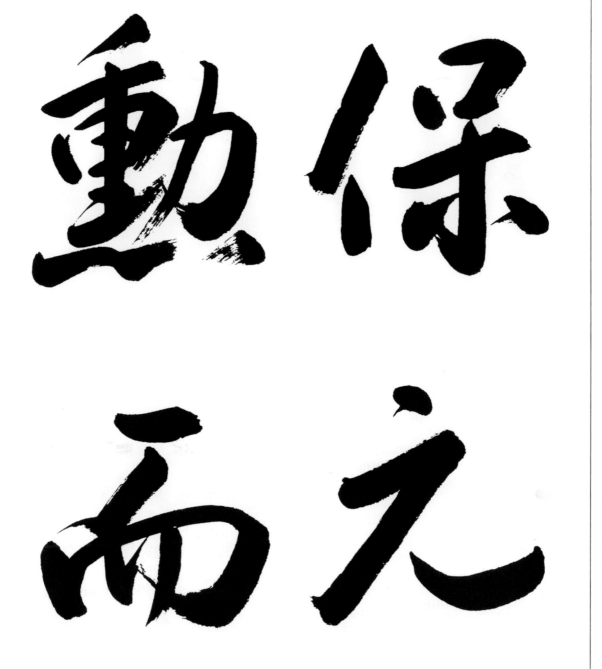

村上三岛临书范本王羲之《兴福寺断碑》

保元勋而

这四个字每个字都韵味十足，高雅、稳重、有温度。当然，只有看原作才有这种感觉。比起《圣教序》我更喜欢这个《断碑》，正是因为充满了刚刚所说的这些韵味。

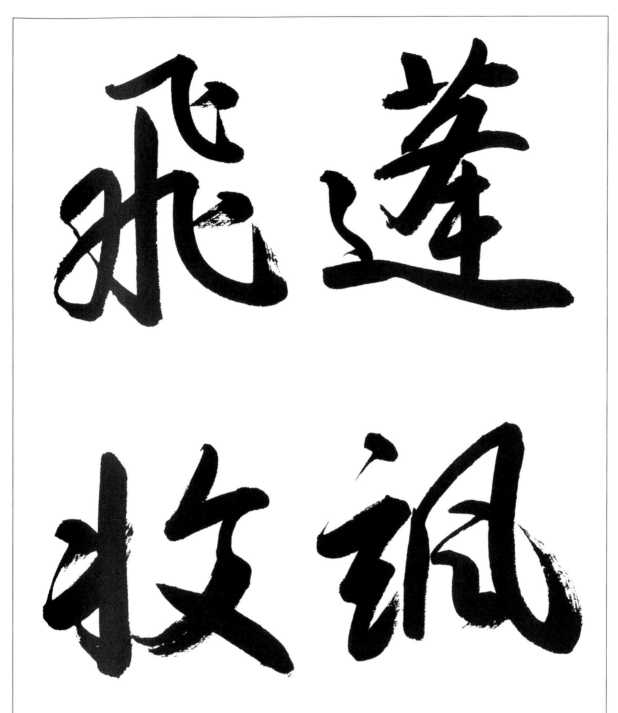

蓬飒飞收

　　"蓬"字的"辶"没有了点，其他字的"辶"则都是有点的。是石刻人落掉了，还是一开始就没有？可以注意到"飞"字略有倾斜，如果按照原作那样写，好似会不稳，所以就改正了。

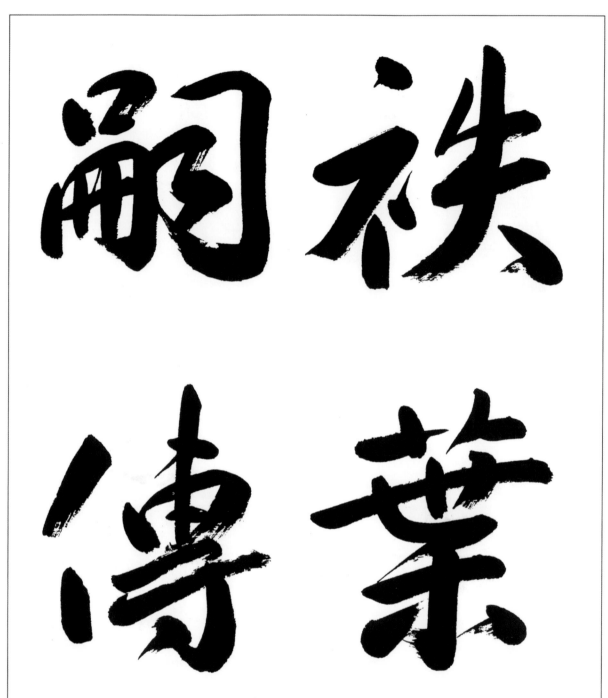

村上三岛临书范本王羲之《兴福寺断碑》

袏叶嗣传

"传"字很有趣，最后"寸"字结体的构造方式只有《断碑》有，而《圣教序》里没有。一般都是很敦实，看起来不纤细。

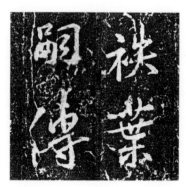

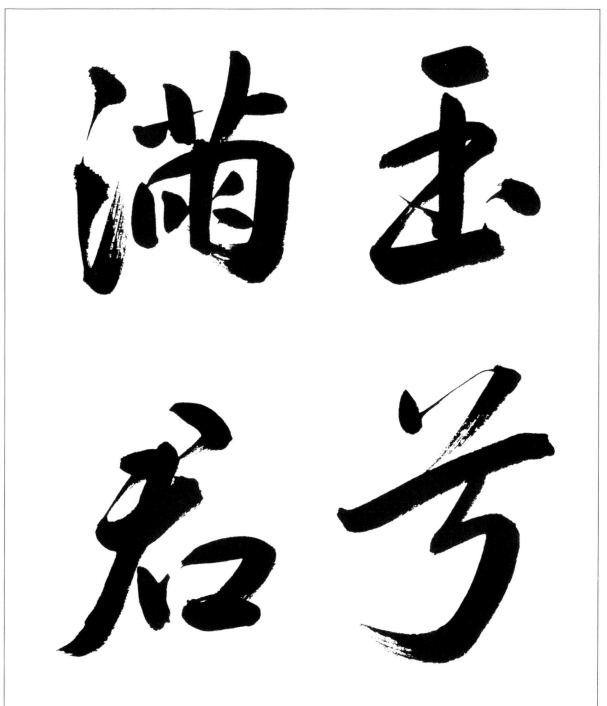

玉号满君

"君"字的形状相当纤细，细细长长的，靠"口"字牢牢地支撑着，感觉宛如磐石般沉重。

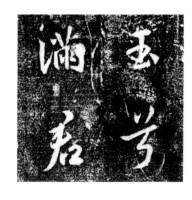

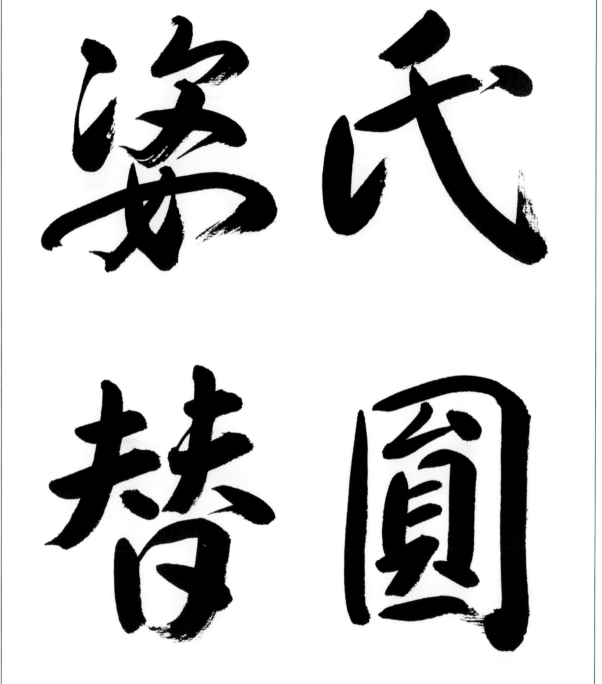

村上三岛临书范本王羲之《兴福寺断碑》

氏圆姿替

　　这四个字我都很喜欢。"姿"字下半部分的"女"字，第一二笔之间很窄，通过一道横笔就将结构撑开了，真是妙笔。"氏"字和"圆"字感觉丰满而稳重。

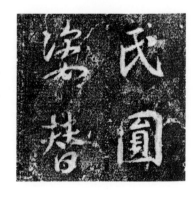

玉 不

犬 曉

不晓玉犬

　　"晓"字的最后一画极短，这样处理非常聪明，让人不禁会心一笑。

　　这样看来，《兴福寺断碑》的字果真比《圣教序》的要形态丰腴、宽宏大气、格调高，因此完全不能认可杨宾所说的《兴福寺断碑》来自《圣教序》的观点。

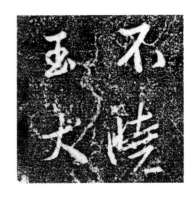

临摹米芾书法五种

木村知石

就书法格调之高雅与规范性来说，晋唐作品自不待言，但是因为晋唐作品的贵族气质及冷漠气息，我们更多被宋代或宋代以后的作品所吸引。

同时我们也在警惕不要无条件地接受明清富有浪漫气息的作品。

宋代的书法艺术性高超，而且比起唐人的作品更为自由、感情更为丰富，其中就有米芾（元章）的作品。如果抛开王羲之不说，那么米芾的不凡才华冠绝书法史。

米芾靠着这份才气有条理地认识书法、思考书法、学习书法。米芾不会仅凭直觉，所以才能做到将一切都扎扎实实地变成他自己的知识，从而提升能力。即使对古人的书法他也会严词批判。他批评张旭、怀素的书法"但可悬之酒肆"，如此的自信源于其才能及渊博的学识。他有着浓厚的收藏名作的热情，甚至在得到晋人的真迹后将自己的书斋命名为"宝晋斋"，因此他有着无人能及的书法鉴定能力。

但是米芾的艺术并不严肃，也不冷漠，受激烈性情的影响，他的作品充满野性及主观感情。因此其书法被评价为与王献之相像。

米芾过去通过不断临摹，掌握了唐人的规范，并且倾注热情在晋人的古雅上。米芾性格奔放，这些使得其书法作品不会失了章法，而是天真开朗。

米芾通过不断练习，作品变得熟练、优美，在宋代首屈一指，又因其性格使得笔势激扬，非常吸引后世之人。

虽然米芾被批评说有弄笔之弊，但他的一笔一画往往是一气呵成，宛如蓄水去掉阻塞后的奔流之势，那叫一个痛快。与王铎书法的遒劲不同，米芾的书法有种扑面而来的生猛，没有弄笔的余地。

集帖中收录的米芾书法的确有很多不讨人喜欢之处，但是能确定集帖所选取的作品都是真品吗？米芾对收藏名迹有着异于常人的执着，喜爱名石，深爱砚台，从米芾的这些生活特点中感受不到令人讨厌之处。或许在反复翻刻的过程中，作品有了变化，开始令人生厌。

是否会令人生厌姑且不论，宋人的书法里的确有宋人的习性。东坡和米芾尤其如此。他们摆脱或者说是打破了唐人书法的贵族气质及规则主义，创造出新的风格，即强化主观情感，因此有时会被人误解。但是正是这种激情确立了宋代的书法风格，使宋代熠熠生辉，并给予了后代书法深远的影响。

接下来简单说明一下我临摹的米芾书法。

《龙井方圆庵记》

这篇在米芾的行书中特别著名，规范性很强，有刻意模仿王羲之作品《兴福寺断碑》的痕迹。从这篇作品入手学习米芾的字最为容易。原石已经失传，翻刻本文字颠倒，读起来有困难。

《珊瑚帖》

原作现存于北京的故宫博物院，与《复官帖》合称"米芾二帖册"，有影印复制版。笔尖好像直刺纸张，行笔富有张力，这种朴素的笔法正是米芾最擅长的。

《复官帖》

这份作品的原作现如今也在北京的故宫博物院，与《珊瑚帖》合订在一起。该作品还作为法帖和《珊瑚帖》一道被收录在《快雪堂法书》刻帖中。此篇笔法丰润，充满动感，可称得上才华横溢。

《评纸帖》

此帖载于《余清斋帖》，笔力遒劲、直戳纸面，朴素的风格和其他诸帖情趣略有不同。用笔丰润会让人联想到黄山谷的书法。

《张季明帖》

米芾三帖之一，是米芾书法中不能错过的一篇名作。三帖被刻在《三希堂法帖》中，由《叔晦帖》《李太师帖》和这篇《张季明帖》组成。由于米芾四十一岁以后才用"芾"这个名字，而这三帖中的《叔晦帖》中名字写的是"黻"，依此而判断这是他四十一岁以前所写。因为米芾常常学习古人的书法，据说米芾的临摹往往被错认成古人的真迹，这三帖就会让人想到二王。《张季明帖》的开头及"气力复何如也"这六个字都是一气呵成，与王献之《中秋帖》中的笔法惊人地相似。由此产生了一种说法即《中秋帖》《汝南公墓志》等作品是米芾临摹的。

是庵也形则圆为蘧庐以

待往来法性之圆事相之方

两规矩一切则诸法同

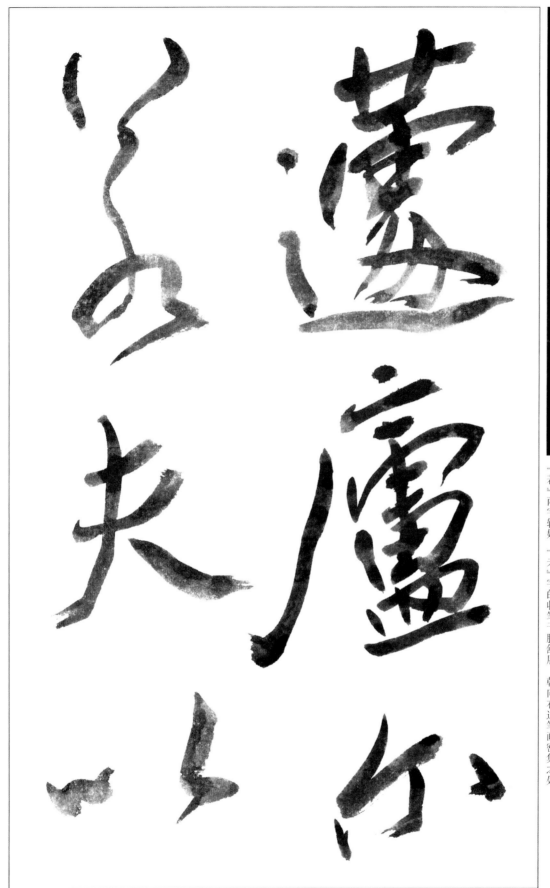

《方圆庵记》

「蓬」字一笔接着一笔，没有丝毫的间隙，而且所有笔画都十分舒展，不见收缩。此字的难度在于笔画要密集而清晰。「卢」字的右肩写得略高，与「蓬」字保持一致。「尔」「若」两字轻妙，「夫」字的收笔干脆舒展，朝向右边笔画密集之处。

木村知石临书范本米芾《方圆庵记》

『法』『性』两字运笔有速，『之』字则运笔沉稳。『圆』字外廓的直线形状出人意表，因此不落平庸。『事』字一改上一个字的硬朗风格，线条变得顺滑，气氛轻松，一直影响到后面的『相』字。

法性之圆事相

木村知石临书范本米芾《方圆庵记》

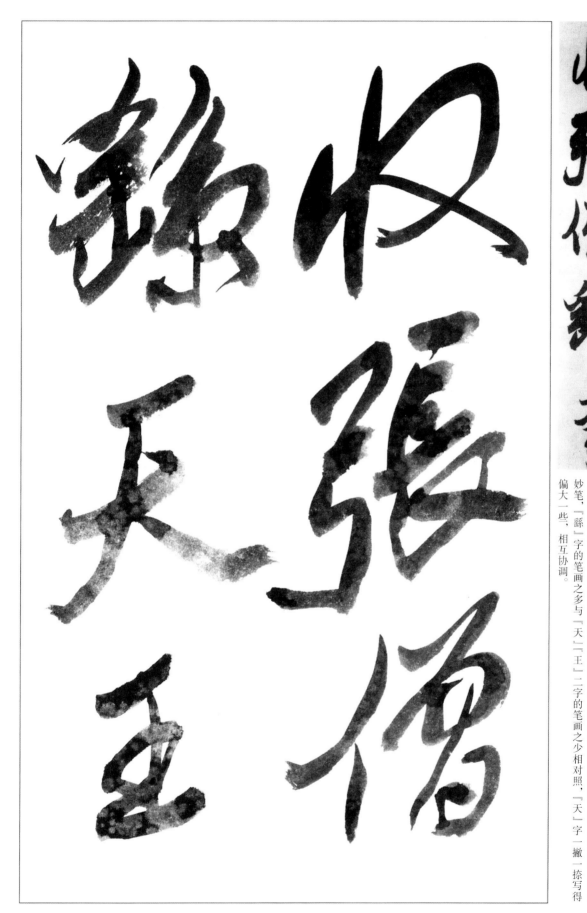

木村知石临书范本米芾《珊瑚帖》

《珊瑚帖》

该帖落笔、运笔自始至终都大胆直接、完全没有落笔倾斜之余地。『收』字的最后一笔强烈，『张』字的『弓』非常执着直到最后收笔也毫不放松，这些在欣赏时都不可以漏掉。虽然『僧』字与以上二字相比有轻逸之感，但『曾』字的形状特别，窄且向左倾，堪为妙笔，『鲧』字的笔画之多与『天』『王』二字的笔画之少相对照，『天』字一撇一捺写得偏大一些，相互协调。

45

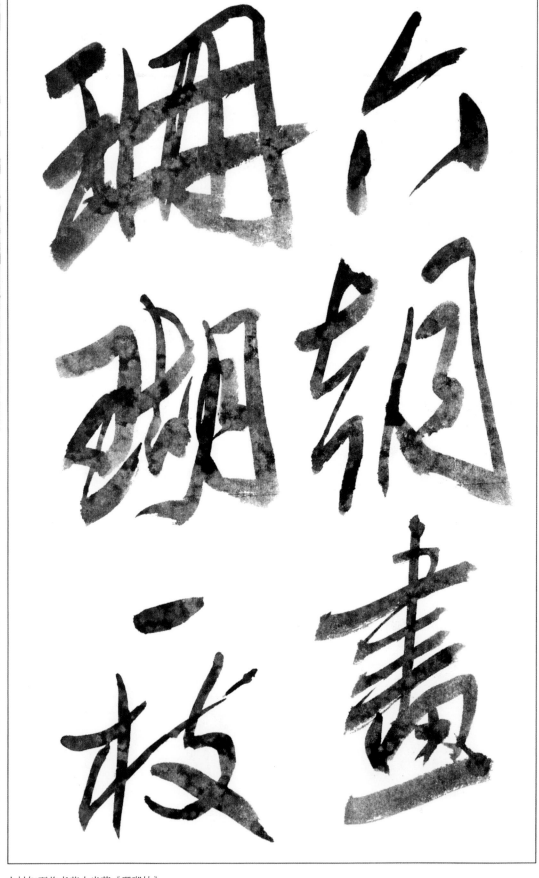

六朝畫 珊瑚一枝

『月』字写得大一些，从而消除『六』『朝』二字的平庸之感，写『尽』字的横画时加快速度赋予其变化。『珊』『瑚』二字虽然大而有风骨，但是通过拉近王字旁与右半边的距离，让人感觉不到它的大。这是一种技法。这里还用到了一种绝妙的构成方法，即使知道接近句末字写得过大很危险，但也依然这样写，还能使人看不出破绽。这两点都是我们临摹时需要学习的。

木村知石临书范本米芾《珊瑚帖》

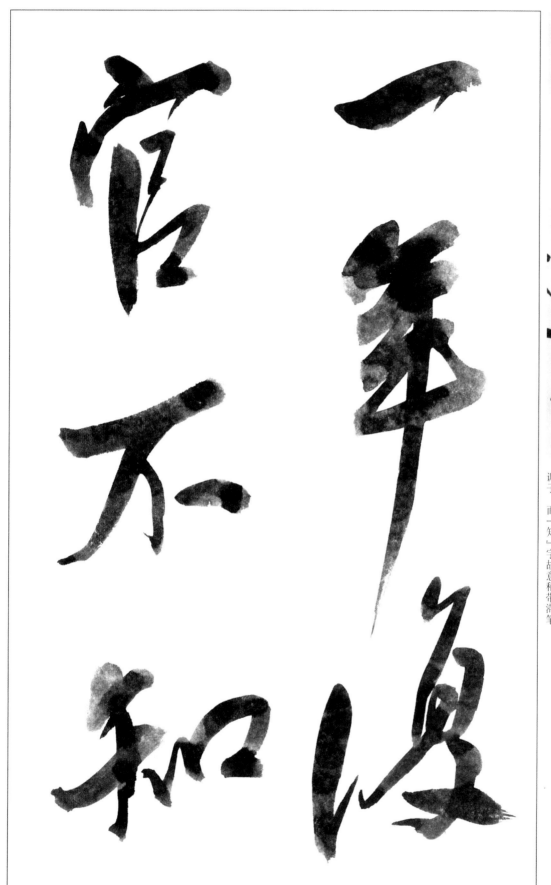

《复官帖》

本帖墨气丰润，『年』字的最后一笔有如射出之箭，强劲而快速。『复』字右边偏旁的下半部分果断拉平，尽可能与上面三字相协调。『官』『不』『知』自始至终都保持平和的调子，而『知』字故意稍带滞笔。

木村知石临书范本米芾《复官帖》

到了「举」字线条突然变细，但是在劲道上必须是前面文字中粗线条的数倍。「告」「示」二字丰腴，使得「举」字脱颖而出。「下」字放缓速度用笔沉着，「若」字的上部写得大些，「须」字的「页」垂直用笔，写得瘦一些，营造出变化。

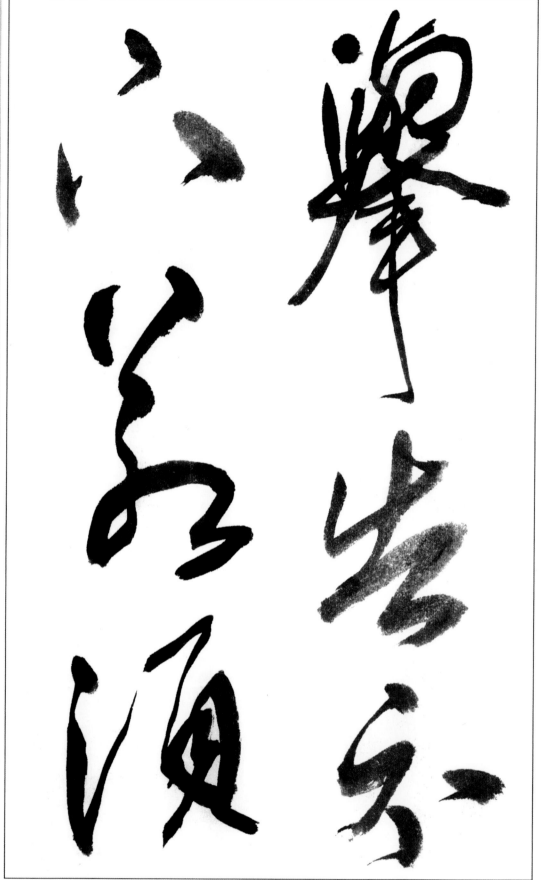

木村知石临书范本米芾《复官帖》

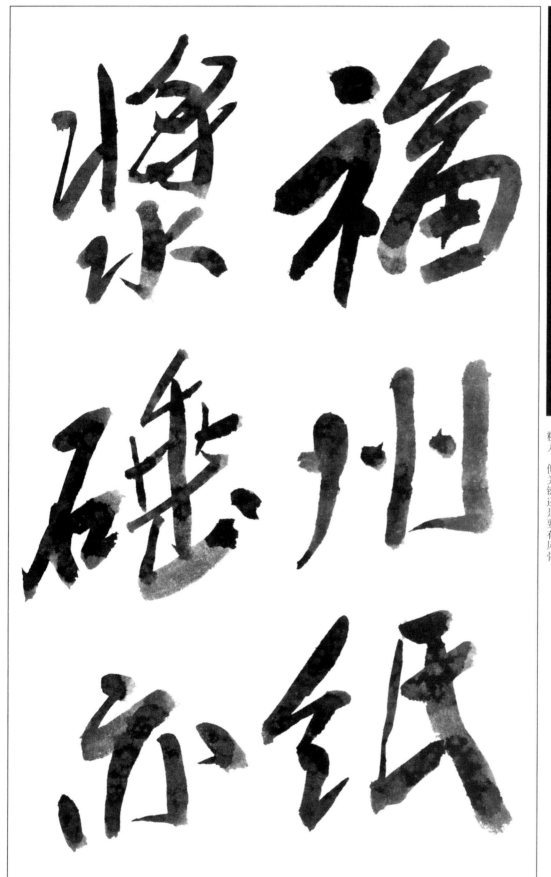

《评纸帖》

笔锋直戳纸面。然后不用任何技法直接运笔，这样竖画和横画的粗细将产生显著的差异，并且兼具朴素之感。将『纸』字的最后一画平拖收笔，『碇』字尝试这种刚直的风格，左偏旁写得极粗大，但关键还是要有风骨。

木村知石临书范本米芾《评纸帖》

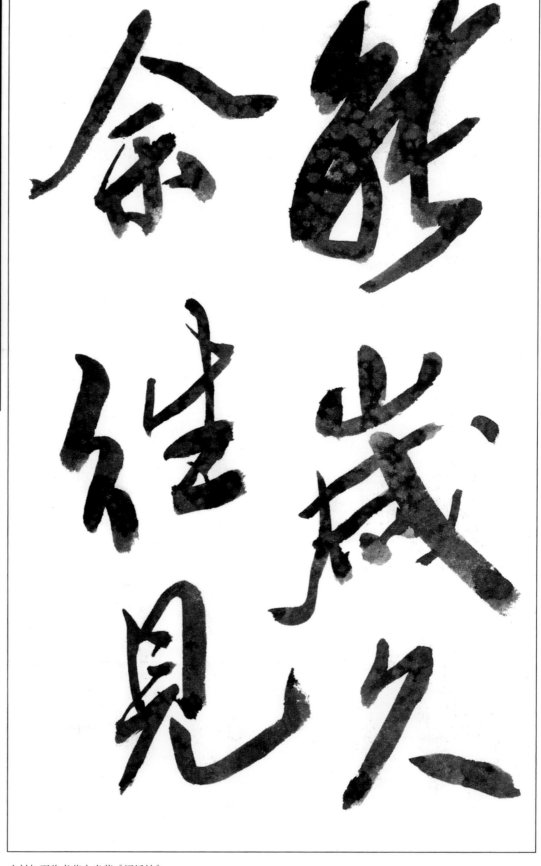

「能」「岁」都写得右肩上斜，而「岁」字强烈的线条从左向右撑起气场。「余」字写得轻，「往」的双人旁部分写得厚重，「见」字的下半部分写得刚劲而舒展，牢牢地支撑着上方的文字。

木村知石临书范本米芾《评纸帖》

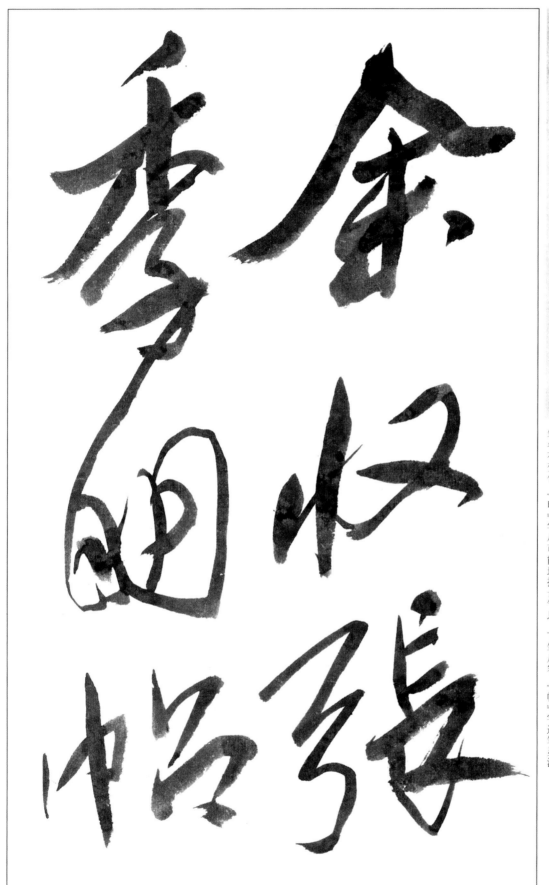

《张季明帖》

每个字都具有远势，显然更为注重用笔开豁，而不是具象的线条。『收』与『张』字的终笔各有变化，『明』字尽可能地拉长气息，下笔从容。『帖』字运笔灵活。

木村知石临书范本米芾《张季明帖》

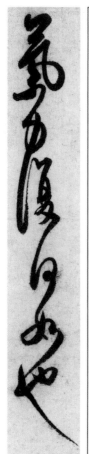

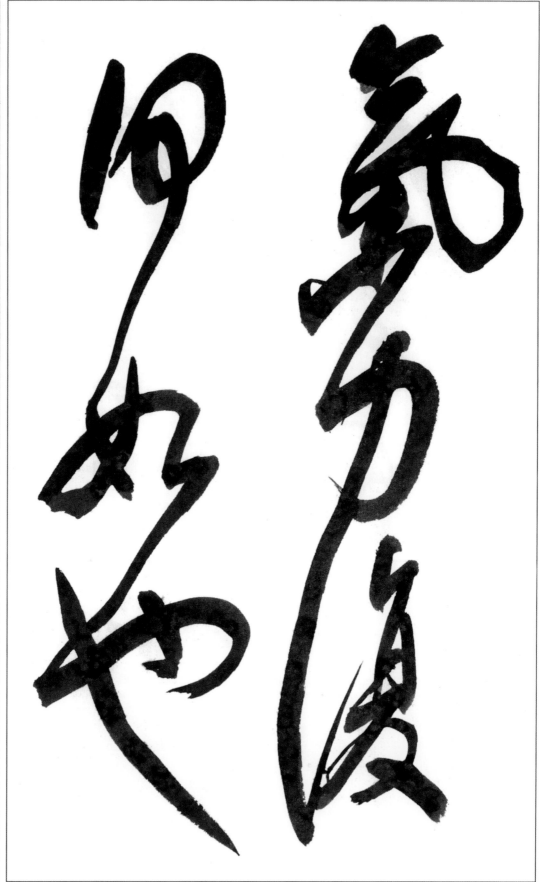

限于所用纸张的大小，我三个字三个字地书写。但在原帖中这几个字一气呵成、相互连绵，这是米芾擅长的写法。需要认识到，这种无须调整字的上半部分字形，而是直接相连的写法，与王献之的精神相近。这两行都写得略窄。

木村知石临书范本米芾《张季明帖》

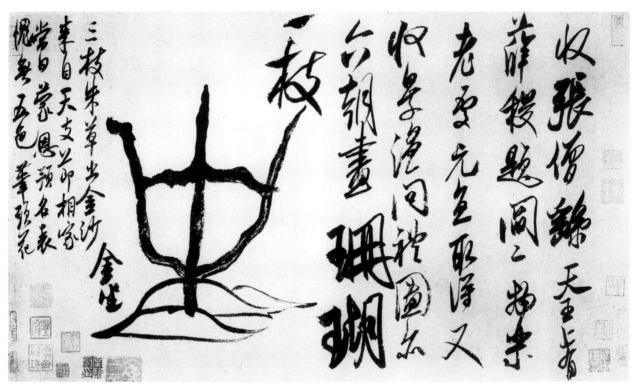

米芾《珊瑚帖》

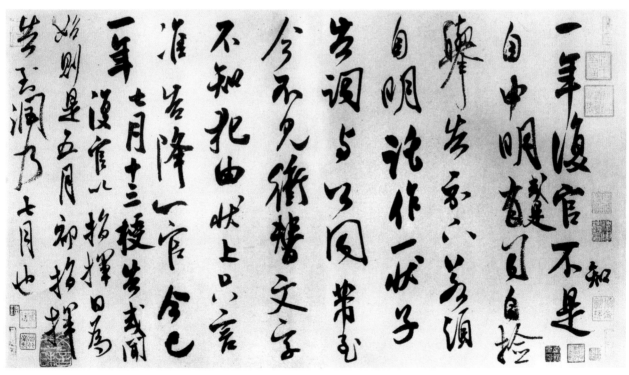

米芾《复官帖》

关于行书

广津云仙

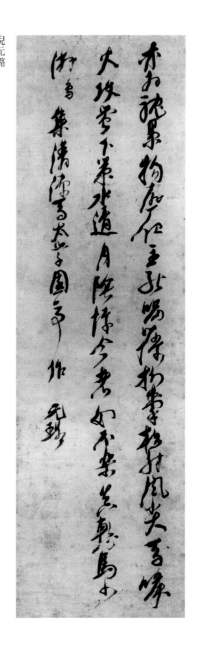

倪元璐

在楷书、行书、草书三种书体中我认为行书最容易入门，但是要用行书创作作品却是非常难的一件事。

因此一般会让初学者从行书入手学习。这是因为想让他们尽早学会运用手腕轻快流畅地书写。常言道，每个书法学习者都必须提笔就能写出大家所熟知的王羲之《圣教序》《兴福寺断碑》《兰亭序》等作品里那么整齐的行书。实际上，我也想试着写一些能体现王羲之风格的字，但是编辑要求我写一些稍有特色的字，最终我还是根据自己的情况按照明清风格写了一些，供大家参考。

明清风格的书法中，也有很多作品富于变化。例如，王铎的书法连绵不绝、流利顺畅。与之相似的有许友、傅山。若要风格独特，便是张瑞图。若从格调上来讲，便是八大山人。黄道周和倪元璐等人也遗留下了许多颇具个性的作品。与晋唐书法相比，虽在书品上略微逊色一些，但幸而真迹容易寻得，可以研究。虽然很难对私人藏品进行研究，但我们可以尽量去博物馆等地接触真迹。并且，值得庆幸的是如今拍摄技术发达，许多作品经拍摄后印刷出版，而且可以低价购得。先前《书法画报》曾出版过倪元璐的作品特辑。我们主要根据这个特辑创作了一些半纸作品。虽然会担心有些地方没能理解透彻，但我还是希望有尽可能多的人能欣然接受倪元璐的风格。

印刷版的缺点就是往往印出来一抹黑，为了弥补这些缺点，在临摹和创作的时候，要在干湿、浓淡变化、字的大小等方面想尽各种办法，付出各种努力。这已经成为一种常识。在这点上，我的作品难免要受到不够完美、理解不透彻的指责。但是随着反复经历这些痛苦与思索，作为书法家在技术上就可以成长起来。

能够留下有个性、有价值的作品，最重要的一个条件是创作者人性的成长。不仅是书法上的学术积累，伦理学、科学与哲学等方面的学习也可以使人成长。长此以往创作出的作品可成就他人无法模仿的风格韵味，只有如此，方可以称为有个性。因此，个性不仅仅指性格，具有一定价值的作品不可能仅仅源于要强、稳健，抑或理智的性情。我认为，具有优秀性格情感的人，挑战一切人类智慧的极限并取得大成之时，其书法也会格外出色。上述所说的都比较抽象，总之我想表达的是要好好努力。

关于用半纸写的那些示范，我已经就书体一一做了说明附在后面，关于练习的态度此处省略不说。最后我想向大家介绍一下倪元璐。

倪元璐是明末人，与王铎、黄道周同年考取进士。他坚持一臣不事二主，于崇祯十七年（一六四四）自行了结生命，为明朝殉节。享年五十三岁。他作为忠烈之士至今仍名声甚高。由于是高洁之士，他的书法奇趣横溢，充满了高贵的风韵。山水竹石画也十分在行。正是因为他有为国牺牲的精神，才会有个性强烈的独特气质，其中蕴藏着一些俗人捉摸不透的东西。

落月入晓闺　此处行书的『落』字，考虑到了精密和粗疏相结合，收笔的『口』字，以两点表现出明快之感，我特别留意用与『落』同样大小的空间书写『月』字。『入』字表现出简洁感，最需要注意的是要使留白部分在整体上显得敞亮。

『晓』字表现出跃动感，留意枯笔的妙处。『闺』字的『门』的框架写得大一些，『圭』字在空间上留有一定余地，从而获得一种稳定感。

广津云仙行书范本高青邱《答内寄》

相思不须啼 『相』字避免做作，『思』字突出风格，『不』字的下部分给人安定感。

倪元璐擅长把扁平的东西膨大化，我写『须』字时试着采用了这种方式。『啼』作为最后一个字，我想要表现得轻快活泼，所以最后一笔往下拖长。此处应该充分考虑墨色的变化。

广津云仙行书范本高青邱《答内寄》

广津云仙行书范本高青邱《答内寄》

我非秋胡子

书写这句时我想要在朴素中带点趣味。『秋胡子』一词应是轻浮的男子的代称。但是我在书写该句时并没有去考虑这层意思，单纯地想要表现出每个字自身的趣味。也许它的魅力就在于缺乏整体的韵律。行书是相当难写的书体，需尊重其风韵。

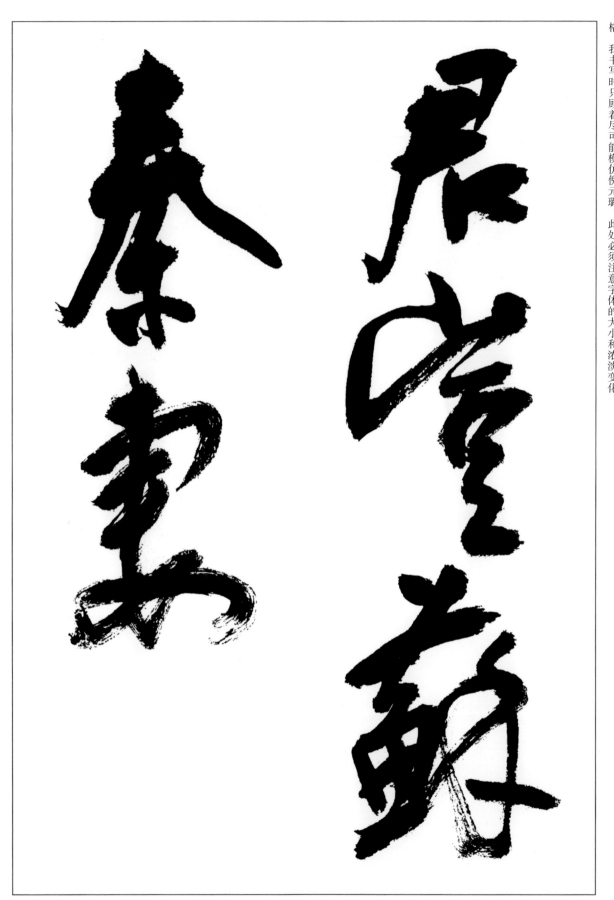

广津云仙行书范本高青邱《答内寄》

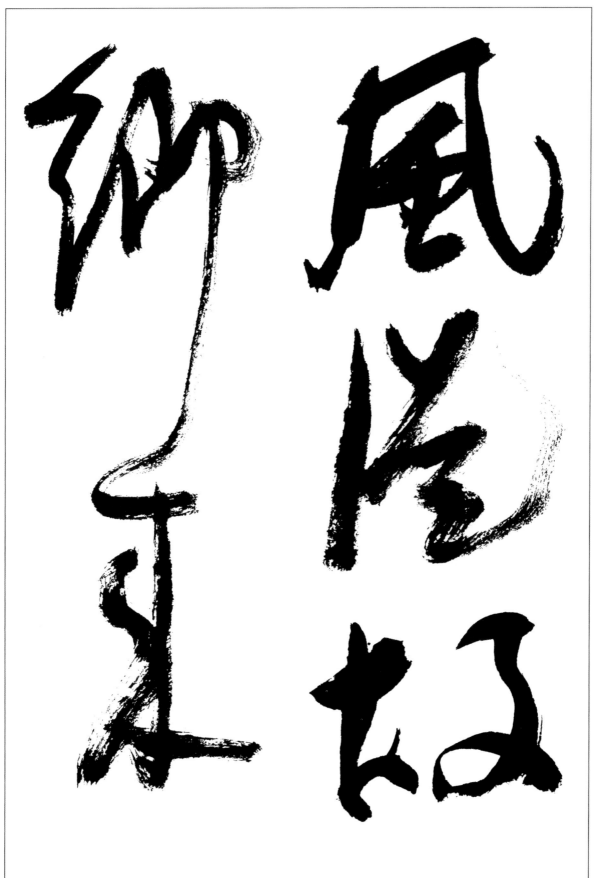

广津云仙行书范本高青邱《答内寄》

风从故乡来

『风』字表现出跃动感、『从』字表现出枯笔的趣味、『故』字里带有重量和稳定感、『乡来』二字想要表现出轻快。『来』字写得有些过了，成了草体。原本是想写行书，但在我一直以来书写习惯的影响下还是写成了草体。

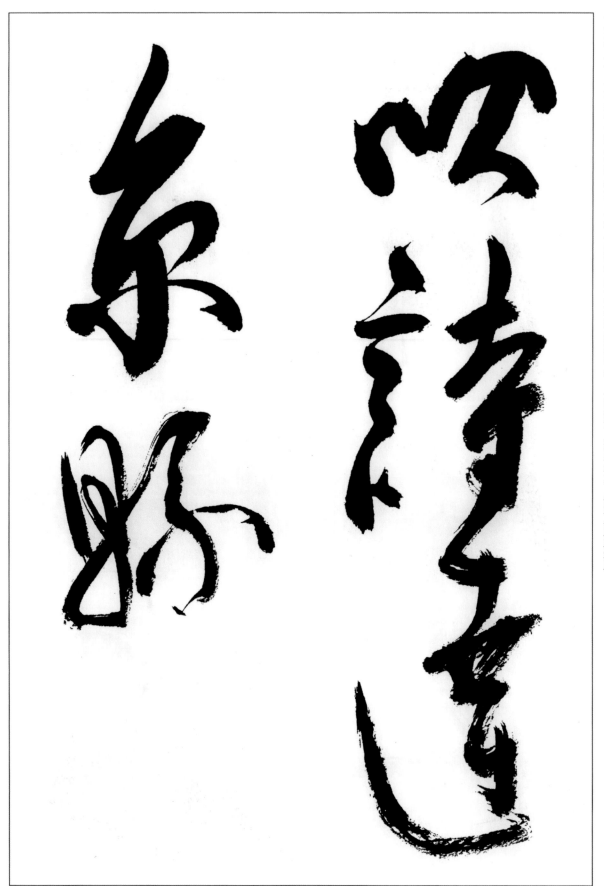

吹诗达京悬 寄托着你的思念的诗，抵达了我所在的都城。这首满怀着妻子情意的诗从远方寄来，读起来让人怀念。这首诗描写了细腻的夫妻之情，要在五个字中描写出这种相爱之情极其困难。书写这句话完全凭着感觉。书写『达』字的『辶』时或许融入了几分感情，这里是为了体现心思之细腻。

广津云仙行书范本高青邱《答内寄》

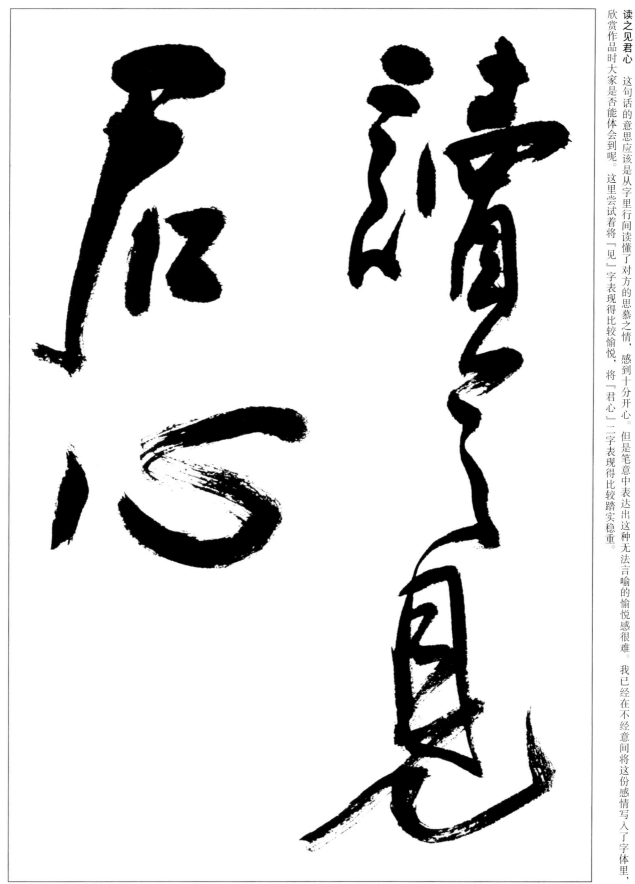

广津云仙行书范本高青邱《答内寄》

这句话想表达的是，与妻子相见后感觉不仅仅是见了个面。于是我试图在这张纸上留下最美的余白。字体取自倪元璐，而明亮感是我独创的。不知读者看来效果如何。

广津云仙行书范本高青邱《答内寄》

拔草不易绝 此处描写的是情爱中最细腻的部分。虽然在不断地拔草，但想要完全除去不是容易的事。而相思之情与之相同，无法完全消除。倪元璐与张瑞图有很多相似之处。『勿』等字的草体完全相同。此处拖长气息来表现连绵不绝的意思，希望读者关注『易绝』二字的连绵之势。

广津云仙行书范本高青邱《答内寄》

割水终难开 抽刀断水却不能断。夫妻缘分也是如此，不是轻易就能切断的。作者通过这两句使诗篇达到高潮，充分展现了自己的实力。我非常惭愧，没能通过这五个字充分表达出作者的意思。

但是，事实上我的确想要表现出毫不动摇的意志力，也许由于我的能力有限而未能充分表现出来。

广津云仙行书范本高青邱《答内寄》

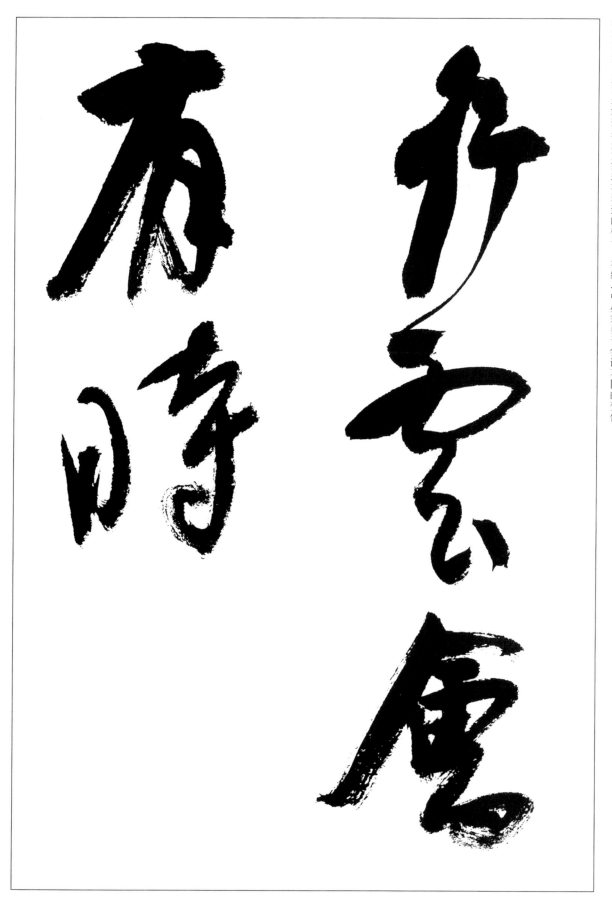

广津云仙行书范本高青邱《答内寄》

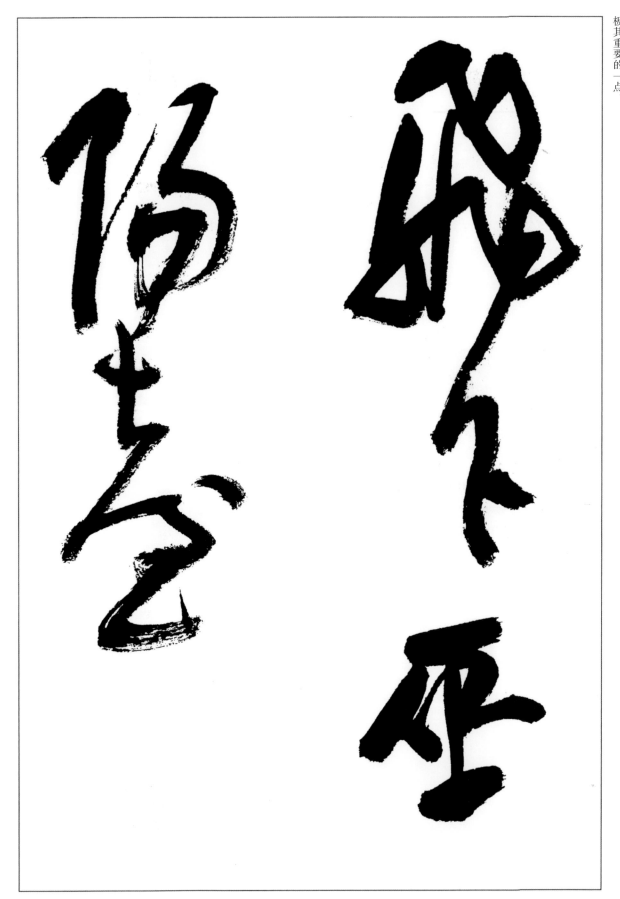

广津云仙行书范本高青邱《答内寄》

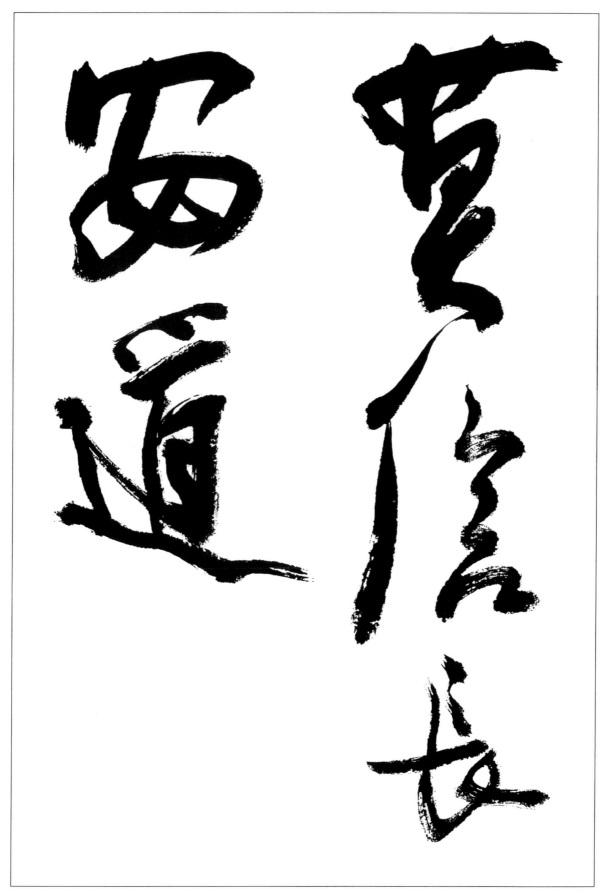

莫信长安道　倪元璐的字上部用墨较多，下部用枯笔，使作品显得胸怀广阔。我认为这就是学习倪元璐时要注意的点，这个作品正是运用了这种方式。希望读者能从线条中发现细致的精神活动。

广津云仙行书范本高青邱《答内寄》

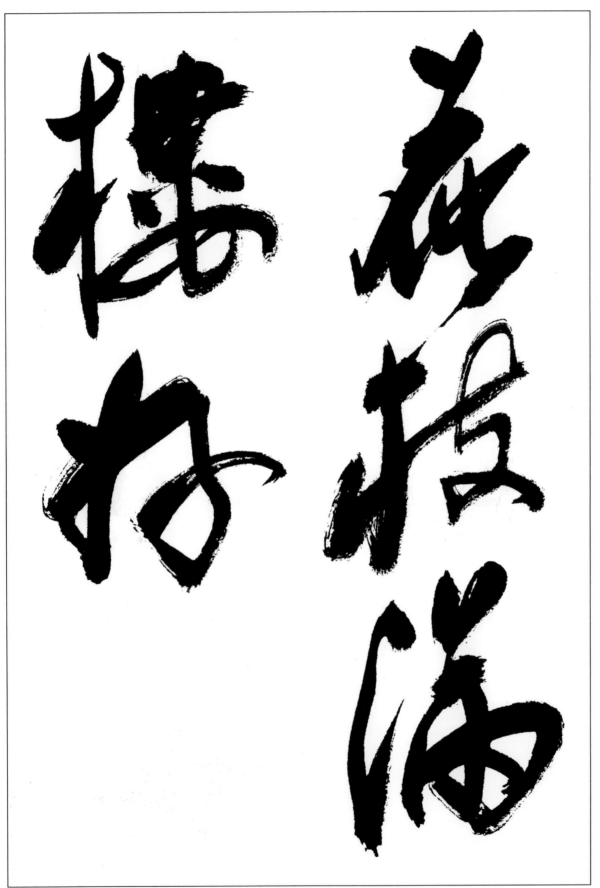

广津云仙行书范本高青邱《答内寄》

在创作这幅作品时很明显要注意润枯的对比。希望读者能够留意，枯笔部分是怎样对余白部分的美感造成影响的。像这样的表现方法在倪元璐的作品中有很多，并且字体大小的变化特别重要。

广津云仙行书范本高青邱《答内寄》

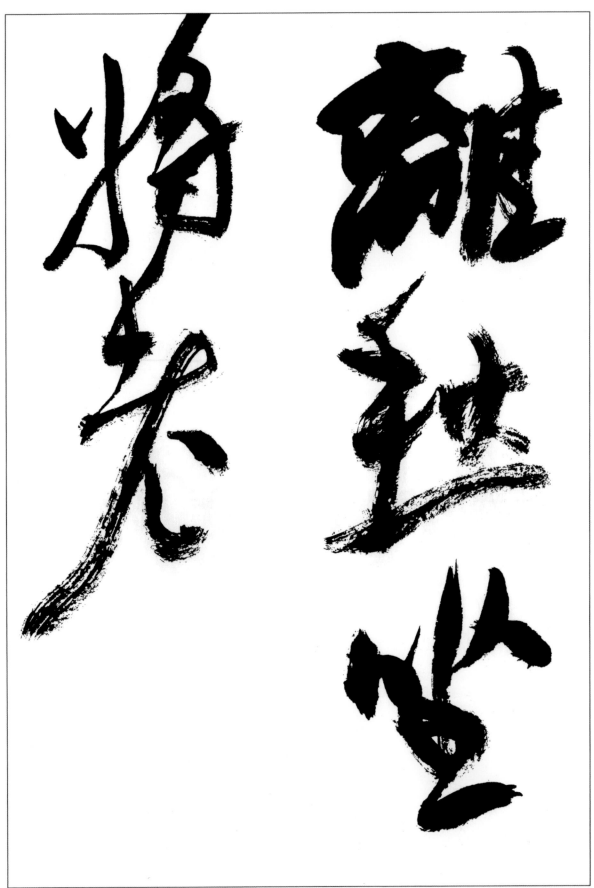

在诗文的最后，长时间的分离让诗人心中充满了思念，全诗以充满哀愁的一个『老』字结束。『离』字饱含墨水，以『愁』字表现悲叹之意，『坐』字有安定之感，『将老』二字拉长了气息，表示长叹了一口气。如此一来，思考痕迹停留在纸面，格调和高度则是取决于书者本人，因此学习书法先要陶冶人格。

广津云仙行书范本高青邱《答内寄》

行书作品的构思

村上三岛

曾经听说，有一年一位来看二十人展的老人感慨道："怎么书法也变了啊。"只了解二战前书法的人看了如今的书法展的话，一定会和这位老人有同样的感慨。即使像我们这样一直活在书法世界里的人，如果回顾过去，一定也会有类似的怀旧之想。

那么在二战前，书法是怎样的呢？首先要学习书法，就必须学习汉文和汉诗。对自己要书写的东西，如果既不会读也不理解意思，那么就会出现问题，所以读不懂汉文、汉诗也就没有资格学习书法。并且，在内容上，不仅要理解意思，还要了解诗文中成语的来历，诗文背后的事物、地理、时代以及历史等信息，只有这样才能够充分理解那篇文章或者那首诗。

在那时，所谓写字，也包括了表现出文章和诗的内涵。所以每一个字都非常重要。书写这一个个字，有时候是为了表现深邃的思想，有时是表达深切的眷恋。

那时候的人重视文字，也热爱文字，自然就会认真书写，不希望写错字。写出有格调而整齐的字是理所当然的。我认为，即使是现代，在中国也有同样的观念。中国人的书信至今依旧证实着这一点。

张旭和怀素的草书曾被冠以"狂"字之名，明末以王铎为中心的许多书法家的作品，被当作格调低下、俗气、不合礼法的样本，都是被禁止学习的不入流的书法。

第二次世界大战愈演愈烈之时，我觉得君子之艺开始慢慢崩溃。人心的变化果然与时代的思潮有很大关系。回忆起来，关于书法、关于我们要写的东西，都慢慢地开始改变了。

之后迎来了二战结束。这时社会上产生了一种抛弃过去的一切的思潮，促使书法产生了巨大的变革。

将书法作为一种艺术，而艺术必须被创作。这一理念，朝着放弃过去的书写态度的方向发展。文字仅仅被当作书法创作的媒介。与此同时，书法的文字性、文学性减弱了。

从此得出了一个结论，因为书法是一种"创作"，只有在突破了文字这一概念形态的基础上才能成立。由此产生了一种新的观念，文字只是传达思想的符号，书写文字就是赋予这个符号美丽的造型，书写可以不依赖于符号而存在。在这样的观念指引下，读不读得懂当然不是问题，更何况传达高深的思想与书法没有任何关系，最终依靠点和线条描绘出的造型才是最重要的。

所谓的先锋观念，对书法必须书写文字背后的底蕴这一传统观念，造成了巨大的影响。这种影响就是，即便从外在特征上仍旧是在书写文字，但是消灭了一些内在观念——想要通过探索文字蕴藏的思想来获得心

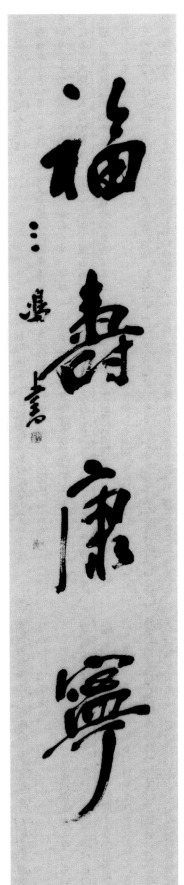

灵的净化或者自己强烈的愿望与追求。

其结果是，人们即便失去了内在的精神，仍然追求书写出优美的文字。其中有些人一味地临摹古人的书法，希求自己不仅仅是模仿者；有些人将毫无积淀的贫乏的内在表露在外，假借独创和创新之名，得意洋洋地横行于世。但是另一方面，也还有一些人，通览古籍之后发现了安放自我的位置，以踽踽独行的心态书写自己喜欢的文字。

今天，"造型"这个词成为书法创作中最重要的关键词，当我在谈"行书作品的构思"这一问题时，想写的是怎样在纸面上处理文字。至于这个问题背后的，更准确地说是支撑起这个问题的精神层面的东西以后再谈。接下来就谈一下我想到的几个问题。

- 文字与留白
- 流动美、韵律
- 线条的质地与声音
- 行的偏斜与文字的大小
- 速度的缓急与墨的枯润
- 露锋与藏锋
- 复杂与素简

文字与留白

这里举我的这幅四字立帧（图一）为例，说明一下在一张纸上写多个字时，如何将这些字恰到好处地收入纸面。首先字和字之间要保持适当的间距才能协调。并且因为左侧要落款，所以这四个字的中心要处于纸张中心线略偏右才能协调。需要注意的是，字形如果太大就会显得膨胀。文字周围留白多少合适，需要和其他各要素综合起来考虑，不能简单而论。但是有一点可以确定的是，留白部分需要能够衬托出黑色的文字。

而文字字形中包含的白色空隙和文字周围的留白同等重要。例如这个"福"字，"礻"与"畐"之间的白色空隙不可以太多，但是如果太窄又会显得拘谨。"畐"中的"田"，如果写扁了就会一团黑，肯定会很奇怪。"康"字的"广"和"隶"的距离怎样才是最好，同样不定，唯一明了的是必须考虑到多个因素之间的平衡点。

如果从一行变成多行，那么留白的问题就更复杂了。

像图二这样的三行行书，第一行的右边，留白多少才合适呢？看前人的作品，大多数最左和最右的留白都比较宽，中间三行字形成一个有机体。大多数书家在书写时，所用的是已裱好的纸。

但是现在，装框的四边也被当作留白的一部分，所以很多纸都像这样

四边写满。而现在问题的重点是，第一行和第二行之间，第二行和第三行之间的留白。

行与行之间的留白如果缺乏美感，那么作品也就缺乏整体感。文章开头的字最好像这样写小一些。如果把这里文字周围的余白去掉，就会显得俗气。这里的行间留白，反过来想也是文字宽度的大小。

从上到下一个个字写下去都是同样的宽度，留白部分也是相同的宽度，有点像一块长长的竖板，当然会觉得不太舒服。此时要有意识地调整字的大小，最需要注意的就是同样大小的字不可以横向并排。倘若并排，横向来看字和字之间的留白就会变窄，纵向来看字和字之间的空隙也都会连在一起。从而形成极大和极小的留白，破坏整体的协调感。并且在字场上也缺乏趣味性。

所谓"字场"，指每一个字自身的势力范围，是线条的"音域"所及的范围。将字与字并行书写，字场就会相互冲突。两个字并行，字和字之间的留白就会极其狭窄，形态上复杂的同时，字和字之间疏松的部分就会大到像一块空地，字场和字场之间出现空隙。字场和字场之间不可以重合，也不可以出现空隙。也就是说，留白的部分要通过字场恰到好处地填满。最理想的情况是，从上到下的留白都通过字场来填满，形态优美，形成充实的空间流，所以必须避免文字并排。图二的第一行有一个"滞"字，"滞"的悬针不可避免地在左侧形成大片留白。可以看到，左侧那行对应的字的最后一笔写大一些向外扩张，尽量填补字场的空隙。无论如何，这幅三行字的作品看起来非常流畅，没有不自然，也没有摇摇晃晃。这多亏了一行行文字的大小、留白都做了适当安排。这和下面要说的流动美、韵律也有很大关系。

流动美、韵律

像这么长的作品，最重要的一点是从上到下的流动性。想必大家早就已经知道了，书法是造型艺术，同时也是时间艺术。书写文字的过程伴随着时间的逝去，按照笔顺一直写下去，没得后退，不断地向下、再向下，顺着写下去。像这样伴随着时间而产生的艺术，一定要有韵律。这种韵律有些像打击乐器那样一个一个的节拍，如果是连绵草的话，笔画相连就好像弦乐器一般，但是无论如何都必须有韵律。如果这种韵律被破坏了，就不会有自上到下令人愉悦的流动美。虽然这对于草书非常重要，但是我认为对于行书也同样重要。楷书、行书、草书都需要各不相同的独特韵律。图三有些打击乐器的感觉，每个字相互独立，有某种脉络相连。用这种四方的纸书写，字和字之间、行和行之间很容易空间

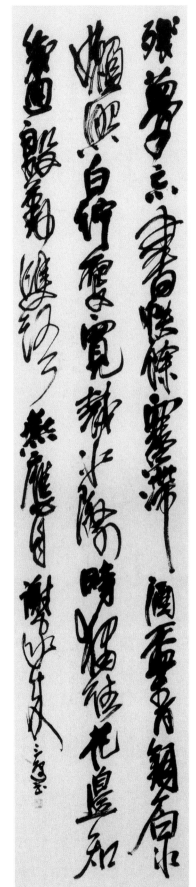

图二

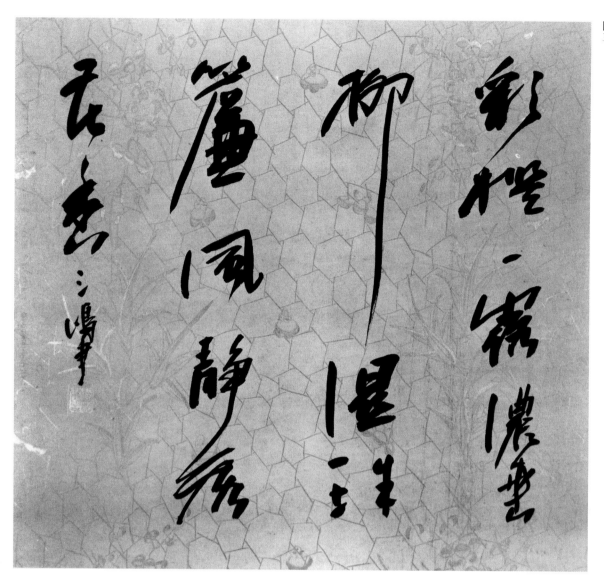

感平均，从而显得涣散。"柳"字长长的悬针等处，创造出向下的流动感，从而努力创造出了整体感。图四也是有打击乐器感觉的作品。

线条的质地与声音

如果要问线条的质地怎样才好，那我就只能回答怎么样都行。每支笔都有它的味道，和只有它才能表现出来的东西。不同毛质、不同长度、不同组合的无数支笔，可以描绘出无数种不同感觉的线条。速度、力度、执笔的位置、墨的浓淡、纸张的渗透性、落笔方式等，

通过这些不同的技法，即便是同一支笔，也可以写出不同质地的线条。在这些无限的可能性中，书者究竟会作何选择呢？单看一条线，有的蓬乱，有的轻快流畅，有的整齐。要从中选择自己最喜欢的质地。

有些线条很有存在感，对周围的留白造成了很大影响；有的线条很不显眼，对周围的留白几乎没什么影响。选择哪一种完全是书者的自由。不是说对周围影响大的就好，也不是说没有影响的就差。

有些时候，需要在某些位置让线条发声大一些，在某些位置让线条发声小一些。重要的是如何将线条的声音（这种声音必须具有很好的音色）融入这两行三行

之中，如何组合、如何交错，这就要看书者的能力了。

线条的音色，必须体现出创作者的特点，这样才是真正的书家。

非常愉悦或者非常高雅的音色，足以弥补文字结构的破绽和章法的漏洞等问题。书法是诉诸视觉的彻底的造型艺术，之所以能和其他造型美术一较高下，是因为拥有了"线条的声音"这一特殊武器。

思考起来，现代的日本画，舍弃了这种线条的描绘，转而引入了西画的涂抹技法，从而变得不再有日本画的特点，作为日本画不再能引起人的共鸣，究其原因，正在于此。真正重视线条影响的是东方文明，我认为书法中保存了很多东方文化的特点。其中有中国的，也有日本的，而我们民族特有的共鸣，正保存在我们血液的脉动中。

行的偏斜与文字的大小

在留白的部分我们有谈到，想要让留白优美就必须调节文字的大小。行书的创作，有些排列得左右对称、非常整齐，但是这很难做到，而文字有大有小在创作上较为容易。这是因为文字的变化富于美感，观众不容易厌倦。文字大小一样、整齐地一行书写下去会显得很严谨，而要让作品显得愉快就要有些地方对齐、有些地方走偏。

如果是长条幅的作品，有些写得歪但是看起来直，有些写得直但是看起来歪。有些作品事实上有些行写得歪了，但是看起来端正庄重；但是有些明明写得整齐，看起来却晃晃悠悠不稳定。这究竟为什么呢？这个问题牵涉很广，很难用一两句话说清楚，希望大家能够通读我的解释，在此基础上去领会哪些原因的叠加造成了这种情况。

速度的缓急与墨的枯润

每个人都必须思考，无论是行书还是草书，究竟以怎样的速度书写才能表现出自己想要的线的质地或感觉。

毛笔有无数种类，墨的浓淡会有不同，纸的吸水性会有不同，当时的条件会有不同，所以不可能得出一个确定的结论。我在这里

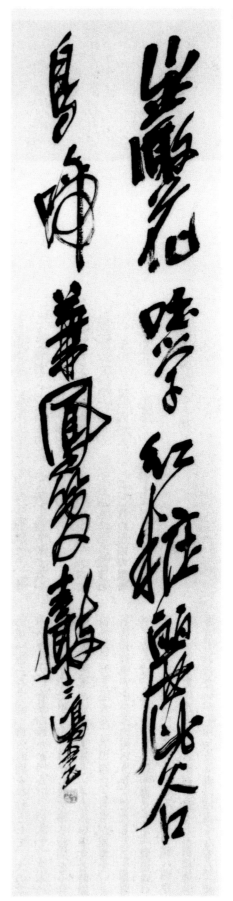

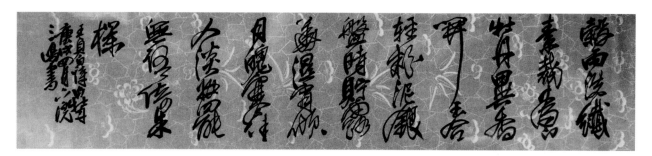

图五

只是想提出这个问题，提出一个思考的角度。

　　虽然每本书都写速度问题，但是书写的速度怎样算是快、怎样算是慢，我也不甚明白。据说中国人写字比日本人慢些。即便说日本人写字快，究竟快成什么样呢？

　　写一个字，例如"大"字，假设写第一笔的横画用了一秒。那么相对于用一秒半的人来说是快了，但是相对于只用半秒的人则是慢了。并且，书写"大"的三个线条各用了一秒，从一个线条到另一个线条两次各用了半秒，那么总共用了四秒来书写这个"大"字。而另一个人写三个线条各用了半秒，但是从一个线条到另一个线条两次各用了一秒，总共用了三秒半。那么这两个人哪个快、哪个慢呢？这样一想，就非常明白了，写得快或写得慢不可以一概而论。

　　这样说来，书写快慢是没有一定标准的，但是慢慢地写就会显得厚重，而快速地写就会显得轻快，这似乎是书法里的一种常识。但也不能一概而论，高手写字，慢慢写也能够显出轻快，快速地写也能够表现出厚

重。总之我想表达的是，要缓急适度。特别是行书和草书，作品的字数越多，就越要有写得慢的字（或者是线条），也要有写得快的字。这种变化的组合，就是刚才我们讲到的韵律，令人愉悦。

　　蘸满了墨，刚开始写的时候，墨会渗出来积到一起，这就是"润"。一直写下去，墨渐渐减少，显得有些朦胧，这就是"枯"。即便毛笔中蘸满墨汁，但是提高速度飞快书写的话也会形成枯笔。按照一般的书写速度一定会模糊的墨量，只要放慢速度书写就不会形成枯笔。因此有些喜爱讥讽的人，就会故意蘸满墨汁却书写模糊，或用少量墨汁书写出润笔的韵味。

　　一幅作品中的枯笔、润笔数量适当，会显得作品格外精彩，处理得好的话，枯润可以创造出作品的立体感。通过墨的多少，可以让有的字看起来扁平，有的字看起来有厚度，令人惊讶。

　　还有一点，古人所说的"墨气"又是什么呢？我们在鉴别同行的作品时会说，这个有墨气，就选这个吧。写得一样的作品，有些墨色鲜活，有些死气沉沉，

迥然不同。墨汁活在纸面上也是一个很难说明的问题，事实上很多时候感觉不到墨气，好像死亡了一样。摆两幅作品在面前，当着实物说这幅有墨气、那幅没有墨气，那就容易明白了。而"墨气淋漓"这个词，应该形容的是很有墨气，而不是墨迹乌黑。

露锋与藏锋

有人写行书会露锋，有人写行书会藏锋，没法说哪个好。但是藏锋书写难以连绵，每次起笔都要回折，因此难以连贯书写。如果要稳重，像打击乐器一样一个字一个字地书写，那么藏锋会比较有趣。如果要每两个字相连流畅地连贯书写，那么就必须用露锋。也许可以把露锋比作"清汤"，把藏锋比作"味噌汤"。还有一种有趣的写法是，潇洒自如的露锋之中加入一些藏锋。图二的第四个字"书"字可能是藏锋写法。

复杂与素简

欣赏同行的作品，有时候会建议说"这里的行书可以写得更复杂些，更加执着于细节"，有时候会建议说"这里应该尽可能地素简、尽情地留白"。只要能够符合当时自己想要表达的想法就可以了。如果想要华丽，则要写得复杂些才好；如果想要朴素，则要写得素简些才行。图五这个范本看起来很复杂，感觉所有的线条书写如一层层缠绕而成。这是一幅较小的作品，用非常浓的墨汁写在一种名为蜡笺的纸上。这种纸很难写出枯笔，笔墨连绵很难书写（感觉好像写在玻璃上）。忙碌运笔的同时还要兼顾调整笔压的大小，写出粗细不同的线条。行与行之间如果更富于变化会比较有趣，但这里过于整齐了。从头到尾几乎都是每行写四个字，这也使得作品缺乏变化和趣味。事后看自己的作品都会觉得讨厌，很后悔当时为什么那样写而不是这样写。

行书作品的布局

手岛右卿

　　所谓的行书范围甚广，从近似于楷书的行书，到结构简省接近于草书的行书，都可以称为行书。虽然楷书的一笔一画相互独立，但是也不可缺少笔脉相连，而行书则将笔脉变为实际的笔画写在纸上。所谓书法是毛笔的运动凝结在纸面上的结果，其形状不是事先确定好的，而是根据毛笔的角度、侧直的变化，形成千变万化的形态，逐渐呈现出来。加大笔的压力，则能写出丰腴的线条；减轻笔的压力（此时非常需要神经上的紧张），则能写出细小但略显圆润、余韵高亢的点和线。运笔时要伴随着节奏感，能够控制好缓急，就可以创作出具有现代感的作品。当然，这些线条里寄托了书者的情感。

　　我们通过以下的一些作品，来研究行书的布局。以下这些作品有一些是由多个字构成，这种多个字构成的作品大部分都不完全用行书书写，一般都有几个字用草书书写，这也可以说是一种习惯，同时也是章法上的一种追求。

　　图一的作品是一副少字数作品（作品字数较少，由一到几个字构成），这是在下书写的一个"鹰"字。笔从高处落下，气息锐利切向纸面，通过笔触来把握光线，从而追求一种明亮感。希望作品达到处处留白的通透效果。"鸟"字的字形处理得略歪，因为觉得这样才可以成功地协调好整个字的结构。右下角稍微拉开点距离再盖印，也是考虑到不要破坏这种畅快的美感。

　　图二是川谷尚亭书写的横匾。最近也有些书者从左到右书写，我想这大概是迫于时势不得已而为之。但是书法创作还是应该从右向左书写。字的留白下部应该大过上部。每个字都略向左倾斜表现出一种悠然的流动美。落款是"丁卯孟秋尚亭题"，左侧还盖了两方雅印[①]。"云"字的右肩旁边，盖了关防印[②]。布局四字横幅

图一

是很难的，字和字之间的间隔要大体相同，重要的是贯注笔力，不要过多地执着于单字，主要是用情绪带动毛笔。

　　图三的"云鹤"同样是在下的作品。一般的两字匾额，文字都朝向正面，当时（十多年前）我就想，能不能写得有些斜侧，于是做了一个冒险的尝试。"云"的上部有大片留白，"鸟"的上部也有大片留白，从而相互协调。"云"和"鹤"的第一笔，充分地涨墨，产生沉甸甸的厚重感。为了写出新意，"鹤"字有些朝向侧方。

　　图四是贯名菘翁的楹联。作品严谨，让人不由得全身紧张了起来。一般初学者写这种条幅会考虑到落款

① 雅印，指刻有姓名、雅号的私印，有时也包括刻有诗句的私印。
　　——译者注
② 盖于书画右肩的印，以标明开始位置，并防止装裱时过度切除。
　　——译者注

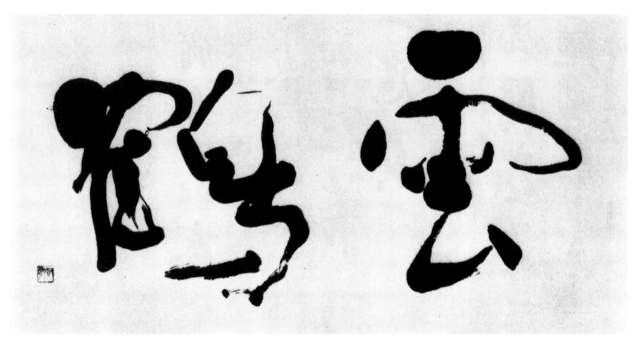

图二

图三

的位置而把正文的文字写在中心稍偏右，但是这幅作品堂而皇之地把正文写在正中间，而且宽度适当。即使在左边加上落款后，也不会觉得向左倾斜。落款上加了年龄共五个字"八十四葼翁"，并且盖上了两方雅印。写落款的时候要注意书体的问题，应该用和正文相同的书体，或者使用比正文要轻快的书体。我们必须认识到，如果正文是草书，而落款用楷书会显得较重，破坏作品。这幅作品骨势锋利，充分利用了侧直变化和扭转，蕴含了高格调的肃穆感。

图五是比田井天来的作品，将十二个字分为七个字和五个字两部分书写。这是行书典型的两行写法，没有任何悬念，沉着而不沉闷，坦荡而又畅快。他这种表现方式也很符合文字的内容。落款是"天来象之"，右肩有关防印，左侧盖了两枚雅印，非常正式。

图六同样是天来书写的两行书法，写的是两句七言诗，第一行九个字，第二行五个字。一般作品都是第一行八个字，第二行六个字。我觉得这里可能是因为第一行里有个"一"字，才这样安排字数。与图五的严谨形成对照的是，图六的这幅作品线条显得具有一定的柔韧性和动感，整幅字有大幅度的蜿蜒起伏。"万里"较为普通，"碧"字稍长，"光"的第一笔向左倾，最后一笔的上挑让人眼前一亮，"晴望海"三个字都较长，"一堂"写得仿佛是一个字。第二行的"幽"字向左倾，"响"字也略微左倾，从"夜"字往下各字皆矗立于纸上。第一行和第二行都不是笔直的，很自然地左倾右斜，这点非常有趣。这种倾斜并不显得危险，反而有一种活泼的跃动感。这是由于书者气脉相通，在心理层面和技法层面都游刃有余。

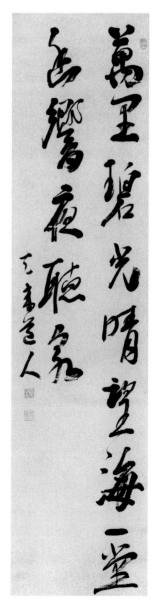

图七也是七言诗中的两句，作者是川谷尚亭。第一行安排了九个字，第二行安排了五个字，和图六的天来的作品相同。从这幅作品看，自由而高洁的性情原封不动地展现到了纸面上。纯洁淳朴的内心、不拘于俗事、睥睨凡尘的高尚风骨，和蔼可亲、卓然独立、来源于自身的高贵气派等性情都表现在了这幅作品中，而作品的背后渗透出来的、毫不掩饰地表现出来的，是尚亭作为一个人的本来面貌。这幅作品的气质之高可以一扫尘世的污浊。

图八是在下的作品。同样是七言诗中的两句，分为每行七个字书写。为了在第二行最后留白，从"贵"

往下的四个字都写得略小。之所以显得大小不一，是故意将"危"字写得宽了些，从而赋予作品一定的变化。第一行的"觉"字写得大，"章"字的悬针充分伸展，"真小技"三个字写得小而连贯。初学者会无视悬针之势，紧连着书写，字的势和势发生碰撞显得不稳，因此应该避开势头稍微隔开点距离书写。第二行的"早"字之后，"知"字的第一画明显偏左临似一个大大的拥抱，环抱着和"早"字之间的较大空间，我自认为这样会较为新颖。落款较为普通（这幅作品是三十多年前的旧作了）。

图九是田代秋鹤题为"秋夜书怀"的五言绝句。

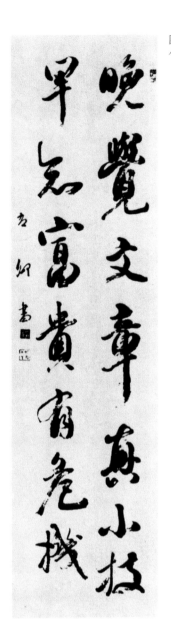

<div style="text-align:right">图七</div>
<div style="text-align:right">图八</div>
<div style="text-align:right">图九</div>

这里书写时分为两行各十个字，第二行因为有两处叠字，所以每个字都写得较为宽裕，不需要特别费功夫，就自然而然地在第二行的最后留下了一个字大小的留白。落款也字数颇多，"秋夜书怀，尚亭仁兄两政，秋鹤散人其次"，雅印两方，右肩盖有关防印，是典型的条幅写法。在秋日的夜晚，一边听着虫鸣一边赏月，直到抚平因终日沉溺于书法而形成的愉快的疲劳感。用有如流水般的笔致，淡淡地把这番情怀婉婉道来，真是一幅乐趣横溢的作品。

图十是渡边沙鸥的四六楹联。一般而言，二十字的写法应该是第一行十一字、第二行九字，或者两行各

十个字。但是这幅作品的安排是第一行十个字，第二行八个字，第三行两个字。这幅作品采用了类似于楷书的整齐而又骨势锐利的风格。第一行的第六个字用的是草体书写，若无其事之间写得轻松随意，让人不太容易一下子察觉到其风格。第一行诸字之中，唯独"橘"字的木字旁写得较为丰腴，其他的部分则如刀刃细而锐利，仿佛要划开纸面。"流""作""甘"这三个字特别小，几乎可以视作楷书，最后的"雨"字中点画相连才有了那么一点行书的感觉，很自然地接上了第二行。"鼎炉"二字大而拖沓，"火"字笔画彼此相连显得丰腴，从而构成了整幅字的高潮，"活"字写得小，而"烧""转"

図十

図十一

図十二

写得大，第三行的"灵丹"写得既大且丰腴。之后大片留白，在偏下方落款"东海居士沙鸥书"，然后盖雅印两方，关防印略大。骨势阔达、英气凌然，畅快之感从纸面四周渗透出来。

图十一是川谷尚亭的作品，内容是一首七言绝句，写作三行。第一行十二个字，第二行十一个字，第三行五个字。其线条朴素如同流水一般，淡淡地吐露出纯真之情。书者的情怀不加修饰、赤裸裸地表现出来，让人感受到一股温暖的人情味。第一行的字写得比较小，"寻"字的横画写得较长，"余""林"二字写得较大，"斜"字的悬针拖长。第二行的"居"字通过左边

那小小的挑起表现出动感，"何处勘消"四个字写得略大，表现出飒爽的动感，"晏"字用笔果断然后转入到第三行。第三行的"先"字笔墨相连显得沉着，之后用笔占了上风承接了第二行的流动感，特别是"晏"字的动感，用笔畅快自如，墨用干时正好写完自然地停笔。并且停笔之后其风韵仍在不停地鸣响。之后落款"尚亭贤书"才总算是收住。盖关防印和两方雅印。

图十二是川谷尚亭的作品，内容是五言律诗"陆放翁诗四十字"，用的是宽度略窄的全开纸。第一行十一字，第二行十个字，第三行也是十个字，最后一行九个字。用笔醇熟，笔调清新，运笔富有韵律，是

十分清爽的一件作品。在这种清爽的节奏带动下，第一行没有什么变化就进入了第二行，"松"字墨迹相连，"竹"字拉长，"草"字不仅墨迹相连而且较为丰腴，拉长字体带出一种鲜嫩感，"深妙"二字运笔充分，顺势进入第三行。"双"字和"钩"字之间环抱着一块空旷的耀眼的留白，是整幅字光亮的来源。最后一行"远"字的形态和"双钩"二字形成对照，畅快而明亮。下面各个字仍旧延续了这种畅快之感，写完最后一个字后心里似乎仍有回响。题字"陆放翁诗，尚亭三郎书"，盖关防印和两方雅印，位置选择恰到好处。此作品清爽的流动感、连绵的风韵，应是天上方有。

图十三是何绍基的行书《为笙渔书〈石天语〉轴》，是一幅四句六言的作品。总共二十四字，第一行九个字，第二行七个字，最后一行八个字，从字数分配上有一些变化。第一行虽然有九个字，但是有两处叠字符，反而比其他两行畅快明亮。笔尖直戳纸面，运笔好像裁纸一般，最后的"溪"字写得较大，带入第二行。第二行的前三个字写得较大较长，"云"字写得较小，上部的雨字头写得较为丰腴，下部"云"字写得较小，显得较为牢固。"秀其"二字写得略小然后过渡到第三行。第三行虽然比第二行字数多，但是最后的四个字写得较小，布局很好。落款有两行，盖两方雅印，没有关防印。和之前的日本人的作品相比，风骨明显不同。作品有分量而且很沉稳。锐利的笔锋贯穿纸背，气场悠然、落落大方，毫不在意时间飞逝，可以说是一幅行遍万里路之后才能创作出的作品。

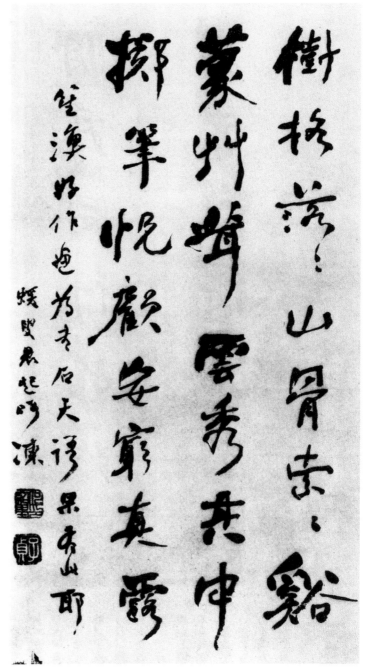

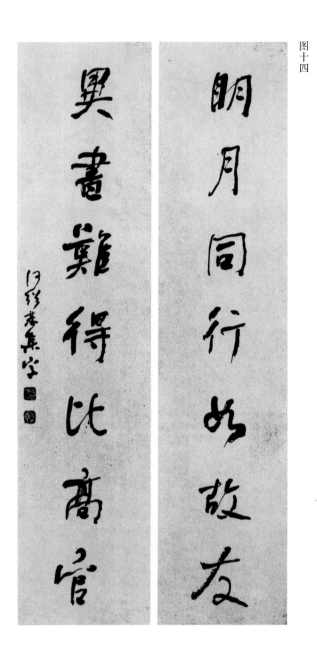

图十四

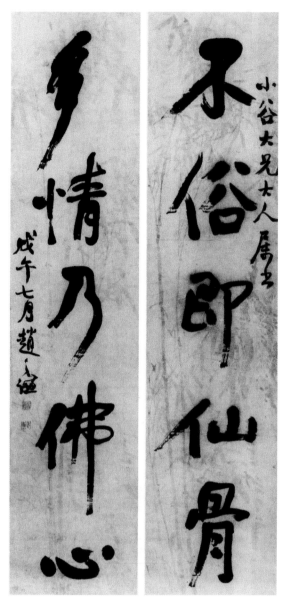

图十五

图十四同样是何绍基的作品，是两句七言楹联。第一幅和第二幅都是七个字。

所有字都写在条幅正中，写成一行，字和字之间间距很大，虽然线条的质地有些黏性，但是看起来整个字却利落明亮。通过逆笔藏住了笔锋，线条切割得非常整齐而且表现出清爽的节奏感，这源于恰当运用笔毫、充分发挥出笔本身的特质，运用了笔本身的弹力。这种悠闲的用笔，真是完美到令人妒忌。这种用笔法应该可以治疗急性子。最后落款是"何绍基集字"，这五个字从本质上起到了收尾的效果。盖雅印两方，两方印都是罕见的阴刻。没有盖关防印。第二行的"官"字略微向右倾，布局很好。

图十五是赵之谦的行书对联五言二句，每幅五个字，共两幅。比起何绍基作品的深沉刚毅，这幅作品着眼于舒展心情，轻柔温和的线条里饱含情感。就好似为中林梧竹的风雅之心赋予了浮在天空中的栩栩如生的形象。只有中国的风土人情才能孕育出此种胸怀广阔、不拘一格且落落大方的成熟书风。第一幅字表现得朴素而泰然自若，只有"仙"字的人字旁第一笔向左飞出，仿佛暗示了紧接着的第二幅字中将会出现的波澜。之后出现的"多"字向左下方奔腾，令观者心惊胆寒。接着"情"字稳重，与第一幅字相呼应，"乃佛"二字线条畅

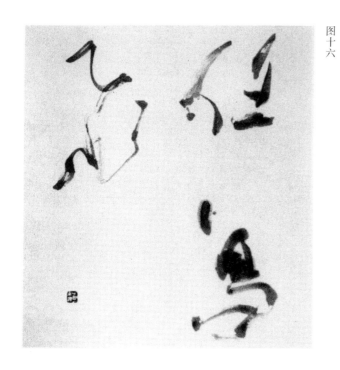

快，"心"字丰腴，从而让整幅字落定收尾。真是非常痛快的精神境界和创作技法。第一幅右肩落款是"小谷大兄大人属书"，第二幅的左边落款是"戊午七月赵之谦"，二者都较为厚重。落款仿佛把要飞升天界的正文中飘飘乎欲羽化成仙的文字，拉回凡间。

图十六是在下的小作。"任鸟飞"三个字，第一行两字，第二行一字。作品的着眼点是动感，侧直变化中表现出了阴阳，充满了活泼的跃动感和明亮感。"任"字的人字旁痛快地伸展，"壬"部每一笔都好似用笔敲打纸面，叠加起来，感觉余韵高亢。"鸟"字的墨迹相连，墨渍柔和。第一笔和第二笔故意分开，下半部分向左边突出，表现出将要起飞的动感。写"飞"字的时候，把毛笔竖起来，用力运笔，利用毛笔和纸面的接触，表现出利落的动感。自始至终都有些左倾，正是这样形成了整体感。雅印没有紧接着文字部分，为了不破坏整体的明亮感，盖在左下方隔开一些距离。书写的时候要在不经意间一气呵成，需要留意的是如果起笔之后还在左思右想，那就不可能写出像样的作品。

图十七是赵之谦的行书团扇。五言律诗共四十个字，要写入团扇之内，当然中间的字数就会多一些。第一行六个字，第二行七个字，第三行也是七个字，第四行八个字，第五行八个字，最后一行四个字。落款在最后一行的下方"叶氏顺 适稿"分两行用小字书写，"㧑叔赵之谦"写成一行，盖雅印一方。右侧小字书"琴舫仁兄大人属"，起到了配角的作用，衬托出整幅作品。作品用笔有如篆刻，蕴藏着篆刻的厚度，并且有不为外物所动的忍耐力。

图十八也是赵之谦的扇面作品。内容是"张石洲诗"共六十个字。"舻祖雅 正高歌"分为两行，写得和正文一般大小。之后下面还有两行小字，然后左侧六个字、一个字、六个字、三个字，构成落款。盖雅印两方，无关防印。正文的安排

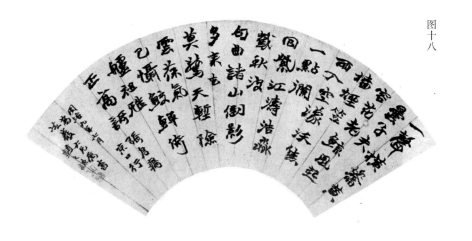

图十八

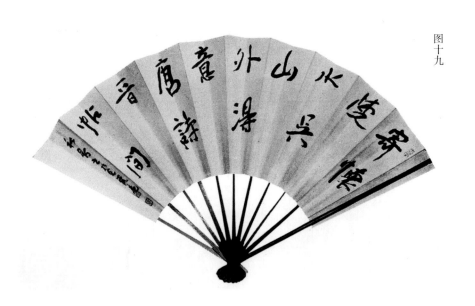

图十九

个凹陷处的右侧，七个小字收尾。上方的雅印正好和字相叠，但是不会有累赘之感。总体上运笔悠然、乐趣横溢，充分地发挥了余白的作用。作品中的这种乐趣正是值得观赏之处。必须谨记，这幅作品如果表现出一丁点力道，都将不再是一幅好的作品。

创作作品必须要有表达的目的。当想法形成构思，在这过程中注意力容易被一些不重要的东西所吸引。但是对书法而言，线条才是第一要素。因此平日里就要临摹各种各样的古代法帖，探究运笔的道理，必须追求精进，达到随时随地都能够表现出自己理想的点画的程度。

上，第一、二行分别是五个字、三个字。第三、四行分别是六个字、三个字。第五、六行分别是六个字、三个字。之后依次是六个字、三个字、六个字、三个字、五个字、三个字、五个字。第一、二行写得更有气势一些，之后大小错落有致，最后三行的"惊""慑鲛"三个字气势开张。在这样的扇面上书写时，布局上，下半部分应该空间大一些。因为空间越是往下越是收窄，所以如此布局道理不言自明。

图十九是田代秋鹤两句七言诗的扇面。字数的安排上分别是二、一、二、一、二、一、二、一、二。所有字都写在扇面的凹陷处，安排得恰好。落款在最后一

构思完成，进入书写阶段时，不需要左思右想而应该无心而作，如果书写过程中推敲提炼，结果反而得出一幅不成熟的作品。

书法高手，在构思的同时，结构等其他问题都可以在瞬间完成，往往落笔的第一张就可以写出很好的作品。要像这样一瞬间就创作出作品，需要以此为目标不断勤学。当然，对初学者而言，还是需要反复推敲怎么才能实现自己的意图，应该努力使自己的作品达到及格线。

作品的动态（脉络）很重要，其次是在结构上必须制造亮点，总而言之用笔要有气象，线条要有情感，如此应该就能够创作出很好的作品了。

行书作品范例

青山杉雨	小坂奇石
赤羽云庭	炭山南木
天石东村	手岛右卿
安藤搨石	殿村蓝田
金田心象	西村桂洲
上条信山	广津云仙
木村知石	山崎节堂

明月皎夜光，促织鸣东壁。玉衡指孟冬，众星何历历。白露沾野草，时节忽复易。秋蝉鸣树间，玄鸟逝安适。昔我同门友，高举振六翮。不念携手好，弃我如遗迹。南箕北有斗，牵牛不负轭。良无磐石固，虚名复何益。

古汉诗之一

古代汉诗 一九六六年作（纵七十三厘米，横一百二十八点八厘米）

青山杉雨

一九一二年生于名古屋市，著名的篆书、隶书书法家。学习书法始于行草，他的创作活动一直以来以行书体为素材。年仅三十一岁时便获得了二战前的大型展览泰东展的最高奖项，并就此开始书法家生涯。就算在现在来看，其获奖的行书作品也是出类拔萃、很有新意的。这种新意可以用二战后书法家们在评论上屡屡使用的一个词来评价，即"近代性"。换句话说，此人领先了整个书法界一个时代。之后，青山杉雨拜西川宁为师，但是据说，他手边用来学习的只是几本包世臣和吴让之的经折装临摹帖。两位个性不同的书法家的此番相遇，实乃趣事一桩。应该还有许多人记得他在二战后的日展初期连续获得特别奖（一九五〇年、一九五一年）的华丽行书作品。青山的这些少见的行草作品，受到了他后来篆隶风格的影响，孕育出了强劲的骨格感，从而形成了自己的风格。曾获日展文部大臣奖、日本艺术院奖、文化功劳者荣誉、文化勋章。历任书道俱乐部主脑人物、大东文化大学教授、日本艺术院会员、日展常务理事、谦慎书道会董事。著有《筑摩·书道教室》《青山杉雨书法》《书法之书》《书法的真相》《江南游》《明清书道图说》等。一九九三年二月逝世。

近来，我创作了很多篆书、隶书作品，因此几乎没有行书作品。本书刊登的作品也不是最近创作的，我的行书水平大致达到这种程度。

本来，我在思想上太认死理，不善于将率性的情绪表现在作品中，因此在创作时，一不留神就写成了篆隶。我曾经为了让自己的行草线条柔和一些而试着去学习书写假名，但是没有坚持很久，所以形成了今日这种状况。

在创作这幅作品时，曾想过别的书家的《诗经》作品，正巧想到了北方心泉的作品。本想要创作成北方心泉那样的风格，结果学得似是而非。

写这首古汉诗并没有特别的创作意图。只是无意中写出来而已，也不打算用这幅作品来说明些什么，只是说写得还过得去，因此拿出来。

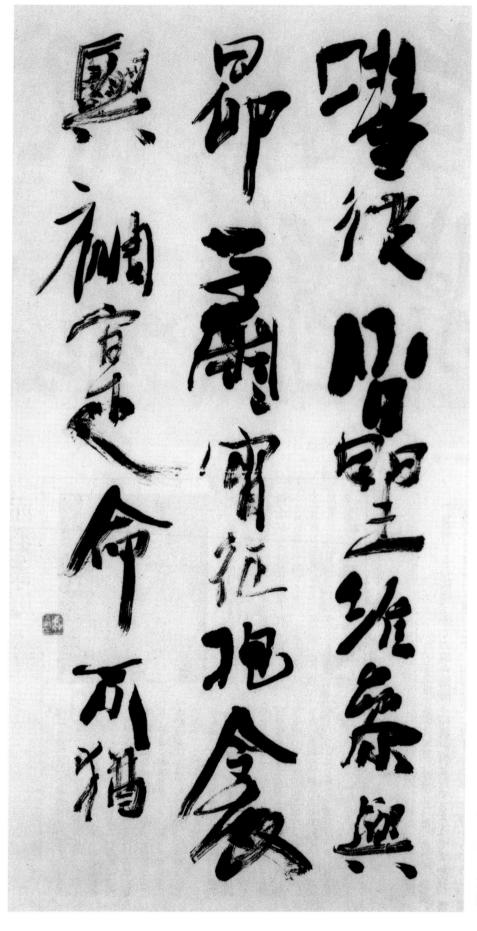

《诗经》一九六八年每日书道展（纵一百三十六厘米，横六十九厘米）

嘒彼小星，维参与昴。肃肃宵征，抱衾与裯。寔命不犹。

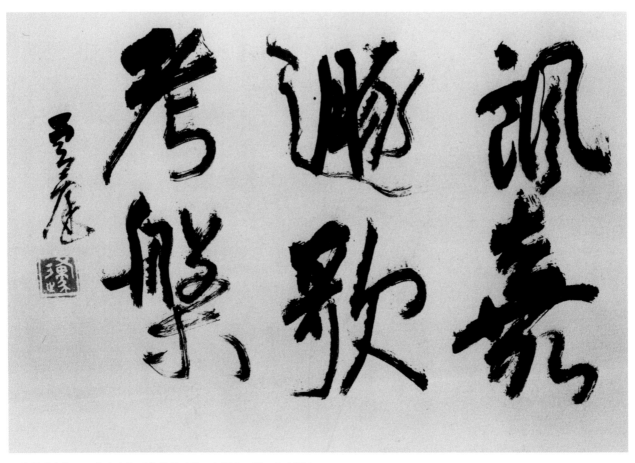

讽嘉遨歌考槃　一九六六年近作书展（纵三十厘米，横四十八厘米）

赤羽云庭

一九一二年生于东京，十多岁时，在西川春洞的弟子花房云山教导下开蒙。花房云山逝世后，云庭受到角田孤峰鼓吹的魏晋书法的影响，埋头究王羲之和王献之。若仿效近代中国的分类方式，云庭可以称为日本当前的"帖学派"代表人物。据说他对美术作品和书法作品的喜爱是遗传自父亲，在表现出"不想像书法家那样写书法"的自负之后，他开始倾心于宋代的主观主义。虽然楷、行、草都写得不错，但行书作品最能体现出赤羽云庭的艺术特点。不过，此人似乎并没有不同字体的意识，楷书中掺杂着行意，行书中夹杂着楷意，或者草书中蕴含着楷意，并为这种交融一体的风格感到自豪。

一九五一年、一九五二年连续获选日展特别奖。一九五一年的特别奖作品被文部省收藏。一九六一年获得日展文部大臣奖。之后，患上脏器疾病，不得不长期与病魔做斗争。一九六七年在高岛屋举办个人展览，并借此机会重新开始活跃，进行创作活动，给人他已恢复之感。但是一九七五年三月突然逝世。他同时也是著名的明清书画收藏家、砚墨收藏家、研究家。历任日展评议员、审查员。

据说从事艺术的人，在心理上往往是陶醉与克制并行的。我认为书法也不例外。我认为陶醉源于对美的感觉和感情，而克制是对于美的认识和教养在发挥作用。因为喜欢所以想将此表现出来，想使它进一步发展，在这样不断的反反复复之间，就会毫无限制地突飞猛进，最终就会变得自以为是，有时候甚至变得很怪诞。并且往往会将此错认为个性的发展。要把自己控制在恰到好处的程度，靠的就是见识和教养。

我认为好的书法作品仅限于两点：点与线之间协调好，线条（笔画）的质量好。书写时将文字连贯起来的方法，在书法里称为"章法"。构成一个字，在书法里称为"结字"或者"结体"。评价书法的章法和结体，应当以什么为好，又以什么尺度来衡量呢？我认为从根本上只能以古典作品中一等一的作品作为依据。之所以说没有其他办法，是因为人类从开始写汉字直至今日，一直都在崇拜神作，长年累月地欣赏一等一的佳作。这些是各个时代杰出的书法家们公认的优秀作品，如果不能理解，一定要用自己的眼睛去研究直到理解为止。这一行为能够培养书法的素养，因此不能先入为主地心有厌恶。经过充分研究体会，在理解之后加以批评那就又是另一回事了。借用明朝董其昌的话："右军《兰亭序》，章法为古今第一，其字皆映带而生，或小或大，随手所如，皆入法则，所以为神品也。"

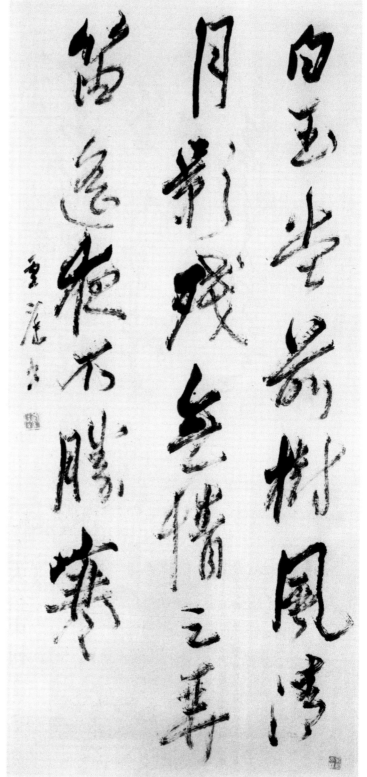

《寒梅》（朱子诗）一九六八年朝日二十人展（纵一百三十五厘米，横六十九厘米）

白玉堂前树，风清月影残。无情三弄笛，遥夜不胜寒。

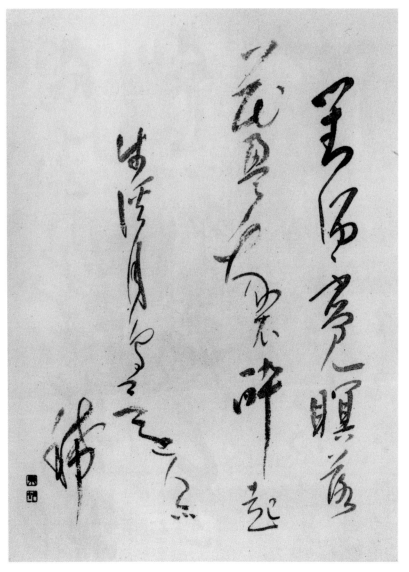

李白诗　全国大学教师展参展作品（纵六十一厘米，横四十五厘米）

对酒不觉暝，落花盈我衣。
醉起步溪月，鸟还人亦稀。

天石东村

　　一九一三年生于和歌山县。在炭山南木门下时很早就有了一些才名，而且据说早在小学三年级时就和炭山南木相识，那时开始向南木学习画画。之后，随着炭山南木转向研习书法，天石东村也喜爱上了书法。一九三〇年他在师范学校时，学校有书法讲习会，那时的主教是尾上柴舟、丹羽海鹤，助教是铃木翠轩、川谷尚亭，助手是炭山南木。

这种成员组成让人追忆起当时的书法教育界，颇有意思。此人的书法因具有与其老师相同的高超技术和善于用墨而知名。他继一九五六年之后，在一九五八年第二次获得日展特别奖，那时他已经摆脱了老师的风格，创造出自己的风格。他的行书受王铎影响很大，但有段时间也倾心于许友。然而，他并不是要写得与中国人一模一样，而是要写出只有日本人才能写出的书法，例如，用汉字的方式来表现假名。

日本书艺院常务理事、原奈良教育大学教授、青潮书道会理事长。历任日展评议员、审查员。在一九七二年的日展中获得文部大臣奖。著有《王羲之〈集字圣教序〉》（书道技法讲座）等作品。一九八九年二月逝世。

行书的特点是点画比较圆润，而且因省略了某些笔画变得简单朴素，因此行书一般给人以优美、秀丽的感觉。我觉得这种优美、秀丽的感觉具有无法抗拒的无穷魅力，因此我的作品大多数是行草体。另外，行书和草书运笔速度较快，线条流动强调节奏感。这种流动性正符合我的喜好，我想将快速的流动感和畅快的美感作为表现的目标。因此，以王铎为首的明清书家的书法自然而然地成了我钻研的对象。但是我不太想写中国式的书法，我想在书法里表现出日本式的情趣。

最近大家经常会提起开发书法的创造性。既然是艺术，那自己的想法自然是不可或缺的条件。

但是实际上，要避免太过明显地故意强调个性。最近的书法作品都在墨色和结构上用了很多心思，但是书法最重要的还是书品和格调。有人说"书法以平常为佳"，因此我希望能够随性自然地写出格调高雅的作品。

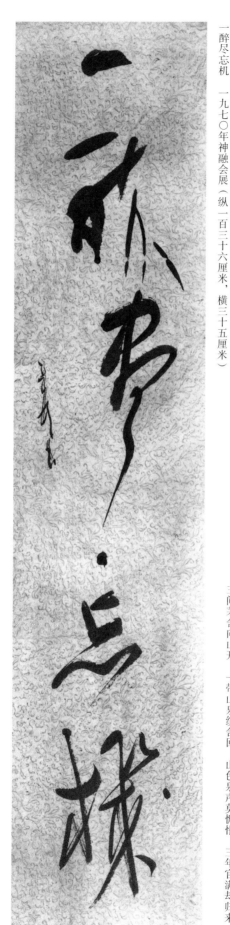

一醉尽忘机　一九七〇年神融会展（纵一百三十六厘米，横三十五厘米）

三间茅舍向山开，一带山泉绕舍回。山色泉声莫惆怅，三年官满却归来。

白乐天诗　一九六八年日展（纵一百八十厘米，横二十五厘米，二幅）

花时同醉破春愁，醉折花枝作酒筹。忽忆故人天际去，计程今日到梁州。

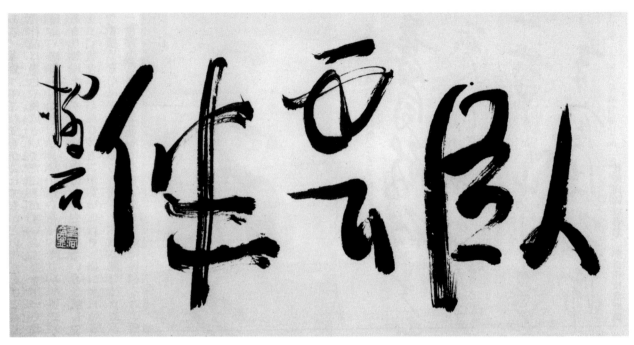

卧云伴（白乐天诗句） 一九七一年兰秀会（纵二十三厘米，横四十七厘米）

安藤搨石

一九一六年生于福岛市。在书法界以文章造诣最高而知名。他曾经回忆说，青春期时曾自杀未遂，之后一段时间在深山里的温泉旅店终日临摹颜真卿的《多宝塔碑》。叙说此事时语气非常平静。他与书法的关联似乎命中注定无法逃避。也许正因为这样，在世时，他的书法连同他本人被认为是对当今书法界的批判。他曾自述，因为没有遇到好的老师，而终日埋头于临帖四十年，终于成为书法家。若回顾他这一生，只是围绕着王羲之和王献之。他对王献之沉迷至深，似乎他本人就是王羲之之子。正当他年龄渐长，书法界期待他展现出高超的书法水平之时，他于一九七四年七月突然病逝。一九五七年获选日展特别奖。著有《书坛百年》《王羲之尺牍》（书道技法讲座）等书。此外还发表过诸多评论。在被称为没有评论家的书法界，其连载在《东洋之美》的《现代艺术家论》被认为是绝无仅有的真正的书法家评论。历任东京学艺大学副教授、日展会员和审查员。

我年底受委托在某个书法杂志上，写隶、楷、行、草四种书体的半纸范本。我从未学过隶书、楷书，完全写不出来，于是直接拒绝说："我能写的范本也就是行书或草书。"但是，对方立刻就继续拜托我说写行草两种字体也可以。既然我说了能写行书和草书，那便不能再次拒绝了。

答应是答应下来了，辛苦还在这之后。因为是妻子帮我打扫砚箱，又帮我研磨夹在墨夹中的廉价墨，所以就还轻松，然而没有至关重要的半纸。去了一两间文具店，但是因为是正月大家都关店了。我便在家里到处搜寻，凭着记忆竟然找到了三扎以前用来练字的廉价半纸。

这样一来，行、草两种书体的半纸范本终于顺利寄给杂志编辑部了。

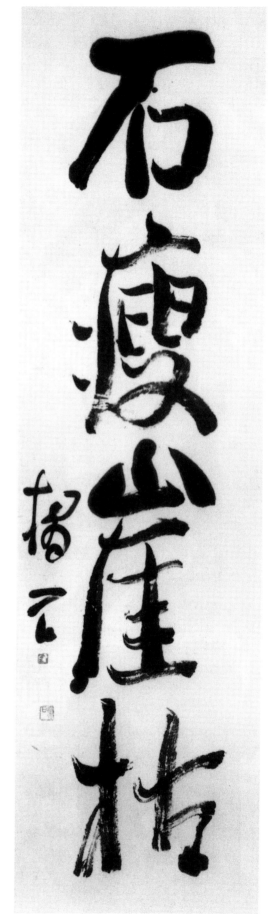

石瘦崖枯

（《菜根谭》） 一九七○年目展（纵一百五十三厘米、横四十四厘米）

林有鸣心鸟[一]，园多夺目花。（闻人蒨） 一九七一年兰秀会展（纵六十二厘米，横二十八厘米）

创作时也经常重复这样的问题。这不是什么骄傲自大。我经常想，难道写字就不能更简单些、更轻松些吗？同时反问自己："你这还算是书法家吗？"

但是我也不会做其他的事情，还是老老实实地做书法家。不管写范本还是写作品都提不起兴趣。我只想不停地勤奋练习喜欢的法帖，并且相信自己这样子也算是书法家。

① 此处原诗为"惊心鸟"。——编者注

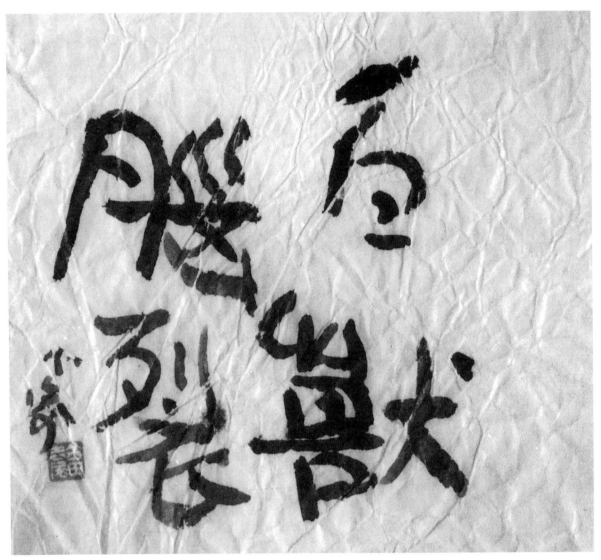

百兽脑裂　一九六八年日月会展（纵八点七厘米，横十厘米）

金田心象

一九〇八年生于北海道，跟随铃木翠轩学习。一九二八年到一九四三年在小学、初中、女高、师范等学校担任教师。此后至一九六七年担任文部省事务官，从事国家统一版教材中的书法作品的创作，这段经历对他往后的创作生涯意义重大。金田出名的是他以小字为基础的细致的古典作品研究（他的研究方法不是把古典作品放大后进行学习，而是尝试着以原尺寸大小临摹这幅作品，从而探索该作品创作时的用笔奥秘）。这和他多年以来为教材书写书法作品有一定的联系。

他的作品大多很奔放，充满热情地将大大的字猛地"扔"在纸面上。创作基础就是刚刚提到的古典作品研究。主要以楷、行书为素材，尤其是行书能够充分发挥其感染力。《高低普应》获得第八届日展文部大臣奖，一九七一年《玄览》在改组后的第二届日展中获得日本艺术院奖。历任心画院会长、每日展审查会员、日展参事。一九九〇年逝世。

即使汉字产生于象形文字，但是现在楷、行、草成熟，印刷普及，楷书成为汉字的标准，而且现如今从国家层面把没有意义的线和点构成的字体（指平假名）加以规定。虽说文字有其个性，书法也有各种流派，但是楷书的形态存在一种普遍性的共识。

草书也有作为草书的标准字形，但和楷书相比标准宽松很多，因为现在一般人都不会去刻意学习草书，因此在草书字形的共同认识上有同于无。不仅如此，草书原本是为了快速书写，容易记录，随着书写的功能而产生，又迅速随着书写的变化而发展。用毛笔书写文字，由于毛笔的作用赋予笔画一定的形态特征和情趣，然后再通过笔画，从字形、性情中表现出个性。不论是记录书写文字，还是创作书法作品，在这件事情上都一样。但是记录书写文字从根本上书写的是作为符号的字形，书法创作从根本上是为了造型需要使用字形为媒介。因此，书写记录文字是为了写得简单迅速而想方设法，而书法创作是为了创造美而煞费苦心。创造美的技术主要是依靠运笔手法，运笔手法主要是靠极致地领会笔的功能作用。

因此与其说学习书法要从楷书开始，不如说现如今要学习书法只有楷书，不过，学习书法以草书为基础似乎才是上策。写楷书时，点线和文字的形态是有标准的或者有共识的。为了书写出这种形态而要运用毛笔。与此对照的是，写草书时，随着笔的功能作用而创造出笔画，前一笔画牵连出下一笔画，或者一个字一口气写完。再者也有两个字以上的连笔，像这样在笔的作用的主导下成形。楷书为了造型而运用毛笔，草书是随着毛笔的功能作用产生形态，从道理上来说后者更加有利于通过临帖来理解笔的功能。

心豪　一九七〇年作（纵三十五厘米，横七十厘米）

《三闾庙》　一九六八年日展（纵五十二厘米，横一百三十五厘米）

沅湘流不尽，屈子怨何深。日暮秋烟起，萧萧枫树林。

上条信山

一九〇七年生于长野县。师从宫岛咏士，曾有一段时期跟随比田井天来学习颜法。凭借临帖《张猛龙碑》在书展中获特别奖，就此踏入书法界。日展初期，他的楷书在老师的风格中加入更多的精巧和紧张度，风格清冽，颇受称誉。这一时期的代表作是一九五一年、一九五三年的日展特别奖作品。他的行书作品建立在楷书的造诣基础上，同样获得很高的评价，因其行书作品中表现出的强健骨格感，是专攻行草书的书法家的作品中所没有的。写行书时也深受随比田井天来学习的颜法的影响。另外，他对篆书、隶书也表现出极大兴趣。

曾获内阁总理大臣奖（一九六九年日展）、日本艺术院奖（一九七七年日展）。谦慎书道会顾问、前东京教育大学教授、日展参事。被授予文化功劳者称号。在书法教育界也颇有名望，曾担任过文部省教育课程审议会委员、全日本书法教育研究会理事长等。著有《现代书法教育》《现代书法全书》等作品。一九九七年逝世。

我的行书创作并非开始于古典行书作品的学习。当然我的确喜欢并学习过《圣教序》《争座位帖》《晋祠铭》等作品。但是，当我随心所欲地完全根据自己的喜好来写行书时，完全写不出唐太宗和王羲之的风格。反而无意识地把曾经专心学习过的楷书《张猛龙碑》和《麻姑仙坛记》等作品的风格表现得若隐若现。如果说我的行书作品具备个性，那一定源于此。学习行书的古典作品，在此基础上创作行书，对我来说也不是做不到的，但是我认为从真正的作品创作的角度来说，还是有些不够。学完一两件古典楷书作品，然后从中自然地衍生出行书，才是正确的。《心豪》是偏楷书的行书，"沅湘"节奏感普通，"渌水"是最近的作品。这些都是开卷一览，立刻提笔，一口气完成的作品。当然，这些没有古典作品的依据，也没草稿。

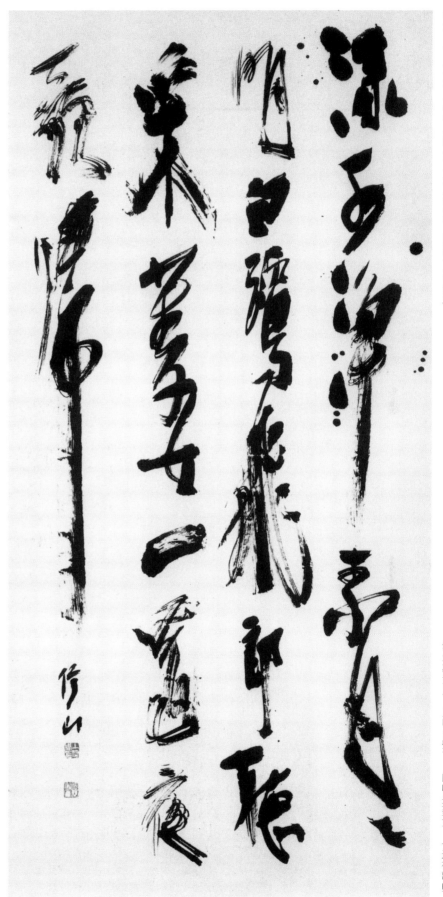

李太白诗 一九七一年作（纵一百三十六厘米，横六十九厘米）

渌水净素月，月明白鹭飞。郎听采菱女，一道夜歌归。

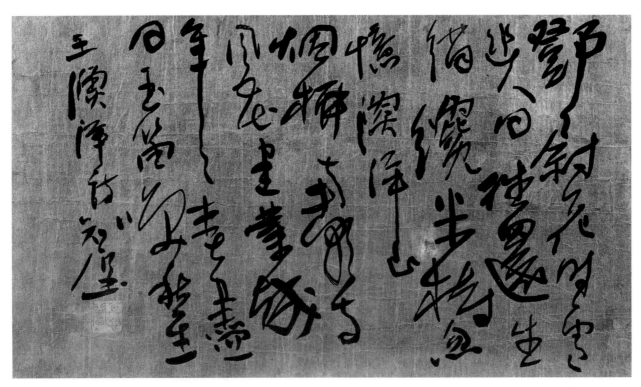

邓尉花时雪，幽人日往还。生绡才半树，忽忆渔洋山。烟柳南朝寺，风花建业城。年年春尽日，玉笛唤愁生。

王渔洋诗　一九七〇年日展（纵三十五厘米，横六十一厘米）

木村知石

　　一九〇七年生于大阪。年轻时随黑木拜石学习，一九四一年在东方书道展中获得了关西地区第一个推荐奖，自此开始了书法家生涯。那时，木村受到师父黑木拜石的影响，学习晋、唐、宋的作品。自从他以作品《刘石庵的八幅大字心经》在东方书道展参展之后，兴趣就转向明清的作品。经过学习赵之谦的手札，何绍基、张瑞图、王铎等人的作品，形成了绚烂的书法风格，即使在流畅华丽风格的书家众多的关西派中，也格外突出。木村虽然反复学习明清作品，但是反思一下，就发现他创作的字的骨格其实源于挚爱的米芾。他曾自述"黑木拜石先生一生致力于晋唐书法，我曾受其教导，在书法道路上我希望能够与二王的严格、高贵保持一尺之遥。那就是米芾。我清楚地记得因为米芾我茅塞顿开之时，高兴得两三天都无法入眠"。一九八三年十一月病逝。

　　一九六九年获得文部大臣奖，一九七五年获得日本艺术院奖。主持玄云社，历任日展参事。

　　大概半夜两点左右。太冷了以至于手指自然地蜷曲起来。这时候我已经连续临米芾的作品几小时，想转换下心情开始临关户本《古今和歌集》[①]。我将毛笔蘸了

墨水，伸向纸面，发出嘎吱嘎吱的声音，却没有墨水渗出。我以为是沾了沙子，擦拭下砚面，再次用毛笔蘸了墨水，仍旧如前。我有点想不明白，拿起旁边的放大镜看了一下笔尖，发现有很多好似砂糖般的冰粒。从砚到纸那极短的时间里竟然结冰了。我竟然没有留意到，在

[①]　名古屋巨富关户家所藏的《古今和歌集》，创作于十一世纪后半期，据传为藤原行成所书。——译者注

这八张榻榻米大小的房间里，手边仅有一个埋着一两颗煤球的手炉。我们夫妻俩生活贫穷，节俭到了极致，连采暖费都不够。但是我仍很健朗，当我写字的时候也完全感受不到这些辛苦。这件事发生在一九三九年或者一九四〇年。

近年来，在阪神地区，像当时那么寒冷的天气已经极罕见了。

下雪的日子少了，自来水管冻住出不来水的情况也极少见了。书法家们的日子也富裕起来，已经看不到像我们那样在贫寒中刻苦练习的情况。

这些书家能够在良好的环境里学习，极其顺利地从书坛中有所收获，他们的作品也都不错。正如平安时代的各家作品，都很华丽。但是我依旧认为身处逆境仍能坚持自己为人之路、不懈钻研的人才是真正的书法家，即使靠着玩弄才华过上富裕的生活，也不具备作为书法家的真正价值。艺术只会从艰苦中诞生、成长。

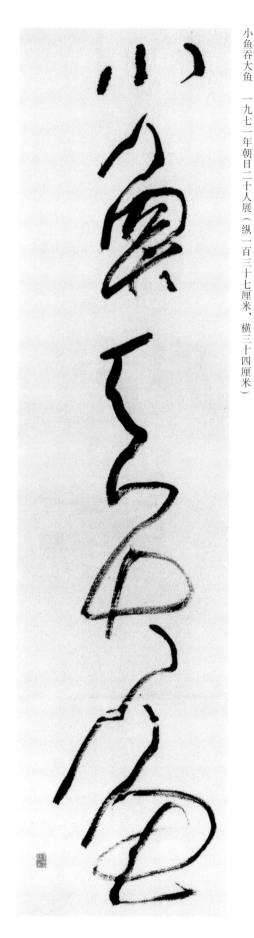

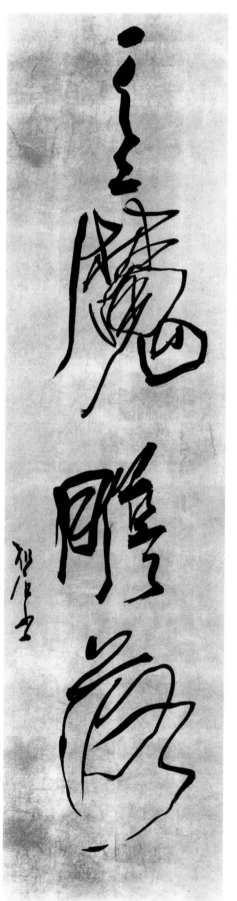

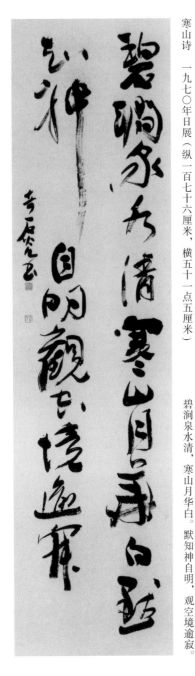

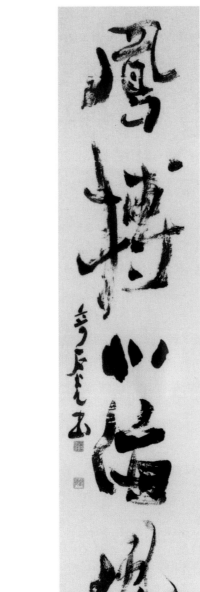

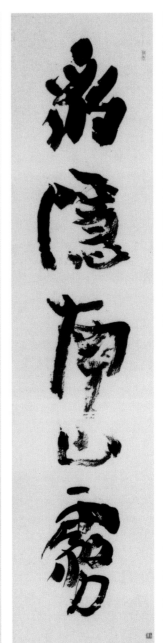

寒山诗 一九七〇年日展（纵一百七十六厘米，横五十一点五厘米）

碧涧泉水清，寒山月华白。默知神自明，观空境逾寂。

五言二句 一九六八年日展（纵一百三十厘米，横三十厘米，二幅）

豹隐南山雾，凤搏北海风。

小坂奇石

一九〇一年生于德岛县。师从黑木拜石。最初遵从师命，学习晋、唐的书法，以王羲之为主。后来为了确立自己的书法风格，不顾师父的反对，跳出晋唐寻找学习的范本，有时上溯到六朝，有时学习宋人，有时近至明清。据说最终奠定他今日行书风格基础的，是宋代的苏轼、黄庭坚及米芾，他本人尤其仰慕米芾。一九三七年就任关西书道会的理事，一九四一年就任东方书道会的理事。二战后，奇石的作品参加日展，立马崭露头角。一九五〇年入选特别奖，一九五二年入选最高段位书法家，一九五九年入选审查员，从而逐步在书法界构建了自己的地位。奇石也因在中国古代典籍上的深厚素养而出名，而且经常写诗。也许因为教养深厚，小坂奇石的书法具有其他书法家的作品所没有的独特风格。

曾获大阪府和大阪市联合艺术奖、日展文部大臣奖、日本艺术院奖、恩赐奖。历任奈良教育大学名誉教授、日本书艺院顾问、高野山大学教授、日展参事。主持璞社。发行《书源》。一九九一年逝世。

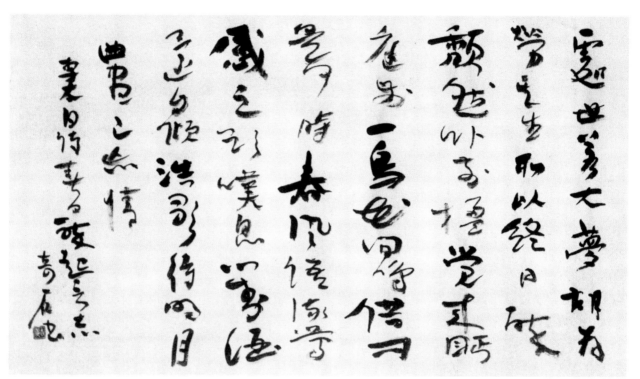

李太白诗《春日醉起言志》 一九七〇年璞社展（纵四十一厘米，横六十六厘米）

处世若大梦，胡为劳其生？
所以终日醉，颓然卧前楹。
觉来眄庭前，一鸟花间鸣。
借问此何时？春风语流莺。
感之欲叹息，对酒还自倾。
浩歌待明月，曲尽已忘情。

绝世美女西施，因患有心病，而痛苦皱眉，皱眉之后更显其美。同村的丑女东施觉得西施的姿态很美，回到家后，也捂着心口，皱着眉，反而更丑了。

村里的富人见她如此，更觉厌恶，紧闭家门而不出。穷人则带上妻子逃出了这个村。于是庄子说："彼知颦美，却不知颦之所以美。"

这是《庄子·天运篇》的一段。我在三十岁时听梅见有香老师讲授了这一段。之后梅见先生逝世，我便拜土田江南先生为师，重新听土田先生讲授《庄子》，再一次听讲了《天运篇》。那是一个寒冷的晚上，我坐在归家的电车上，仍然在冥思苦想。这是一篇颜渊和师金的问答，主要是师金评价孔子的话。但是相比较而言，西施的故事更加吸引我。

我本来就资质平庸，缺乏才气。尽管如此，我对于时代潮流好像有一种抵触的感觉。因此就很反感迎合别人，但是也写不出出人意料的字。如今是如此，当时更是如此。或许正是因为出于那样的时期，才与庄子的话产生了共鸣。

书法中的丑女无论如何调整字的形态，都写不出好看的字。我便告诫自己，如果想写出好看的字，首先自己必须要成为"美女"。

这种想法一直左右着我对书法的态度。从那以后，不知不觉已经过了四十年。

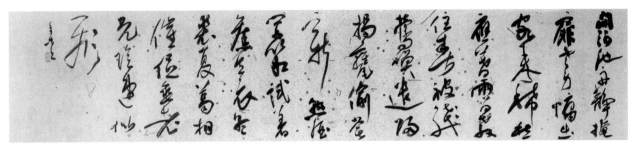

白乐天诗《闲居春尽》 一九六八年日展（纵五十六厘米，横一百九十八厘米）

闲泊池舟静掩扉，老身慵出客来稀。
愁应暮雨留教住，春被残莺唤遣归。
揭瓮偷尝新熟酒，开箱试着旧生衣。
冬裘夏葛相催促，垂老光阴速似飞。

炭山南木

　　一八九五年生于香川县濑户内海的小豆岛。六岁开始随其父芦舟学习颜法。毕业于京都美术学校，刚出道时为画家。因卧病在床的父亲殷切期望，决心成为书法家。一九二七年起师从川谷尚亭。半年后，通过了当时难度很高的"文检"考试。一九三四年至一九四一年，发行了月刊杂志《皇国书道》，一九四二年创建了神融会，培育了许多弟子。一九四六年就任日本书艺院副会长，作为辻本史邑的得力亲信大显身手，并且成功将关西的书法家们组织起来。一九四九年作品《秋风辞》获第五届日展的特别奖。一九四八年书法部门开始被纳入日展，但因为这一年特别奖空缺，实际上炭山南木成为五科[①]最早的特别获奖人之一。一九五一年日展参展作品《四时读书乐》被政府收藏。据说其行书大多都是基于《集字圣教序》。这时的作品因高超的技法和精巧的墨法受到称誉。其用墨自如应是源于画家时期打下的基础。之后，随着炭山南木年龄增长，他的书法技艺也愈加纯熟，成为书法界长老级别的人物。一九七九年十一月逝世。他曾获日本艺术院奖、大阪文化奖、三等勋章，历任日本书艺院顾问、神融会会长、大阪樟荫女子大学教授、日展参事等。

① 日展分为日本画、西洋画、雕塑、工艺美术、书法五个部门，
或称为五科。五科有时代指第五科书法部门。书法纳入日展，成
为日展的第五科是在 1948 年。——译者注

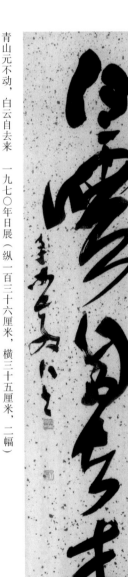

青山元不动，白云自去来　一九七〇年日展（纵一百三十六厘米，横三十五厘米，二幅）

所谓创作，一是要第一个创作、开始创造，二是将艺术兴致有独创性地通过文艺、绘画、音乐等艺术作品表现出来。也可以指表现出来的作品。

用自己的力量和能力在世界上创造出一个前所未有的东西，即为"创作活动"，创造出的东西就是"创作"或"创造品"。我认为有创造力的人是高贵的，他们拥有创造力，能创作出在这广阔的世界里，除他们本人以外，他人都无法创造出来的东西。而且我们应当去尊重能从事这种工作的人。但是，要有足够的努力才能够创造出新的东西，这是件苦恼与悲哀并存的事。但是，正因为如此，创作完成时的喜悦才是人生至高的乐趣。

在书法中，创作要经历什么过程才能产生呢？创作并不是一蹴而就的。换言之，要经过临帖学习这一过程，才能步入创作活动。一般而言有两种方法，学习书法时要跟着老师、临摹老师的范本，或是临摹古典作品。在这期间，一是领悟文字造型的原理，二是理解用笔法和用墨法，然后渐渐拥有独立书写自己的字的能力。临摹不只是看着范本写，也就是不能为了临摹而临摹。必须要知道，为了将来随时随地有能力进行创作，而培养能独自书写的能力。照这样学习几年临摹后，就会渐渐地培养出书写能力。

为了创作出更好的作品就必须临摹更优秀的古典作品。即便是书圣王羲之，刚开始时也是跟着卫夫人学习范本。张芝临池学习古代名作。米芾学习王献之，王铎学习米芾，良宽学习唐代的怀素，皆是各成一家。要知道世界上所有的优秀书法家都是勤奋努力，不断地临摹古代的名作，再形成他们独有的风格的。

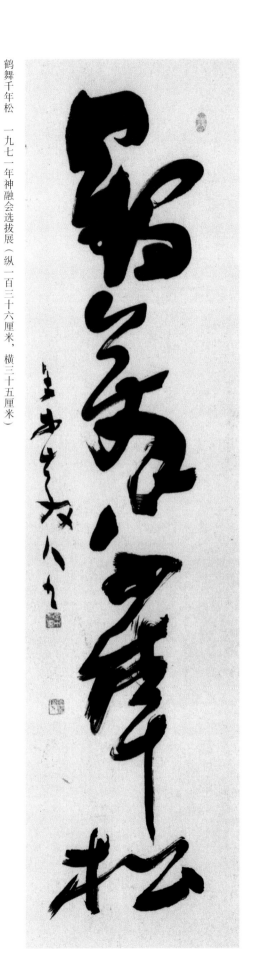

鹤舞千年松 一九七一年神融会选拔展（纵一百三十六厘米、横三十五厘米）

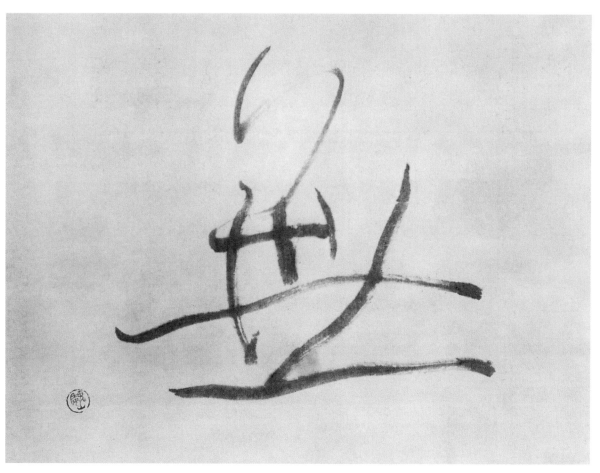

手岛右卿

一九〇一年生于高知县安芸市。从小便师从川谷尚亭，之后，随比田井天来学习。在大日本书道展的第一次展会（一九三七年）中获得了特别奖，就此进入书法界。之后，在大日本书道院、兴亚书道联盟担任过要职。二战后，其作品参加日展，刚开始是作为最高段位艺术家，第二年后便作为评委参加。

篆、隶、草、行、楷各种书体都多有书写，若是字数多的作品，善于使用基于古典作品的高超技法来抒情，曾因此而被称为"新古典派"。若是字数少的作品，独特的线条蕴含着情感，笔法彰显出造型性，在海外也获得了极高的评价。一九五五年以来，连年参加国外展览，一九五八年在布鲁塞尔的万国博览会上获得了最高殊荣金星奖。作品被罗马的日本学院、伦敦大使馆、比利时皇家博物馆等收藏。被授予"绀绶褒章"、每日艺术奖、安芸市名誉市民奖。历任独立书人团代表、专修大学教授、日本书道专门学校校长、日展参事等。一九八二年获得文化功劳者荣誉。一九八七年三月病逝。

我最近在说"象书"这件事，我创造出这个词是在一九六九年作为外务省派遣的访欧书法文化使节团的团长前往欧洲时。当时我在欧洲各个国家巡回举办个人展，可当我和几位西欧人谈话时，他们总谈及一件令我惊讶的事，就是他们在看书法时，会不断地去询问文字的意思和内容。当然他们是将书法当作造型美术来看，但他们对东方的书法有固定的概念——书法是在书写文字——先要知道文字的意思。

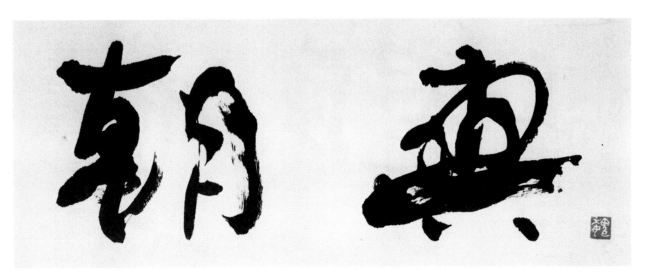

《朝爽》 一九六九年朝日二十人展（纵三十五厘米，横九十厘米）

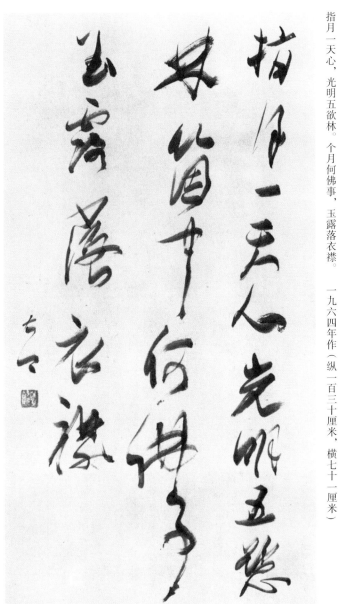

指月一天心，光明五欲林。个月何佛事，玉露落衣襟。 一九六四年作（纵一百三十厘米，横七十一厘米）

不过，有趣的是，虽然他们可能不懂汉字，其中几人竟然猜中了我那幅书法的意思内容。我认为文字的意思未必要联系到书法作品上，但是我又重新考虑了一下，为了让西欧人能够理解书法，不应当忽视书法风采、书法形态，"象书"这个想法就由此而产生。这种情况当然是字数少的句子比字数多的句子更好，最好是以一个字作为素材。

在不久前的现代书法二十人展（第十五届）中，我以一幅"火华"二字作品参展，那一词是在知道三岛由纪夫先生的事情①的瞬间，闪现在我的脑海里的。"那就是人间的火华"——于是我开始寻找适合这一词的风采、形态，来与想起这句话时的感动相称。西欧人虽然不懂汉字，却能从我的书法中推断出其意思内容，这可能是因为我的精神活动依托这种形态传达给了他们。这应该是书法艺术所具有的功能之一。

① 指一九七〇年十一月三岛由纪夫自杀。——编者注

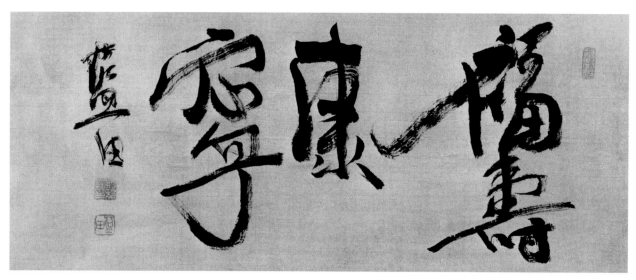

《福寿康宁》 一九七〇年个人展参展（纵二十六厘米，横一百二十厘米）

殿村蓝田

一九一三年生于东京。在书法界技法最为高超，创作的作品华丽且随心所欲、心到手到，有时候也被列入"昭和三笔"。此人作为书法家的成长史相当地与众不同。他少时立志成为建筑师，二十多岁时专攻新茶室建筑领域，有一天想写写书法来消磨时间，于是便拜身边的书法老师为师。他书法入门半年后受国家征召入伍。据说，他入伍时将偶然买到的上海本《何绍基行书墨迹四种》和邵芝严的一支长锋羊毫笔放入背包里，为了在军队生活中打发时间，而临摹何绍基的书法，在这过程中，被书法的魅力吸引。退伍后，拜丰道春海为师，但是在刚习惯老师的风格后不久，再次受国家征召入伍。这次又将何绍基的帖和邵芝严的笔放入背包，长达五年。总之他的青春可以说是奉献给了战争和何绍基。

二战后，其书法作品参加日展，凭借"在战场中学习"的何绍基的书法，不久之后就获得了特别奖（一九五〇年）。据说那时候他才真正去考虑要成为书法家。此人的笔法完完全全是浑然天成。一九五三年第二次获日展特别奖。一九五五年日展参展作品被政府购下收藏，获得日展内阁大臣奖。曾担任青蓝社主干、谦慎书道会顾问、日展参事、审查员。著有《蓝田书例三体诗五律篇》《宋诗百选蓝田横卷集》等著作。一九七六年获得日本艺术院奖。二〇〇〇年逝世。

我被告知，要为这本书拍摄三件作品，但是因为我没有将自己的作品带在身边的习惯，便婉拒了。编辑又说："要是那样的话，至少也有展览会的照片可以借给我们吧。"但是我再次拒绝道："这些一般都撕了丢掉所以也没有。"编辑部对此似乎很惊讶，我并非故作姿态地这么说明缘由，更完全没有故意让编辑部为难的意思。如果一定要说，那反而显得有些夸张到我自己都觉得害臊，这是我作为书法家的生活态度。我仅有一件旧作品，最新的作品也是它了。想创作新作品时，那幅新作自然也成了唯一的参考资料。因此，以前的作品卖了也好，怎样也罢，在展览会给我拍的那些照片之类的全都撕掉了丢掉了，因为看着心烦。我认为艺术家是不断变化的，然后我的作品是不断变化的自己在纸张上的凝结。一旦凝结了，我对此也失去了兴趣。仅仅是作为记录变成了参考资料。因此，本书中我的作品也是编辑部辛苦帮我找来的，这些就像是我生的孩子，但是注视着他们我完全不想去说些亲切的话语，唯有困惑不已。

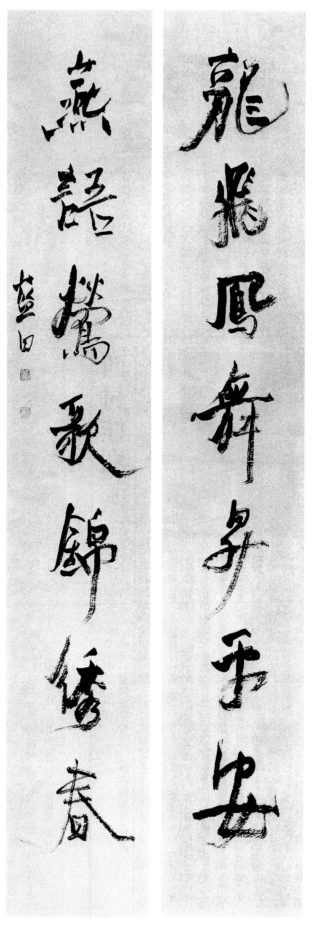

龙飞凤舞升平安。 燕语莺歌锦绣春。

杜甫诗《曲江》 一九七○年朝日二十八人展（纵一百八十四厘米，横三十一厘米）

一片花飞减却春，风飘万点正愁人。且看欲尽花经眼，莫厌伤多酒入唇。江上小堂巢翡翠，苑边高冢卧麒麟。细推物理须行乐，何用浮名绊此身。

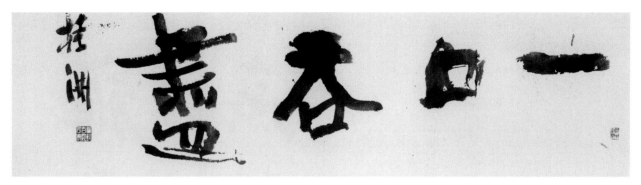

《一口吞尽》 一九六三年每日展（纵三十五厘米，横一百三十六厘米）

西村桂洲

一九〇五年生于大阪。随益田石华、伊藤东海学习。他是卓越的楷书书法家，但他是从行书入门，特别是很多作品都是以行书为主要题材。他自述说："（我的）行书受到贯名菘翁和王铎的影响很大。"需要注意的是，他从年轻时就很着迷于北魏的造像记和墓志，这些因素也在很大程度上融入了他的行书作品中。关西派书法家受明清书家的影响极大，盛行流丽的行草书，在他们当中西村桂洲的行书从一开始就带有一种突出的个性，或许可以说是因为倾心于北碑。就学习书法的态度而言，他曾经用古典作品制作成双钩字，培养出准确的眼光，这种练习方法极其符合他的性格。据说他的愿望就是要写出超越巧拙的真诚的书法。历任日本书艺院顾问、莞耿社会长、日展参事。一九九六年逝世。

过去热衷于书法比赛时，我在大阪日本桥一家叫"鸣鹤堂"的旧书店发现了渡边沙鸥亲笔的《兴福寺断碑》的折帖，高兴地跳

陶渊明诗 一九五六年每日展（纵二百三十厘米，横一百厘米，二幅）

和泽周三春，清凉素秋节。露凝无游氛，天高肃景徹[①]。陵岑耸逸峰，遥瞻皆奇绝。芳菊开林耀，青松冠岩列。怀此贞秀姿，卓为霜下杰。

衔觞念幽人，千载抚尔诀。检素不获展，厌厌竟良月。

松冠岩列，怀此贞秀姿，卓为霜下杰。衔觞念此人，千载抚尔诀。检素不获展，厌厌竟良月。

和泽周三春，清凉素秋萑露凝，无游氛天高肃景徹陵岑耸逸峰，遥瞻皆奇绝芳菊开林耀青。

① 作品中写作"徹"，但原诗为"澈"。——译者注

了起来。后来，我弄到了一些半幅大小的纸，醉心于渡边沙鸥干净利落、颇有劲头的书法，自己勾了双钩字来学习。之后，我的沙鸥热持续了好长一段时间，但是有一次，我看到他临的菘翁的《赤壁赋》的影印版，于是迷上菘翁的书法，还打算收集菘翁所有公开出版的法帖，我把二战前常见的美术作品销售目录中出现的每一张照片都收集起来，作为创作条幅作品的参考。但是，在研究菘翁的过程中，我惊讶于其作品范围之广，并且深切地感受到，即便学到一点两点写出了一些菘翁的风格，并不意味着后面就能有很好的发展。同样是那个时候，我看到了菘翁临王铎作品的影印版，感受到了菘翁临摹的魅力，同时也被王铎书法的伟大之处吸引住了。之后我的研究对象便自然而然地转移到了王铎身上，但是王铎所具有的恣肆狂野或者说是出人意表的大气笔法，我用滑弱无力的笔力完全无法企及。之后，有机会看到前面所说的菘翁临王铎作品的真迹，另外在泰东书法院《书道》的竞拍中，入手了王铎的长条幅，就更用功地学习，愈发认识到了自己的不足。

我也入手了傅山的条幅用于研究，其作品个性顽固凶猛。作品自不待言，他的书法论"宁拙勿巧，宁有霸气勿要匠气，宁丑勿媚"也甚合我意。

除此之外，何子贞超脱的造型、赵之谦浓厚的力量、吴昌硕有气骨的流动等都让我难以忘怀，这些都是让我感动并且铭记于心的前人的书法。

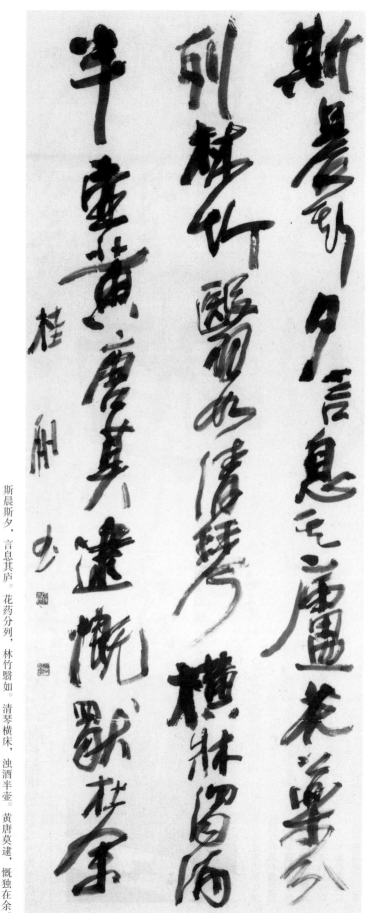

斯晨斯夕，言息其庐。花药分列，林竹翳如。清琴横床，浊酒半壶。黄唐莫逮，慨独在余。

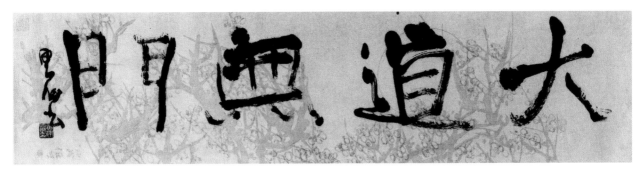

《大道无门》 一九七一年个人展（纵三十三厘米，横一百三十三厘米）

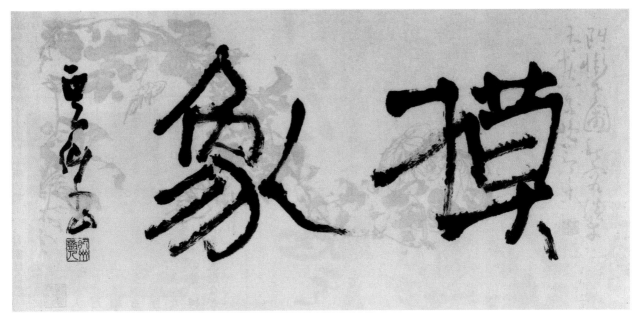

《摸象》 一九七一年个人展（纵三十一厘米，横六十五厘米）

广津云仙

一九一〇年生于长崎县。从一九三五年开始便随辻本史邑学习。此人的作品以张瑞图为基础，风格流丽，对书法界尤其是日展等带来了不小的影响。他在进入了辻本门下五六年后，才接触到张瑞图。据说那时他正在准备参展作品，希望通过石印的上海版的张瑞图的作品获得启发。他就此醉心于张瑞图的书法风格，凭借那幅作品在一九四二年的关西书法展和同年的东方书法展上都获得了最高奖项，从而登上了书法界的舞台。张瑞图的风格在二战后开始流行，而广津云仙正是这一轮流行的开端。他曾荣获一九五一年日展特别奖。后来，他努力摆脱张瑞图的影响，经历了各种各样的挫折，但是在一九五六年获得第二次特别奖时，已经确立了自己的书法风格。之后又对篆隶书表现出热情，一九六八年在日展中获得内阁总理大臣奖，一九七一年在日展中获得日本艺术院奖。著有《郑义下碑》（书道技法讲座）、《张瑞图的书法》等作品。获得长崎县文化表彰。主持书法研究墨滴会，历任日本书艺院董事、日展监事审查员等。一九八九年逝世。

这次刊登的主要是在一九七一年一月东京日本桥三越书店六楼的画廊举办第三次个人展的作品。《摸象》

是近似于楷书的行书。我想写一些有个性的东西。笔用的是短锋，纸用的是北京荣宝斋的水印画笺。这里特别注意线条的质感、形态。《大道无门》用的也是北京荣宝斋的梅花纹样的纸。为了表现出润枯的变化，笔当然是用短锋。这幅作品一气呵成，所以只此一张，因此即使让我再写一张与它一样的作品，也很难做到。当我不在状态的时候，是完全没法进行书法创作的。"纤纤挂柳西"这首五言绝句以我现在正在学习的倪元璐的风格为主体。这幅离倪元璐还差得很远，事实上我正在努力融入倪元璐的风格。这幅作品使用的是旧的一番唐纸①，希望墨色有所变化。四行字的作品是高青邱的诗，其实这幅作品是去年日展原计划参展的作品之一，但是最终参展用了一幅两行的作品。那么说来算是参展的预备作，但是对自己而言是一气呵成的作品，因此就有一种难以割舍的感觉，便装裱保存了起来。应编辑部的要求，勉强将其刊登出来。这里本应刊登一幅行书

《高青邱诗》一九七一年个人展（纵一百三十四厘米，横三十一厘米）

纤纤挂柳西，斜影低窥阁。黄昏难久看，初生是将落。

高青邱诗

高青邱诗《新春饮王七孝廉家》一九七〇年作（纵二百一十二厘米，横五十一厘米）

冻雨霭江郭，寒姿变春华。鸟欣已交音，梅惨尚闭花。晨起独感嗟，岁换固有常，时清乐无涯。萧萧风吹巾，竹外度远沙。相过偶一醉，今夕怜酒家。此时高堂上，

高青邱诗

作品，最终却是一幅夹杂着草体的行草体，将其行入行书部分，可能会有所争议，也恳请大家谅解。这样的作品重要的是章法或者说是一贯性。希望在创作的时候能时刻牢记这一点。

① 一种用福建省的竹子制作的纸张，纤维较粗，表面粗糙，不容易渗墨，发色不好，颜色偏黄，现在已经少见了。——译者注

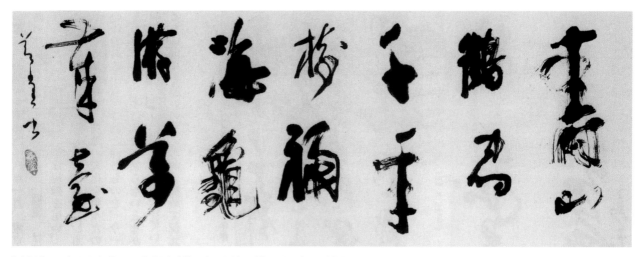

《寿语》 一九六六年朝日二十人展（纵五十二厘米，横一百三十八厘米）　　　　　寿山鹤宿千年树，福海龟游万岁台。

山崎节堂

　　一八九六年生于东京日本桥。在西川春洞门下的哥哥筝洞的影响下，开始学习书法。一九一四年经哥哥的介绍，拜丰道春海为师，直到春海逝世。二战前并没有参加公募展，专心遨游在书法的世界里。这时期和河井荃芦往来密切，又听了中岛玉振的文字学的课。二战后参加日展的第二年，以最高段位书法家的身份参展，开始在书法界崭露头角。行、篆、隶书都常有创作，从那时起就已经形成自己的独特风格，常常得到近代主义批评家的最高评价"蕴含金石气魄"。明治时期的书法界大致可以分为两大派系，一个是以岩谷一六和日下部鸣鹤为首的山手派；另一个是以西川春洞为代表的下町派，他们大多住在平民区。这个观点用来讲述明治时期的书法史，就过于笼统了。但是如果按照这一观点来看的话，节堂其人可以说是最后一位传承前文所谓的下町派传统的书法家。一九六二年获得日本艺术院奖。历任大东文化大学教授、日本书道联盟理事、日展理事。一九七六年一月逝世。

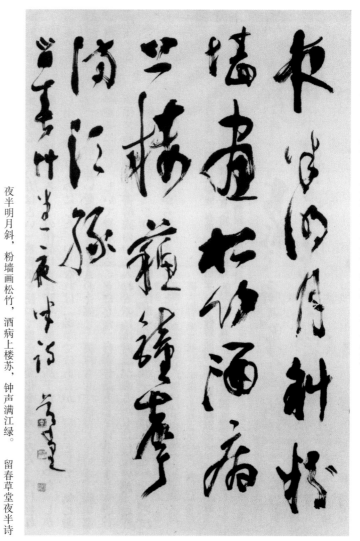

夜半明月斜，粉墙画松竹，酒病上楼苏，钟声满江绿。

留春草堂夜半诗

《留春草堂夜半诗》 一九六六年日展（纵五十二厘米，横一百三十八厘米）

我的行书曾被评价为"蕴含金石气魄"。这过高的评价恰当与否姑且不论，现在的展览会多的是行书——这种说法似乎过于含糊，更准确地说，是任由笔势乱写一气的草书，在适当的地方加入一些行书笔法，形成所谓的行草书——我心中时常提醒自己不要写成这种样子。我在创作作品，尤其是行书时，并没有自命不凡的气势。大多数时候，先在脑海里浮现出自己喜欢的诗句，然后再决定要以什么样的风格来书写，即便这时候也没有考虑过什么创作意图。这是因为我觉得我的字能够原原本本地展现我的生活就足够了。

　　《郑板桥赠金冬心诗》是一九六四年日展的参展作品。读郑板桥的诗集，会有这首《赠金冬心诗》。我记得，过去曾留意到他对金冬心的感情非常有趣。非常神奇的是此后这首诗便令我无法忘怀，也曾用这首诗创作成篆隶作品。

　　《留春草堂夜半诗》是一九六六年日展的参展作品。这是伊墨卿的《留春草堂诗钞》中的一首，算不上什么佳作，但是我很早就很敬爱伊墨卿这个人，所以试着写了一下。我有个坏习惯就是如果不是我喜欢的诗和诗人，我就不想将其创作成作品。书法作为造型艺术与诗的好坏应当是没有关系的。我认为，如果书法是反映我生活的，进行书法创作必须用自己喜欢的诗，而且这是一种很合理的创作态度。

　　《寿语》是现代二十人展的参展作品。这句是受人之托写的，并不符合我的喜好，但是我觉得这还算是一幅有趣的作品，然后就刊登在这里了。

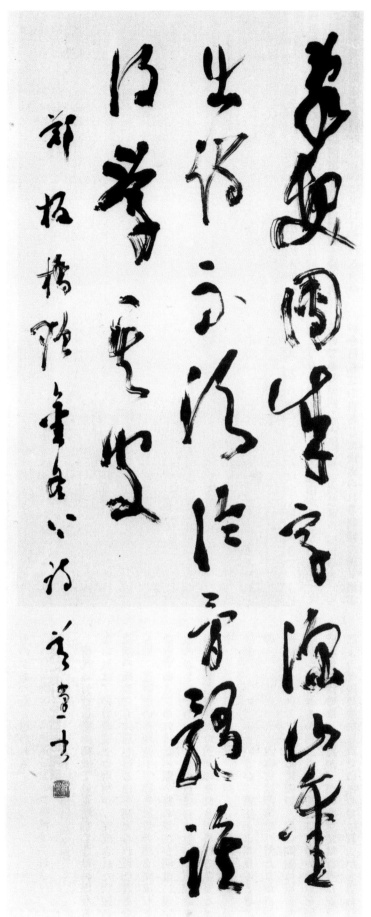

《郑板桥赠金冬心诗》一九六四年日展（纵一百三十五点五厘米，横五十七点五厘米）

乱发团成字，深山凿出诗。不须论骨髓，谁得学其皮。郑板桥赠金冬心诗

行书的历史

青山杉雨

书体的进化

行书书体的最初形态，可被认为起源于后汉时期。在以隶书为主要书体的后汉时期，以章草笔法书写隶书所产生的就是行书书体了。这样产生的行书书体，经过三国时代到了西晋，之后又到了王羲之的东晋时期，逐渐确立了与其他书体显著不同的书体样式。

能够证明上述内容的资料，有西域出土的木简、残纸、写经等。关于这些内容，可以阅读平凡社出版的《书道全集》第三卷所刊载的西川宁先生的解说。

不管怎样，隶书在达到了形态上均衡整齐的高峰后，受到了与之同时存在的章草笔法的刺激，快速地产生形态变化，进化成为近似于楷行草的书体，究其原因也许是出于实用方便的考量。这一过程中书体情况较为复杂，不好把握。

正因为处于这样一种状态之中，即使对于我们今天的创作而言，书体还没有稳定下来的那段时期的文字，其形态也是非常有魅力的，特别对于我们解析行写的书法而言，是重要的参考资料，具有很大的价值。

例如《李柏文书》和其他残纸作品，究竟该把它们当作隶书，还是行书或者是楷书，从技术上讲，留有很多诠释的余地，出现了各种各样的讨论。

王羲之的地位

据现在的推测，正是王羲之改造了这些初期的近似书体，创造出运笔和造型的合理技术，并且使其样式成熟起来。王羲之被赋予了"书圣"这么一个象征性的地位，固然是因他出色的书法，还有一个因素是他在短期内把这么困难的一件事情快速地做成了，做出了划时代的贡献。从考证的结果上，有证据证明李柏和王羲之是同一时代的人。在这个前提下，二者的行书样式的差距就显得令人惊讶，这也佐证了刚才说的王羲之作为书圣的功绩。

各种流传至今的被认为是王羲之作品的碑（《集字圣教序》《兴福寺断碑》等）、帖中，后世在复刻的时候也许已经加入了当时的书写技术，所以不加怀疑地把它们认作是王羲之的作品是很危险的。但是其中必定还是保留着王羲之的影子。并且，今天被认为最接近于原作的是双钩本（敷写本）的《丧乱帖》《孔侍中帖》等。通过将这些双钩本中表现出来的运笔和造型上的技术，与木简残纸普遍表现出来的技术相比较，可以想象出王羲之的书法。如果考虑到王羲之所处的中心位置，就可以认识到在那个时代，王羲之对书法的开拓所做的贡献远远大于我们的想象。

唐代行书标准形成

最应该注意的唐代的书法特征，一方面是书法造型上的均整达到了一定高度，可以比肩汉隶的最成熟期，运笔的合理性也就是三折法形成了。明确规定了起笔、运笔、收笔，这一点和以王羲之为代表的一众晋代书法家的书法有显著的不同。

现在常将晋唐放在一起讲，如果从书法上看，这两个时代的书法的内容有很大区别。为了区别这两者，往往把三折法的问题当作一个重要的依据。初唐是楷书的巅峰时代，估计在这一时期之前，行书的问题已经由王羲之解决了。在楷书上表现出卓越书法水平的欧、虞、褚三家，在行书上没有展现出同样的卓越水平。欧的《史事帖》，褚的《哀册文》《枯树赋》，太宗的《温泉铭》《晋祠铭》等都难当行书的顶峰，只是在王羲之创造的行书技法上增加融合了楷书的三折法。可以认为李邕是将王羲之的书法按照唐人风格往前推进了一步的一个记录。李邕的作品含有很多行书的典型要素，但同时也暗示了已经臻于极致的技术上的模式，不久之后将走向衰退的命运。相反，充满自我个性的颜真卿，超越了当时对书法造成巨大影响的王羲之，自成一格。从这个时期开始，书法的重心开始从技术层面渐渐向人性、精神层面转移。例如不久之后的宋代，书法作品开始体现出时代思想的影响。

宋元的书法表现

上述的这种创作上的思想性倾向，在唐代的颜真卿以及怀素、张旭的作品上已经有所体现，到宋代的蔡襄、苏轼、黄庭坚、米芾四家的时候，表现得更为明显。当然在书写基础上仍旧遵从于王羲之的写法，但是每个人的解释都以主观性为优先，所以诸家的作品没有走向统一的模式化，这就是这个时代的显著特征。并且这一时代的行书作品留下了许多具有历史价值的杰作，以苏、黄、米三家为代表，非常值得我们关注。深入地挖掘这些作品的内容，对我们今天的书法学习者来说是非常重要的。到了元代，前期有赵子昂、鲜于枢等正统派书家，后期出现了杨铁崖、康里子山等与正统派迥然不同的书家，后期这些书家表现出强烈的主观主义色彩。

明代的浪漫主义倾向

明代中期的文征明执着地追求诞生于元代的一种

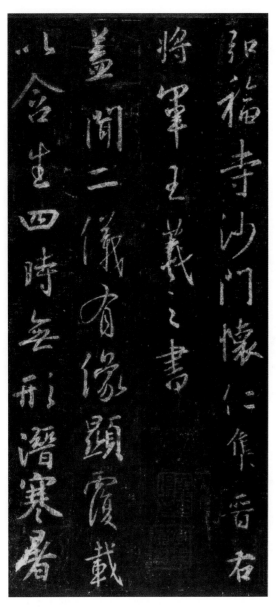

清代的复古运动

唐以后尊崇的古典主义是书帖系统——也就是王羲之一系，到了清朝中期以后，古典的概念迅速扩大，商、周、秦、汉、六朝的金石受到了极大的关注。这些资料的书体与当时实用主义的书体不同，而大家对此抱有很大关注，究其原因，是当时书法的价值已经从单纯的实用方便中产生了作为纯粹的鉴赏对象的价值。但直接原因是，一方面要从明末奔放不羁的自由运动潮流中创造出一种新的秩序，一方面是当时盛行起来的金石研究造成的影响。

因此，即使清代的书法家是创作体系中的一个成员，也会根据自己专长的古典素养来创作作品。

这样势必在行书作品中加入了篆书和隶书的成分，并且大部分书家都留下了自己的行书作品。请大家通过后文对古典作品的解说来理解这一点。

书法匠人的唯美主义倾向，在此意义上其作品成为最好的书法记录。但是不久之后，在董其昌等人的浪漫主义倾向的影响下，文征明的存在感渐弱。进而出现的米万钟、王铎、张瑞图、傅山、许友等诸多书家决定了明朝的书法倾向于浪漫主义。

这些书家的作品特点是造型上出现形变，线条的内容走向明显的感情化。

于是，书法家们从一直以来尊崇古典主义的书法格调中解放出来，追寻着内心的情感和自由洒脱的个人表达。后来的古典运动为这个潮流画上了句号。

《李柏文书》

李柏任职西域长史。此尺牍是本愿寺的西域探险队在新疆发现的，作为几乎与王羲之生活在同一时代的书家的笔迹，它的史料价值和书法历史价值都极为珍贵。看这份残纸，它很好地表现出了隶书向行书转变的变迁期，我们能清晰地看到，行书从王羲之发展到唐朝时技术成熟前的形态，这点特别吸引人。首先，该作品用笔极其单纯朴素，造型上也与汉隶的严厉紧张和唐朝初期典型的楷书的匀称工整有着很大区别，充分表现了书体变迁期的特点。其次，虽然这幅和同一时期西域的出土品在书法上属于同一类型，但是笔迹的清晰度和充分程度是其他出土品所没有的。在这两点上，还有在另外一些意义上，此作有着宝贵的价值。

龙谷大学图书馆藏

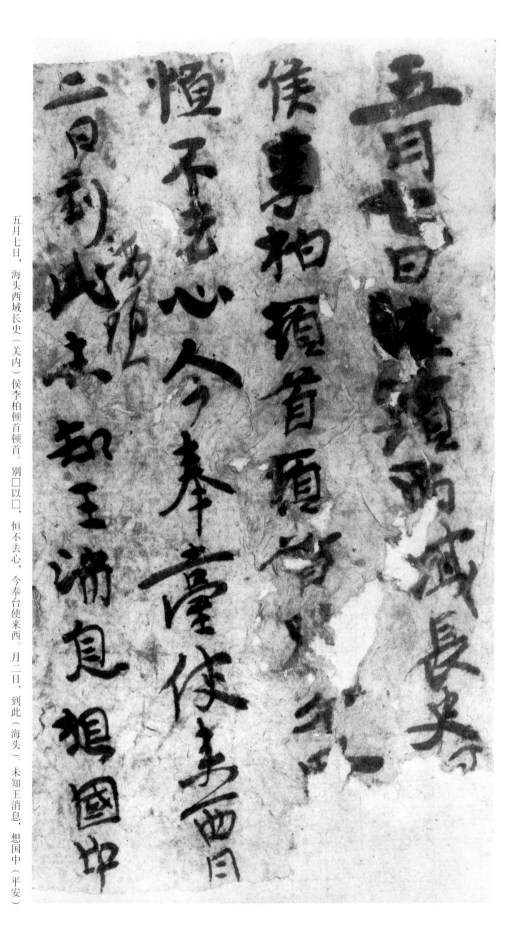

五月七日，海头西域长史（关内）侯李柏顿首顿首。别□以□，恒不去心，今奉台使来西。月二日，到此（海头）。未知王消息，想国中（平安）

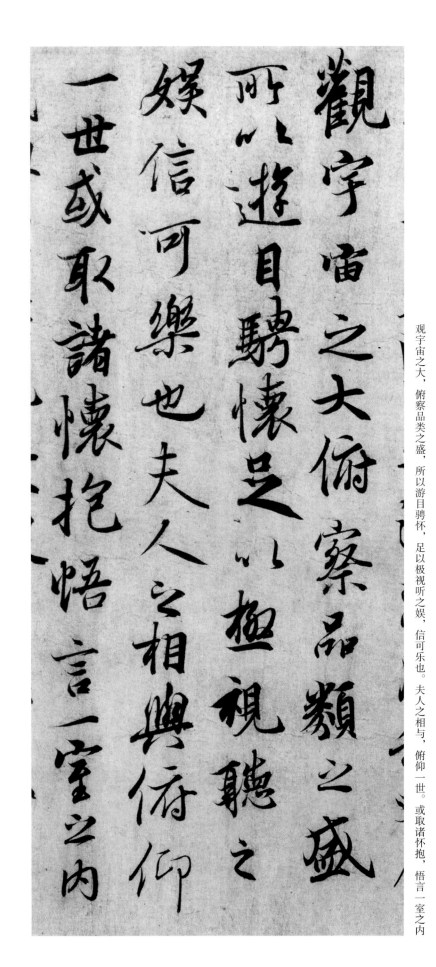

观宇宙之大，俯察品类之盛，所以游目骋怀，足以极视听之娱，信可乐也。夫人之相与，俯仰一世。或取诸怀抱，悟言一室之内

王羲之《兰亭序》（神龙本）

东晋王羲之在会稽山阴的兰亭中举办雅会之时，众多王公贵族聚集在一起作诗助兴，王羲之所写的序文正是此《兰亭序》，据说此文受当时南方贵族所尊崇的老庄思想影响较大。

这篇被誉为王羲之最佳之作的《兰亭序》有着许多的逸事。据说《兰亭序》最终归唐太宗所有，太宗驾崩后，随他一同葬入了昭陵。

太宗在世时，做了许多《兰亭序》的复制品，甚至放大再复制，据说现在《兰亭序》有三百多种，本书刊载的帖是被兰亭八柱中第三柱所收录的帖子的原作，帖首帖尾各盖一半神龙印，因而又被称为"神龙本"。该本较为忠实地摹拓原作，因此没有什么显著缺陷，但是笔力稍有欠缺。研究《兰亭序》对探索王羲之的笔法非常重要，另外也是解析唐人笔法的重要资料，各版本中见到的各种变化，是展示唐初行书的真实样貌的重要证据。

北京故宫博物院藏

王羲之《丧乱帖》

现在留存于世的所谓的王羲之真迹，没有任何一幅能得到大家的公认。只有摹拓本（这也并不多，只留下了若干件）勉强填补了真迹缺失的空白，其中这幅《丧乱帖》被誉为第一等，不单摹拓法精湛，字亦冠绝其他各种摹搨本。

此帖在圣武天皇时代传到日本，由当时的唐朝作为敬献物品献给东大寺。虽然当初也有过许多其他同类作品，现今残存的只有这幅和前田家藏的《孔侍中帖》。难得的是这两幅比中国本土流传下来的都要出色。看这幅帖可以清晰地感受到王羲之是当之无愧的书法名家，而且其技法在当时是创新型的，以至于让人感觉到他作为书法开拓者的功绩。特别是连续书写文字的连绵之法，这种在羲之以前完全没见过的技法，是此帖最为绝妙之处。以这种技法为开端，此后的书法走向了辉煌。

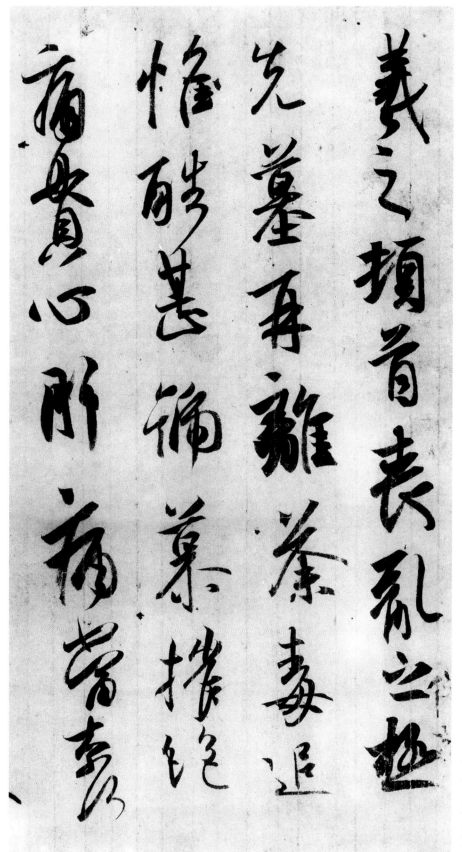

羲之顿首：丧乱之极、先墓再离荼毒、追惟酷甚、号慕摧绝、痛贯心肝、痛当奈何（奈何）

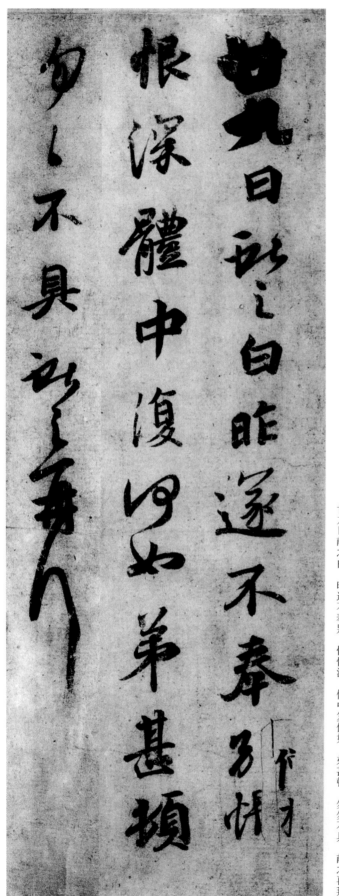

廿九日献之白。昨遂不奉别，怅恨深。体中复何如。弟甚顿。匆匆不具。献之再拜

王献之《廿九日帖》

王献之是王羲之的儿子，排行第七，其书法水平之高可以与王羲之并称"大小王"。

自古以来献之的书法作品中有名的要数《中秋帖》和《鸭头丸帖》，但是两幅书帖的摹拓法并不好。尤其是《中秋帖》，里面有问题的地方较多，并且完成得不自然。《鸭头丸帖》只有两行，但也并不清晰，因此在本书中我们挑选了《廿九日帖》为例。

但是《廿九日帖》的不足之处是，以往献之的书法与羲之相比所令人称赞的雄浑之风在这幅帖里并不明显，该帖给人的感觉更多是严谨。

看《淳化阁帖》等作品所形成的对王献之的认识，和看这幅《廿九日帖》的感受有着很大的差异，所以我有种感觉，这封信是献之年轻时所写。在这一点上，《中秋帖》《鸭头丸帖》才真正能体现王献之的特点，也更容易说明。但是这幅帖被收录进《万岁通天帖》中，应该可以肯定的是这是献之的作品。

辽宁省博物馆藏

李邕《云麾将军李思训碑》

　　该碑由李邕撰文并书写，展现了中唐时期行书的核心形态。

　　东晋王羲之所创的典型的行书体，到了初唐时期在用笔及造型上都有了相当的变化，到了中唐时期这个特征变得更为明显。

　　也就是从用笔来看，首先笔画中加入了楷书式的复杂的运笔，这与王羲之时期那样单纯的运笔方式有着很大的差异。由于运笔之复杂，字的笔画造型上增添了精巧之处，能看得出这与晋朝的行书相比更为华丽美艳。虽然技巧的精确度提高了，但是很容易陷入固定的模式中而缺乏精彩之处，看着缺少了一份感动。但这种倾向广泛表现在中唐时期尊崇王羲之风格的所谓正统派的各位书家身上。

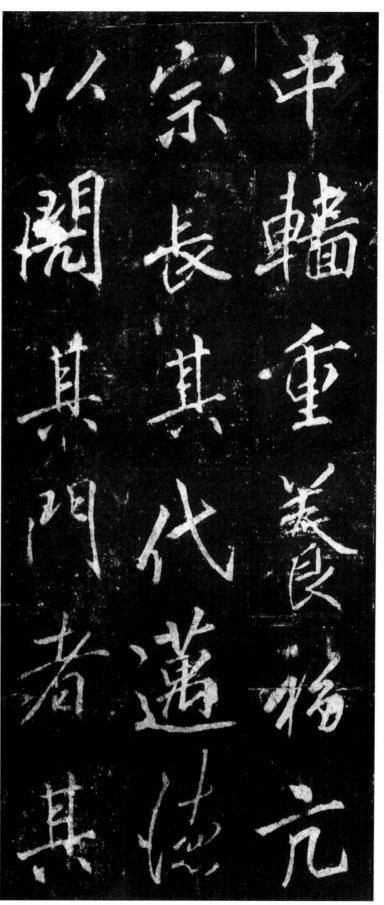

中，辎重养福，元宗以长其代，迈德以阔其门者，其

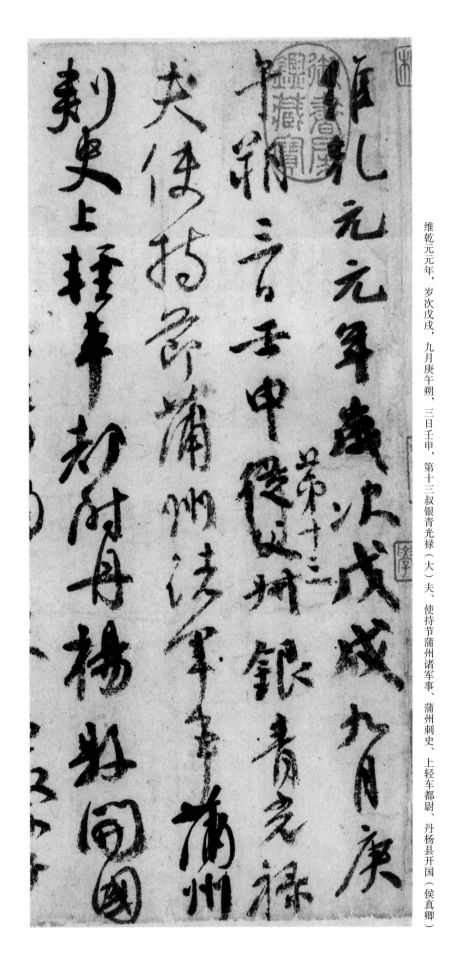

维乾元元年，岁次戊戌，九月庚午朔，三日壬申，第十三叔银青光禄（大）夫、使持节蒲州诸军事、蒲州刺史、上轻车都尉、丹杨县开国（侯真卿）

颜真卿《祭侄文稿》

颜真卿和李邕都是中唐书法的重要代表人物，与李邕宫廷风、城市风的纤细精巧相反，颜真卿的书法风格非常刚毅朴素且有个性，这源于对他有影响较大的生活环境。

从行书来看，《祭侄文稿》受王羲之的直接影响很少。作品明快、下笔利落，从中能明显看出他朴素的个性，正如他诸多的楷书作品一样壮观。特别是这幅作品中有些涂抹圈改的部分可以看出是草稿，从中能看出颜真卿平日里书写的文字的面貌。他的文字特点是线条坚实、笔画饱满，这些独特之处是构成他的书法样式的重要因素。

或许是偶然，日本蓝纸本《万叶集》[①]中有些汉字与此非常相似，从空海的《灌顶记》也能发现有一些共同之处。

台北故宫博物院藏

① 日本古代诗集《万叶集》的平安时代抄本。因为用染成蓝色且混有银箔的纸张书写，所以称为"蓝纸本"。——译者注

自我来黄州，已过三寒食。年年欲惜春，春去不容惜。今年又苦雨，两月秋萧瑟。卧闻海棠花，泥污燕支雪。暗中偷负去，夜半真有力。何殊病少年，病起头已白。春江欲入户，雨势来不已。小屋如渔舟，蒙蒙水云里。空庖煮寒菜，破灶烧湿草。那知是寒食，但见乌衔纸。君门深九重，坟墓在万里。也拟哭途穷，死灰吹不起。

右黄州寒食二首

苏轼《黄州寒食诗卷》

到宋代，书法的思想大有变化。同样是解释古典作品，宋代变得更有主观性、更有个性。这一特征可以说体现在所有宋人身上。其中，苏轼可谓是出类拔萃的书法高手，留下众多佳作。尤其是《寒食帖》，被誉为是苏轼最好的作品。

看《寒食帖》很难判断这幅作品的基准究竟是什么，但从黄山谷的跋文推测，东坡学习了颜真卿、杨凝式、李建中，并能看出他将这三人的不同风格浑然融入自己的作品中。看《寒食帖》能感受到它的细节部分的笔法，但是更深切地感受到的是卷轴中完美的纸上造型。

开头的小字部分淡然处之，到了作品中部突然加强笔力，如同爆发一样写得大且有力。用长尾留出的空白之处是这幅作品最出彩的地方。

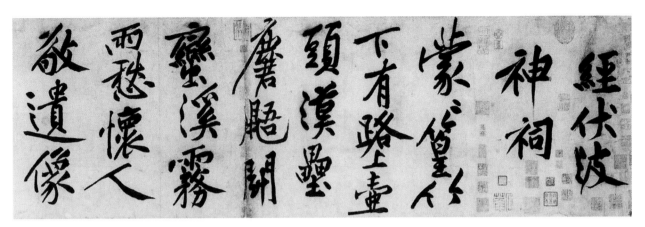

经伏波神祠　蒙蒙篁竹下，有路上壶头。汉垒麝鼯斗，蛮溪雾雨愁。怀人敬遗像

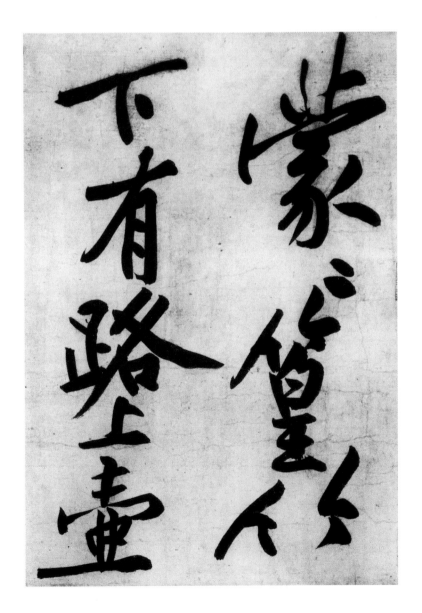

黄庭坚《经伏波神祠诗卷》

虽然黄庭坚与苏东坡的书法在表达上有所不同，但在思想性上他们可以说是同样的人。黄庭坚公认的代表作是《寒食帖》的跋文，但是在此我们还是拿《经伏波神祠诗卷》鉴赏。此卷是展示了黄山谷书法典型风格的一幅佳作，左右挥洒的雄健笔力毫无保留地发挥出黄山谷的书法特点。黄山谷的书法特点是左右挥洒和惊人的长横画，这种长横画所带来的效果最大限度地挽救了黄山谷让人窒息的强力且连续的线条。

《经伏波神祠诗卷》与另一幅作品——取自《后汉书》中的《范滂传》一作非常相似。虽然这幅书法的真迹可能已经失传了，但是还留下了刻本存世，建议对照来看。在这幅作品里，黄山谷的书法面貌非常生动。此外还有《赠张大同卷》，和前两幅作品相比展现出不同的特色，但是此作书写时显得毫无顾虑，作为书法作品还是显得略微逊色。

（东京）永青文库藏

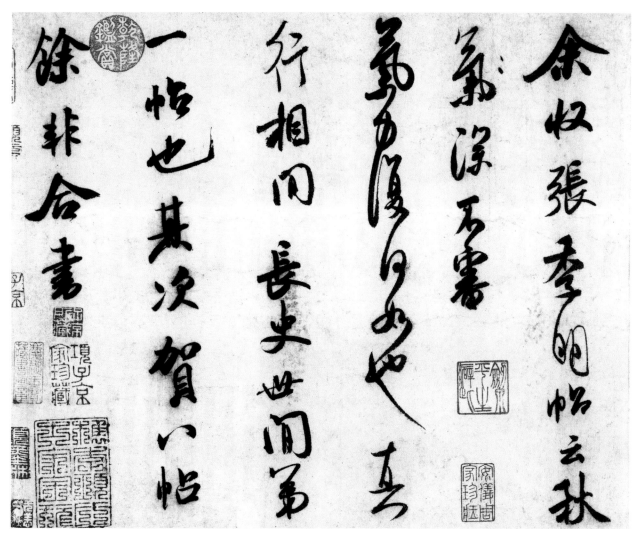

余收《张季明帖》。云秋气深，不审气力复何如也，真行相间，长史世间第一帖也。其次贺八帖。余非合书

米芾《张季明帖》(行书三帖)

米芾与苏、黄二人相比，书格有着较大的不同。漫长的书法史中，他以细腻的技巧跻身顶尖名家，因此学习二王可以到乱真的程度也就不难理解了。

这幅《张季明帖》，被誉为米元章众多作品中格调最高的佳作，特别是中间连绵部分的技巧能令人立刻联想到王献之的《中秋帖》。

米元章还有许多其他的名作，《苕溪诗卷》《蜀素帖》《乐兄帖》等，这些作品的共同特点就是技艺"高超"，这就是他和苏东坡、黄山谷的本质不同。

但是传说米芾临逝世前不久所写的《虹县诗卷》跳出了他的高超技术，风格奔放，稍稍体现了他晚年的风格，在行家中有着很高的评价。

人未必会喜欢技巧过于"高超"的作品，我在看米元章的书法时也有这种心态。

东京国立博物馆藏

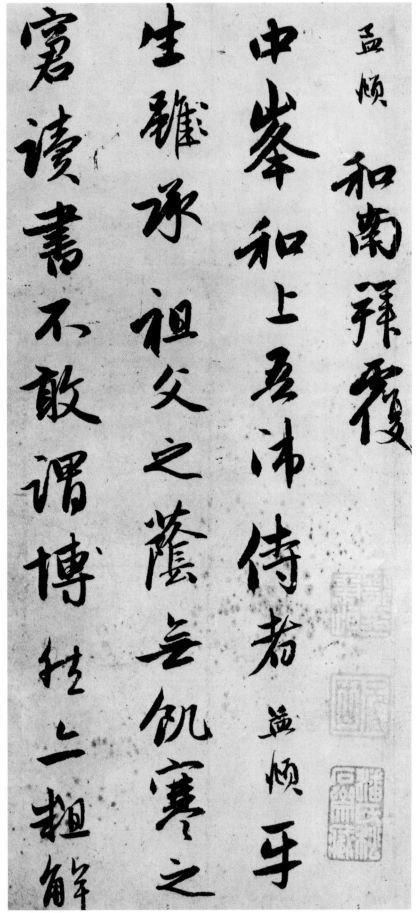

孟頫和南拜覆中峰和上吾师侍者。孟頫平生（虽）承祖父之荫。无饥寒之窘。读书不敢谓博。然亦粗解（大意。）

赵孟頫《致中峰明本手札》

赵孟頫是元朝书法家，复兴了古典主义。这里所谓的古典主义，与我们现在说的并不一样，那是纯古典主义，或者说是客观古典主义，是非常彻底的古典主义，只奉王羲之为典范。

赵子昂对王羲之的尊重不仅前无古人后无来者，而且他终生不改这一态度，仅就这点就堪称伟大。

这幅作品是赵孟頫给平时关系亲密且非常尊敬的中峰明本的书札中的一节，作品的清爽风格独一无二，运笔前后一贯，没有丝毫顿挫，非常出色。

看这件作品如同看一丝尘埃也没有的庭院、擦拭得透亮的器皿，能感受到与现在理想的书法有着很大的差异，但另一方面，让我们认识到了自身极度欠缺这样的要素。

（东京）静嘉堂文库藏

文征明《行书五律》

文征明的行书深受宋朝黄庭坚的影响。但是与黄庭坚那样富有人性的刚毅感相比，格局小了一些。看他的楷书作品的用笔、造型，可以感受到从中表现出来的周密的书法创作思想。将这些联系起来考虑，就会觉得其格局小的原因或许在于过分匠气。宋代的书法自发地提倡人性，但是到这个时候已经淡化了，转而只是追求形式上的明快感。文征明准确地把握了明朝人的这种理想，之后他的书写风格风靡于明朝中期。因此他的作品中仅仅将黄庭坚作为一种形式继承了下来，所以他的作品虽然看着巧妙但是给人的感动很少。

这幅作品在文征明的诸多作品中相对而言是十分有风骨的，走样的线条较少，属于他作品中的杰出之作。据说江户时代日本的书法家们——特别是儒学家非常喜爱这幅作品。

台北故宫博物院藏

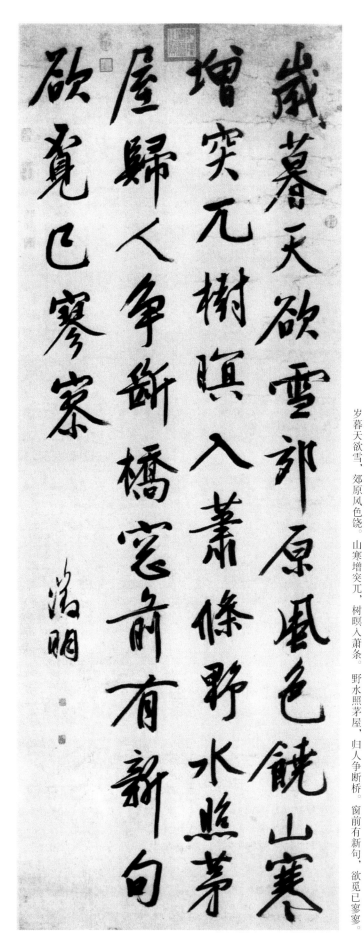

岁暮天欲雪，郊原风色饶。山寒增突兀，树暝入萧条。野水照茅屋，归人争断桥。窗前有新句，欲觅已寥寥。

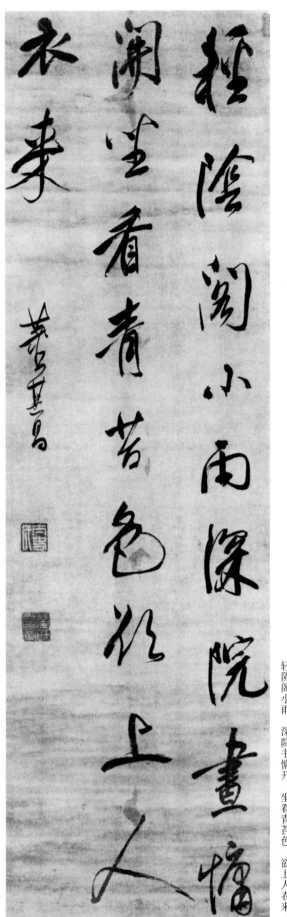

轻阴阁小雨，深院书慵开。坐看青苔色，欲上人衣来。

董其昌《行书五绝》

虽然从元朝到明朝，书法技术经赵子昂、文征明等人的努力提升到巅峰，但另一方面，少弱的风骨和薄弱的人性让他们的作品无法感人心脾。

董其昌是为这种停滞不前的书法默默指明了道路的人之一。董其昌一方面追求书法技术，另一方面他还在创作上成功地将高涨的情感情趣融入作品中。

在这一意义上，从董其昌开始，书法就融入了所谓近代的理性。虽说如此，有很多部分也还不能摆脱对传统技术的尊重。

他的行书作品，在线条中隐藏的纤细情绪里有着从前人身上从未看过的个性。与草书奔放不羁游走的线条相比，行书温文尔雅，但是董其昌的特点恰恰是超越了传统的笔法和造型方法，非常地主观。但是他主观的书写风格的形成与倪元璐、傅山、王铎、张瑞图等人相比，有很多地方还是稍显内敛。

黄道周《行书七律》

黄道周留下了这般优秀的行书作品，同时他的楷书，特别是小楷写得很有韵味。

此作品写得右肩略高，笔画缠绕显得烦琐，但是行的安排与字的间隔处理得很巧妙，因此很有看头而不会心生讨厌。他和同一时代的倪元璐在用笔方法上虽然稍有不同，但是字的构成方法非常相似，这是表现明末其中一种书法风格的一个好例子。

明末书法的特点之一是有很多个性强烈的字，例如张瑞图等人的作品也是如此，通览明末各具个性的作品，就会发现巨大的长条幅很多、连绵体很多。

要在书法中表现激扬的感情，长条幅和连绵书写的技巧都是合适的方式。相信大家都知道，这种表现方式直到今天仍然存在。

东京国立博物馆藏

王铎《临徐峤之帖》(《淳化阁帖》)

王铎临摹《淳化阁帖》的作品较多，虽然这其中大半都是临摹二王的作品，但这幅作品临摹的是徐峤之的作品。对比原帖才能理解王铎的临摹态度，其个性化的诠释令人惊讶，显然在以原帖为素材尝试其他的造型。

锐利线条的写法、夸张和克制的巧妙区分、墨量的分配等，书法到了这个时候已经与如今我们对书法的态度完全相同，需要思考和计算。

因为王铎临摹的书法以阁帖居多，容易被认为是倾向王羲之，但这个作品中随处可见颜真卿使转的笔法。王铎具有艺术家的主体思想，认为笔法是为了表达而存在，从而衍生出了他的临摹态度。但这个态度不是王铎所独有的，而是这个时代的人所共有的。正因为明末这种思想强大起来了，所以才被认为是合理的。

阑春木叶已翔风，可有家山入梦中。过此徘徊成怪鸟，何期寥廓问冥鸿。闲将马革收铜鼓，卖得渔钱赎老翁。髀肉久（久）消何所试，耘锄未勒短濂功。石城寺诸友过集。录似屈静根给谏。正之

王铎 临徐峤之帖（部分）

王铎 临徐峤之帖（全幅）

春首余寒。阁梨安隐动止。弟子虚乏。谬承荣寄。蒙恩奖擢授洺。一岁三迁。既近都邑。弥深恭窃战惧之情。弟子徐峤之。王铎为皓老先生词坛。乙亥八月

傅山《行书七绝》

虽然傅山被认为和王铎在一系行创作倾向上相同，常常被相提并论，但仔细看的话会发现两者性质很不一样。

首先来看字的构成方式，王铎是计算了视觉上的合理性后再书写。傅山则不是，他是毫无顾虑地把自己的兴致书写出来。墨的分配单调，没有好好处理字体间隔的疏密。这种不加修饰的态度造就了浑然一体的风格，这就是傅山的作品。正因如此，有些人评价在创作上傅山要胜王铎一筹。

诚然本质上王铎的书法非常优秀，经过了不懈的学习和打磨。即便是简单的线条书写也都能牵动着观者的神经，使看的人始终心情紧绷。

这一点上傅山很是从容，书写顺其自然，跟着心情悠然动笔。作品跟随本能，唯有笔的动感，而处理字的态度除了完美无法用其他词语形容。

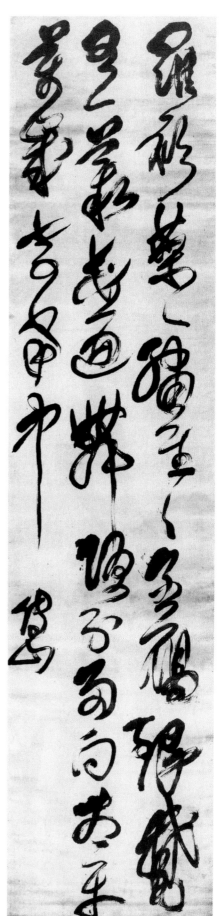

罗衫叶叶绣重重，金凤银鹅各一丛。每遍舞时分两向，太平万岁字当中。

朱耷《题画七绝》

朱耷是明末清初画家，号"八大山人"。

这幅作品主观且个性。用日本的书法家来举例的话，良宽和尚的书法思想或许可以说与之相近。要从他的作品中发现构成传统书法之美的标准，必须要有一定的经验。可以想象出，如果说八大山人的作品只是朴素有趣，那么书法学习者们肯定会表示难以理解，但是如果认识到书法不只是一份了解运笔规则、造型逻辑的工作，就会明白这幅作品的意义。八大山人打破了细致周密的南宗画描写方式，用自己独特的速写给东方画融入了新的气息。而八大山人的风格表现在书法上就如同这幅作品。

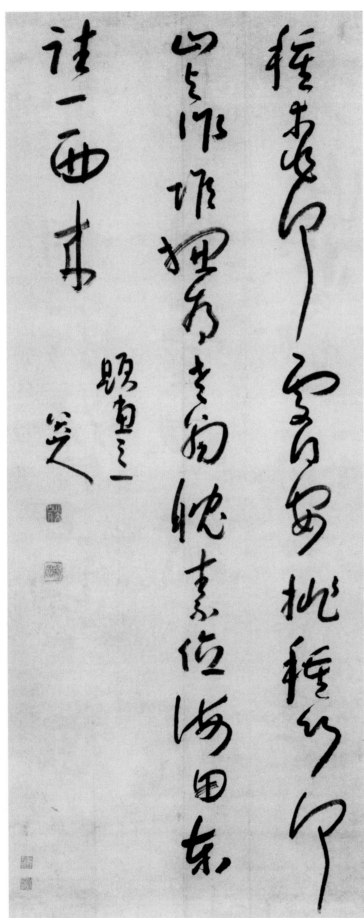

种桃何处得安桃，种竹何山与作堆？总为老翁耽素位，海田东往一西来。题画之一

刘墉《行书横披》

据说刘墉的书法以王羲之为标准。在那个金石趣味日多的时代，刘墉的出现勉强地维护了帖学派最后的名誉。

但是，虽说刘墉的书法以王羲之为宗，但是刘墉的书法表达和一般意义上的王羲之书法有很大不同。刘墉的几乎所有作品都是用浓墨厚厚地堆在蜡笺上，笔的动作不多，几乎看不到像王羲之那样流丽的线条。

因此我想到的是，刘墉是从钟繇的书法中寻找表达的启示，羲之的书法只是用于参考。

看这幅作品就可以感受到，字的形态横向扩张，一个个字保持适当的间距，这和《荐季直表》的表现技巧完全一样。

只是笔的使用方式和所谓的六朝派完全不一样，放大来看这属于王羲之体系，因此将其划分到帖学派中。

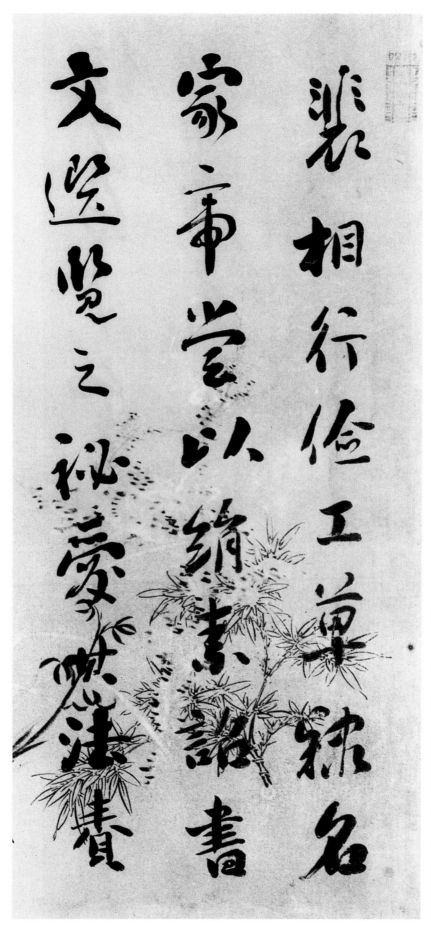

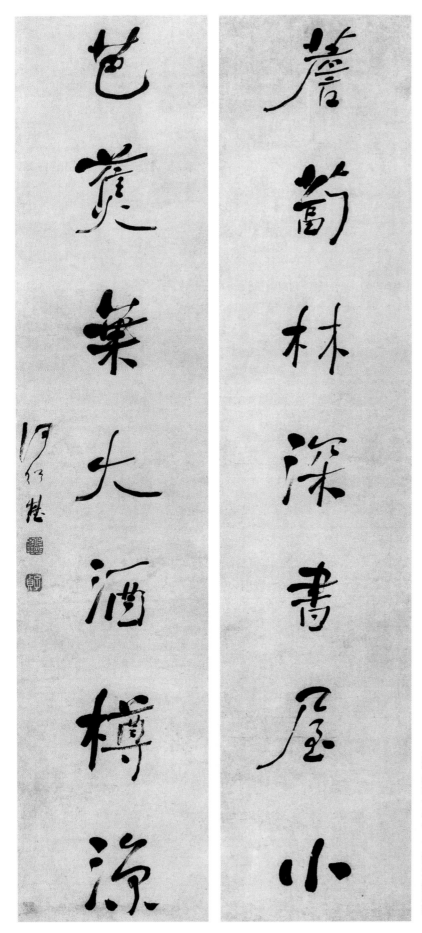

何绍基《七言对联》

何绍基虽然属于金石派，但他的表现与后来的赵之谦相比有很大的不同。这固然是由于何子贞的天资高，更是因为他不同于赵之谦只热衷于金石系，而是广泛学习各种古典作品。

比方说这幅行书对联也是一样，基础是颜法，因此看不到金石笔法的身影。在此基础上需要思考的是，虽说作品的基础是颜法，但与颜真卿书法的个性毫无相似之处，而是充满情绪化和纤细感。非常佩服何绍基能从刚毅的颜法中提取出这些要素，但这样的先例也不是完全没有，伊墨卿的行书就是一例。伊墨卿和何子贞不同，他的书法表现朴素、装饰性少，基础显然是颜法。

归结起来，方法是为了使用它的人而存在的。只有自由地使用它才能写出真正的书法，何子贞的颜法是最好的说明。

蒼蔔林深书屋小，芭蕉叶大酒樽凉。

赵之谦《吴镇诗四屏》

清朝文墨思想最鼎盛的时期孕育出了伟大的天才赵之谦，他的书法以包世臣的书法论为基准，也是该理论最大胆的实践者。他涉猎各种书体留下了大量作品。以行书而言，他的书法样式中跃动着前所未见的坚忍不拔的个性特征。与以往多数情况下行草体容易唤起情绪化的情感相反，赵之谦的行书毫无保留地表现出和他的篆书、隶书、楷书作品相同的反抗精神。他的作品风格表现出强大的生命力与强烈的批判精神，这或许不能唤起日本人的共鸣。即使有人模仿他的风格也会被他过于强烈的独特风格所压倒，多数不会成功。正因为如此，如今的书法界，很多人对赵之谦抱有极大兴趣，但是去学习他的书法的人却很少，而且学习赵之谦也非常之难。包括这幅作品在内的一大批赵之谦的作品都令观者叹息，觉得难以亲近。

人生遽如许，万事徒碌碌。有尽壮士金，余缕匹夫玉。轩车韫斧钺，梁肉隐耻辱。袅袅（五株柳）

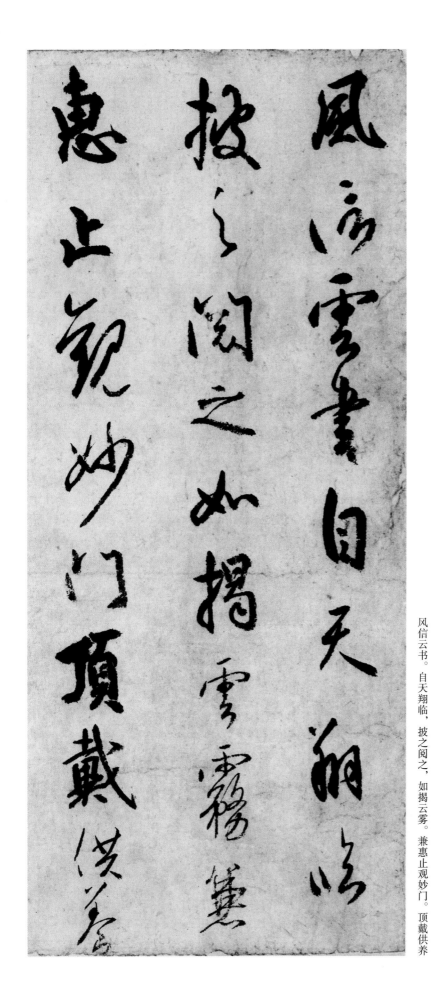

风信云书。自天翔临，披之阅之，如揭云雾。兼惠止观妙门。顶戴供养

空海《风信帖》

在空海的所有作品里可以说《风信帖》尤为出色。作为一个青年修学僧，他利用闲暇时间学习了书法，而且优秀得令人惊叹。

一个个字地看，乍一眼是王羲之的风格，但也有一些颜真卿的特点。虽然看贤首大师（法藏）的尺牍就能体会到唐代流行这种风格，但《风信帖》的真正价值可以说是具有更大的格局。

即使在唐人之中，恐怕也很难在同时代的人中找到如此之高的书法格调，因此现在更惊叹于空海的才能。

现存的空海手书信件有三封，全部都是写给最澄的，三封信件各有不同的趣味。第一封谨慎正气，第二封流畅华丽，第三封爽朗明快，每一封格调都很高。可以毫不过分地说，日本的书法，特别是汉字，都是以此为宗而演变出来的。

教王护国寺藏

嵯峨天皇《光定戒牒》

　　该作为传世的嵯峨天皇御笔作品中最为可信的一幅，与《李峤杂咏》《哭澄上人诗》等作品相比，书法风格颇有不同。《李峤杂咏》明显有着唐风俊朗的风骨，《哭澄上人诗》深受空海的风格影响，颇为柔和。与此相比《戒牒》让我们看到唐风即将转变为和风之前不久的形态，虽然还不能和《李峤杂咏》相比，但也展示出了笔力的遒劲。文中处处混有破坏行书样式的草书字体，这形成了一种独特的风韵。《李峤杂咏》《哭澄上人诗》在书法风格上虽与此作有着较大的差距，但在样式上两者较成熟。与此相比的话，《戒牒》在样式上并未完全统一，也没有前面两幅那么技艺精湛，但是从中可以看出一些清秀之感，从而可以确认是嵯峨天皇的御笔。

延历寺藏

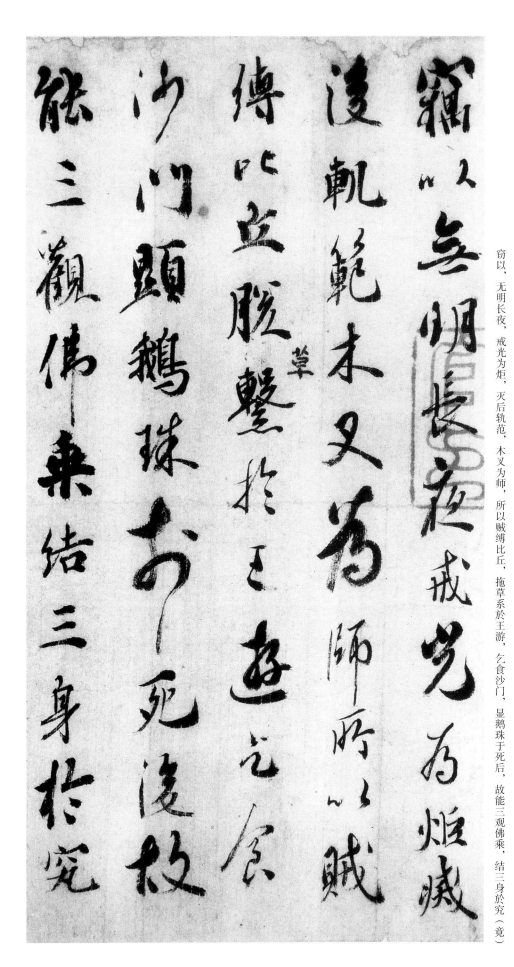

窃以，无明长夜，戒光为炬，灭后轨范，木叉为师，所以贼缚比丘，拖草系於王游，乞食沙门，显鹅珠于死后，故能三观佛乘，结三身於究（竟）

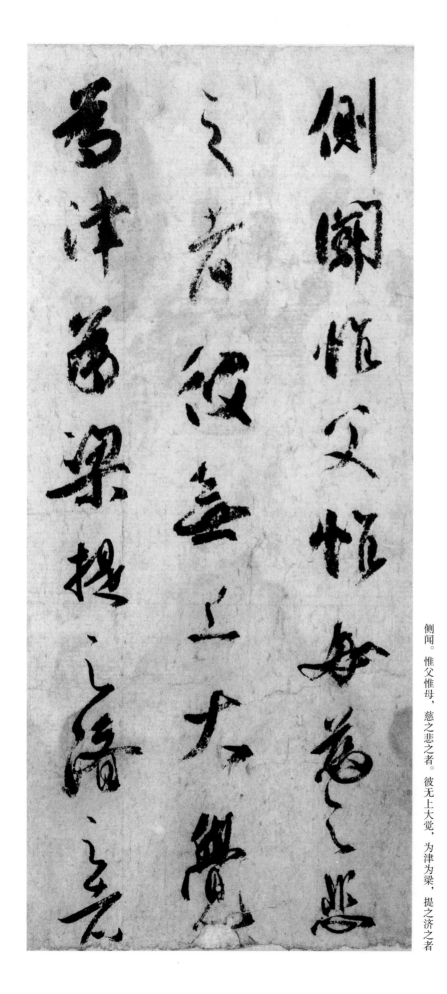

側聞。惟父惟母，慈之悲之者。彼无上大觉，为津为梁，提之济之者

橘逸势《伊都内亲王愿文》

虽然没有确切的证据证明这幅作品是橘逸势的真迹，但自古以来就传说这幅作品是橘逸势所作。它不论是在用笔还是在造型上都设计得很是巧妙，正因为经过深入的反复练习，所以是平安时代的汉字作品中最出色的。运笔纤细之妙较为独特，与橘逸势之后的智证大师圆珍有关的资料典籍中，有一份《三聚净戒示》，其中一篇明显与这幅愿文是同一样式的书法。据此可以想象到，平安朝初期从"三笔"①向"三迹"②的过渡期流行的正是这种书法风格。"三笔"中的另外两位嵯峨天皇、弘法大师的书法风格深受唐朝的直接影响，相比而言这幅作品正在从这种风格中脱离出来，但是艳丽却不会逊色于"三迹"的作品。这时候所谓的和风还没有萌生。

宫内厅保管

① 日本书法界对同一时代最卓越的三名书法家的带有尊敬的并称。最早被称为三笔的是平安时代初期的空海、嵯峨天皇、橘逸势。此处应该指此三人。——译者注
② 平安时代三位书法界泰斗的统称。分别是小野道风、藤原佐里、藤原行成。创造了书法日本风格的大成。——译者注

小野道风《屏风土代》

从"三笔"过渡到"三迹"时代后，书法的内容有了很大的变化。"三笔"时期受唐朝的直接影响较大，总的来说喜爱理性的书法。到"三迹"时期，书法从这种紧张感中解脱出来，变得更有情趣。

这幅《屏风土代》便是好例子，将此与《风信帖》相比便一目了然，转折处不再锋锐，曲线的回转柔和。人们称为"和风"，也将之称为"日本文化自觉性的诞生"。可以想到的原因之一，是这个时代里假名书法同时发达起来，发掘出美艳的风格。

我们在追寻这种书法表现的时代风潮时，也不应该遗漏考察当时的王朝风格。总之这幅作品——道风的《屏风土代》，现存最早的经日本风格处理的汉字作品，其纪念价值在书法史上有着重要的地位。

宫内厅保管

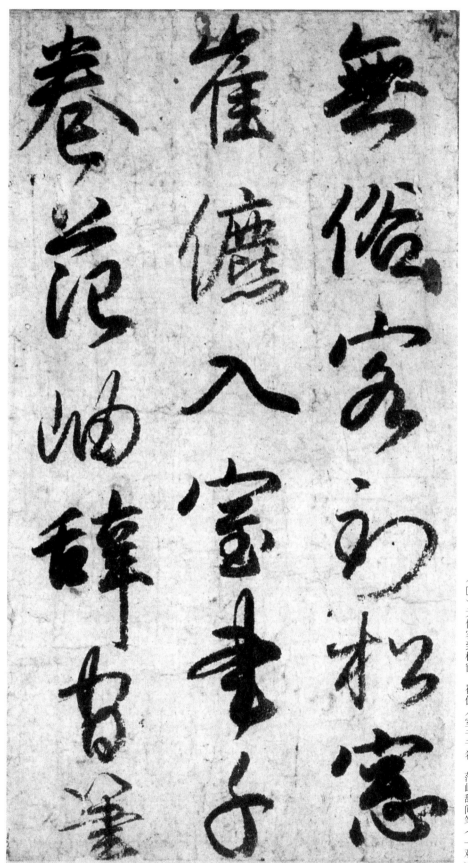

（□）无俗客到松窗。崔儦入室书千卷，茫岫辞间笔（一双）

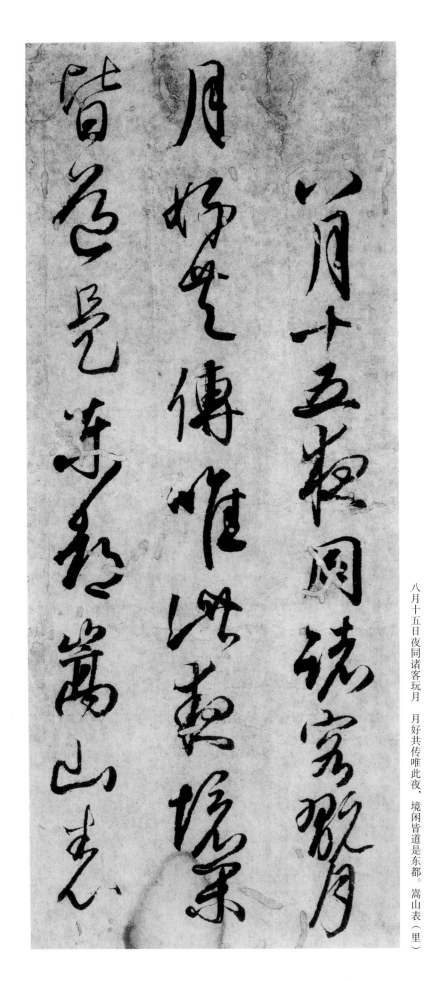

八月十五日夜同诸客玩月 月好共传唯此夜，境闲皆道是东都。嵩山表（里）

藤原行成《白氏诗卷》

藤原行成以王羲之为范本学习了书法的基础，作品中随处可见承袭了王羲之的字形。书法表现深受小野道风的影响，以艳丽为先。但是没有道风那般有情趣，这也许是他的性格使然。

相传他曾于藤原道长手下任职，是典型的能吏，头脑聪明，即使和道风、佐理用同一技法书写，从其表现上能感受到那份理性，这点与小野道风和藤原佐理都不同。

这幅《白氏诗卷》是行成最具代表性的书法作品，留存着一丝王羲之的风韵，看藤原行成的其他作品的话，能感受到与王羲之的格调有着相当的差别。

在这个时点上，可以肯定平安时代的汉字已经完全地脱离中国式的表现。随着与唐朝的接触逐渐减少，日本书法发挥出独立性，但同时这也是书法风格走向下坡路的一个征兆。

东京国立博物馆藏

池大雅《五言一行》

池大雅的书法，乍看之下与禅林墨迹本质相同，但它的基础却大不相同。大雅原本是画家，专注于事物的形态，就是常说的执着于造型。因此有些字看上去形态歪斜，写得很糟糕，实际上其中暗藏了绘画功底，不能忽视这一基本点。

这幅作品在大雅的作品中属于比较率性、形态好的，但是大雅的书法大部分较难判断好坏。仔细欣赏，特别是观察它的整体构成，就会慢慢领悟到大雅用心之处。

这幅作品无视一般书法作品具有的书法本身的技法，但是大雅却能牢牢地坚持住表现的合理性。这是大雅的书法和一般作品不同的显著一点。

大灯国师《偈颂》

镰仓时代，禅文化的盛行影响到书法，主观的表现变得强烈起来，其中的一个例子是禅僧的书法。在禅僧书法中，技巧被当作末法，而书法表现作为悟道的体现越来越盛行，并且受到尊重。

中国几乎没有这样的风潮，这是日本独有的特殊表现。禅僧作为这个蓬勃时代的精神支配者，其书法也呈现出支配时代的倾向。

大灯国师的这幅书法，表达的坚强意志力完全不同于平安时代的风格，象征着在武家政治时代的背后，禅僧具有的强大力量。

在这种情势下书法表现的造型性已经无足轻重，极具个性的表现变多了因为充分表现人性的作品才会受到大家喜爱。这成为遏制王朝时代末期颓废感的一种方式，但这种方式正处于雅俗分界上，值得欣赏，但是不值得学习。

（大阪）正木美术馆藏

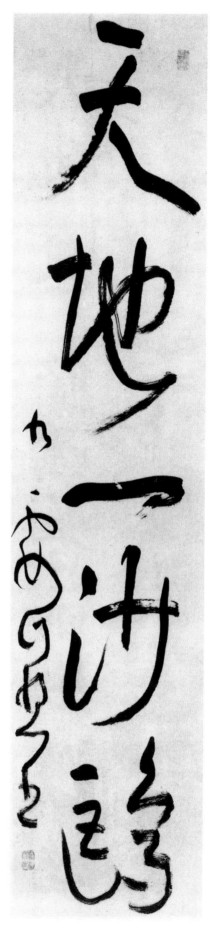

天地一沙鸥

南岳七十二峰，华顶万八千丈。瞻之无际，仰之无垠。以此无穷数，用祝圣明君。

溪林叶堕，塞鹰声 ①。见成公案，大难大难。百杂碎，铁团栾，和风搭在玉阑干。

① 此处原诗为"寒雁声寒"。——编者注

贯名菘翁　对联

　　江户时代末期，汉字书法中盛行"唐样"，假名书法中盛行"御家流"①。虽然名为"唐样"，并不是直接把唐宋时期的书法原作作为资料来研究，而是汲取北岛雪山、细井广泽等人的书法风格，其中绝大部分停留于概念层面。

　　在查找资料异常困难的时代大背景下，菘翁却能醉心于研究中国书法中的古代经典，他通过忠实地临摹原作来掌握书法写作的基础。但是也许因为当时几乎看不到秦汉六朝的资料，其结构力稍稍薄弱。因此这幅作品只能如所见，让观者感觉陷入了线条精致的气氛中。虽说如此，但是在当时人们普遍不喜欢古典作品的情况下，菘翁努力发出了回归古典的第一声，这一功绩是不可抹灭的。

天地无私，为善自然获福。圣贤有教，修身可以齐家。

① 尊圆法亲王创立的书法流派，也被称为尊圆流、青莲院流、粟田流等。——译者注

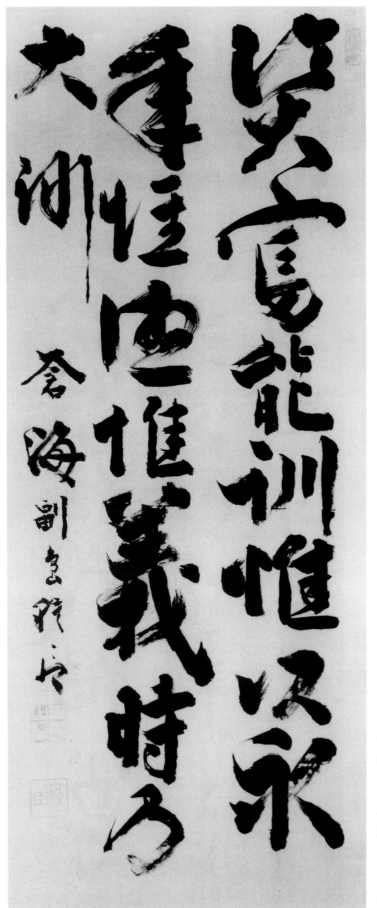

资富能训，惟以永年。惟德惟义，时乃大训。

副岛种臣《书经》

副岛种臣（号沧海）的书法作品是能够代表明治时代的书法作品之一。

这幅书法的风格有如不拘一格、横行阔步的豪杰，很少有作品具有类似的风格。即使是西乡南洲的书法，在这点上也不如沧海。沧海的书法作品的内在精神是他的豪杰气概或者说是明治时代的理想。

虽说沧海的书法以六朝为基础，但这不是他最重要的特点。从这一点看来，他的作品似乎具有禅僧作品的特点，但是最终支撑起了这幅作品的是其中的审美意识。

同样是完美的作品，沧海与禅僧不一样的是他有强烈的要把字写好的意识，并且付出了超越常人的努力。在努力之下，达到了与艺术专业的人士同样或者更多的程度。这就是支撑起他的书法气势的一个深层因素。

中林梧竹　行书

　　像明治时期的书法家中林梧竹那样，具有各方面的才能的人是很少的。他不仅将古典作品的品格如实地描绘出来，在古典作品的客观性之中还能突出个性化的审美，并将这种审美展示出来。

　　如这个作品所见，他的绝大部分作品让人感受到的，是具有个人特征的变形中酝酿出的异常感觉。

　　从诸个作品之中有逻辑地分析他的古典素养是有难度的，他的作品超越古典、恣意任性，正因为如此，他能把古典融入到个性中。

　　梧竹的一生从未将书法作为实用或者教育的工具，从这个意义上讲，他在书法创作上的生活情感是纯粹的。他的很多作品中，观念上的神秘性隐隐若现，有一种淡淡的本土气息，这正证明了也许他才是最具日本风格的书法家。

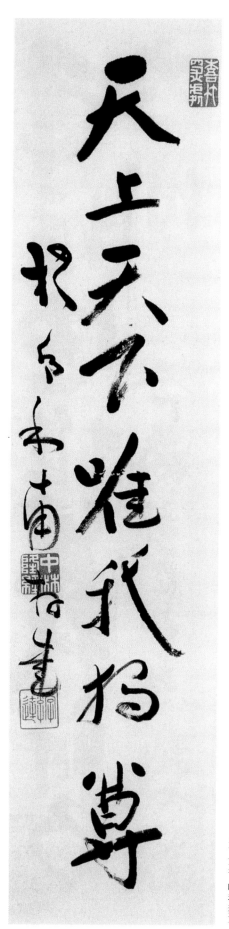

天上天下唯我独尊

玉树金莲逝水流，燕脂井涸翠烟愁。六朝歌舞豪华尽，满目江山绕帝丘。

日下部鸣鹤 行书七绝

在明治时代书法界掀起的回归古典运动中，鸣鹤留下了不可磨灭的功绩。

鸣鹤在书法界首屈一指的是，他在书法家中较为长寿，因而一生培育出众多门生，现今的书法家中很多都是鸣鹤一派。因而从结果来看，其功绩大多在书法教育的启蒙等方面。因此其作品价值在今天虽有被低估之"嫌"，但作为对各类传统艺术中不可缺少的工匠式练习的极致展示，鸣鹤的地位是毋庸置疑的。

因此这幅作品的造型和运笔的逻辑，要优先于感观上的魅力和作品给人带来的感动，所以也许很难吸引今天的人们。但是从另外的角度看，这仿佛是在对今天过于迷恋直观感受上夸张的风潮发出警告。

富冈铁斋　行书文语

　　铁斋的书法与他的画互为表里。他的书法作品字形魁梧，不留缝隙地塞满了空间，创造出茂盛的感觉，这与他的画作风格完全一样。

　　一个字一个字来看字形怪异，但是当这些字构成一个整体，竟然创造出如此绝佳的表达效果，令人惊叹。这应该是铁斋不知何时根据自身见识创作出的一种技巧。

　　铁斋的画里面有很多题跋，看得出写字于他是一件非常愉快的事情。因为他特别喜欢写较长的题跋，所以很多作品分不清究竟是以画为主还是以书法为主。

　　也许因为铁斋曾喜爱书写篆书，他非常爱写异体字。这也是形成铁斋书法的独特性中的一个重要因素。这些异体字第一眼看去似乎不是很妥，却是书法家刻意为之，不可思议的是完全不会惹人厌烦。

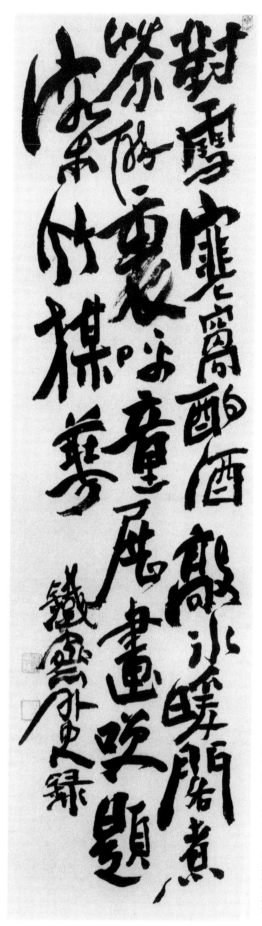

对雪寒窝酌酒，敲冰暖阁煮茶。醉里呼童展画，咲题松竹梅华。

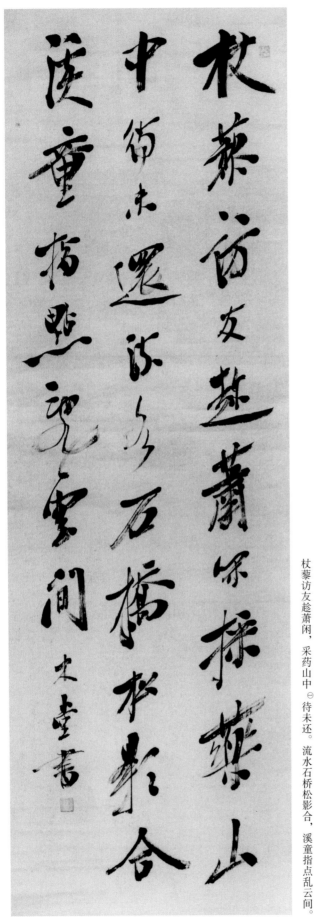

杖藜访友趁萧闲，采药山中①待未还。流水石桥松影合，溪童指点乱云间。

犬养毅　行书七绝

犬养毅（号木堂）是人尽皆知、一生清廉的政治家，他担任首相时在"五一五事件"中被子弹击中、悲壮身亡。

明治、大正两个时期，政界里有不少人擅长书法，其中木堂的书法尤为出类拔萃。从这幅作品中可以看出，他的风格雄健，有一种独特的风致，即便是专业的书法家也稍有不及，因此在近代的书法史上留下了壮丽的一笔。

作品中的文字字形向右上方耸，怀中紧凑，有紧张感，让观者有喘不过气的感觉，据说这种表达方式与宫岛大八等人一样都学清朝张廉卿。事实上据木堂的随笔中所写，他学习各家书法，几乎是有什么就学习什么，唯独有意识地避开颜真卿。从中似乎能领悟出一些什么。

在书法史上搜寻类似的风格，首先想到的是元朝的杨维桢、康里子山的锐利。而犬养毅的行书在近世独此一家，风格非同一般。

① 此处原诗为"山深"。——编者注

内藤湖南　行书七绝

　　内藤湖南作为东方史学特别是中国学的权威留下了诸多成就，书法成就是他的深厚学识的一个副产品，其作品具有知识分子的风格，从不同于一般书法家的角度受到了社会贤达的尊敬。大部分时候他的表现手法不像书法家们那般夸张，而是非常谦虚。这里展示的是其中的一个例子，是他晚年的一幅佳作。

　　该作品的风格深受中国书法影响，不同于日本人那种勃发的直观率性。

　　细节之处的运笔非常清晰，好似把字一个个地摆在纸面上，风韵之中蕴藏着内藤湖南的艺术性，与梧竹相比颇有些中国文人的风貌。

聊城射箭事曾闻，尤有书生任解纷。门内不须容缇骑，待吾缓颊说张君。

谓说高野判事孟矩。张君者汉张释之也

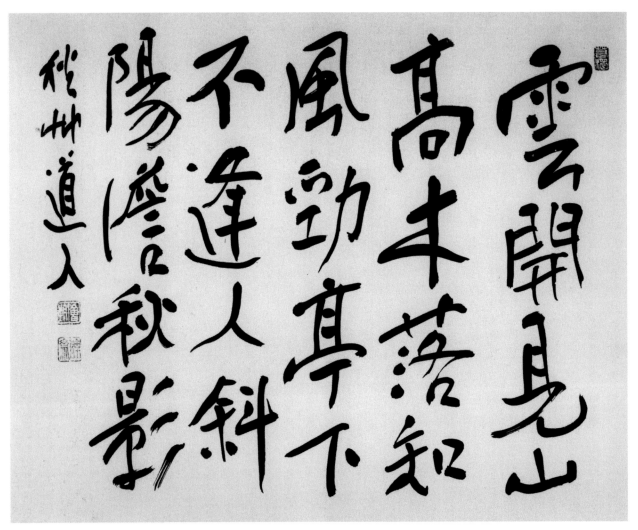

云开见山高，木落知风劲。亭下不逢人，斜阳澹秋影。

会津八一　行书五绝

　　会津八一虽然毕业于早稻田大学英文系，但却对和歌和东洋史学有兴趣，他在这两方面留下了巨大的成就。

　　听说八一生前向周围的人表露过，即使自己的和歌和东洋史研究被大家遗忘了，书法也会永存于世。事实上八一似乎对自己的书法非常自信和执着。

　　看八一的书法，无法明确判断他的书法基础是学习了哪家，但能强烈感受到他受清朝后期整个金石派的影响。特别是隐约中可以感到他比较倾向于吴昌硕，同

时由于他出身于新潟县的缘故，对良宽也抱有兴趣。也就是说，八一的书法既算不上中国风，也不是良宽风，结合这些背景情况考虑，就不由得可以理解了。

　　八一的假名书法也很出色。他作的和歌被刻成很多石碑，其中不使用变体假名，用举重若轻的技巧驾驭较难的书写方法，令人惊叹。

关于墨

赤羽云庭

众所周知，墨由碳素和胶制成。

虽然成分如此简单，制作方法却很难。自古以来制墨的人为了制碳素和炼胶费尽了心思，为了使墨液更加乌黑圆润、研磨时墨与砚台更加合拍而历经辛苦。

很久以前，一般是在天然漆里混入碳素制成墨，把细长的竹棒或木棒削尖了前端制成笔，写在竹简和木简上。我认为当时的碳素用的是天然的石墨，后来逐渐出现了经提炼的碳素（煤烟）。

此后，发明了用碳素、石墨、胶混合制成的固体墨，再通过石头表面与水进行磨合，用以取代天然漆墨。据说这种球形的墨丸是在汉朝发明出来的，那么就必然需要砚台一类的东西。汉朝已有砚台，其形状椭圆，内部内凹，可视为后来风字砚的原型。

长沙出土了战国时代的楚简，居延（今内蒙额济纳旗内）和敦煌发掘出了汉朝的木简，据说楚的竹简用的可能是漆墨，汉简也有部分用漆写。从长沙也发掘出了战国时代的笔，据说使用了优质的兔毫。听说现在兔毫中的紫毫采用的是栖息在竹林里的兔子的毛发。

这些久远的历史等待着今后的发掘以及专家的研究。话说回来无论墨还是毛笔，都得根据需要，斟酌原料配方，精心改良制造工艺。墨的改良呈现出一种加速度的变化。

据记载，东汉的蔡伦在元兴元年（一〇五年）向皇帝报告了纸的制法，不过，据说在此以前已经有可以称为纸的东西。总之，可以认为文房四宝的墨、笔、砚、纸在后汉时已经全部出现了。

晋朝王羲之在《自论书》中记录了后汉张芝的事迹："张精熟过人，临池学书，池水尽墨，若吾……"意即临池学书直至池水尽墨，也不会输给张芝。王羲之真意姑且不论，我认为在张芝的时代，墨与纸张虽然有所不便，但也不至于每次练习都要在池塘里洗笔。

此外，晋朝卫夫人的《笔阵图》（已证明是后代的伪作）所记载，"笔要取崇山绝仞中兔毫……其墨取庐山之松烟，代郡之鹿角胶，十年以上，强如石者为之"，证明这时已经在考虑质量了。

据说唐朝初年，朝鲜三国中的高句丽传来了墨，是麋鹿胶和松烟制，堪称佳品，当时高句丽的墨应不亚于中国产的墨。

据传，在这之前，于推古天皇十八年（六一一年），高句丽的僧人云征就把纸、墨、颜料等带来了日本。时间上相当于中国的隋炀帝时期。此外，众所周知正仓院保存有唐朝开元四年（七一六年）所制的新罗的墨，时至今日看起来也很紧实。这是现存的最古老的墨。

唐朝末年、南唐时期，歙州（安徽省南部，同徽州）有墨匠李超、李廷珪父子。两人所制之墨被神化，受到北宋时期的文人珍爱。据说李氏父子二人所制之墨异常坚硬，即使放在水里也不会变软。普通的墨，在湿布里预先包一夜，就会膨胀变软，所以相比较这种墨就显得坚硬。不过我想既然被尊为神品，不仅遇水不涨不软，而且与砚台石面的磨合也相当好。

苏东坡是墨的收藏家，收藏了众多李超、李廷珪等人〔据说李廷珪制墨混合了藤黄、犀角、珍珠（天然珍珠）、巴豆等十二种以上的药材〕制作的前朝名墨，甚至高丽的墨，据说后来还亲自研究，亲自制墨。

从宋朝开始，许多造墨者的名字被记录下来，元代陆友的《墨史》就记录了五代和宋共一百七十名墨匠。据说宋朝有个叫张遇的人，第一次把油烟的炭素用于制墨，并添加麝香、龙脑、金等原料。在墨汁中添加香料似乎唐代已有，烧油来获取炭素或许始于宋朝的张遇。

据说汉朝用的是终南山的松烟，晋朝是卫夫人所言的庐山的松烟，唐朝是山西上党（境内有一段太行山脉）的松烟，还有高句丽的松烟墨，这些佐证了张遇以前的墨是松烟墨。

因李廷珪是唐末唐僖宗时代人[①]，所以推测此后经过五代直至宋朝，制墨达到成熟的高峰。

我们一般认为明代是墨的黄金时代，嘉靖年间的罗小华，万历年间的孙瑞卿、程君房、方于鲁的墨堪为神品。虽然听说还有宋朝的墨存世，但既然无法试墨，就无法辨别真伪，所以称明朝的这些墨为神品也就合情合理了。

即便是罗小华的墨，我个人认为也不如从唐末李廷珪到宋朝时期的墨。究其原因，我曾经在博物馆亲手持宋朝黄庭坚写的《伏波神祠诗卷》，当我靠近了看的时候，印象深刻。全卷浓墨如凸出于纸面，从"经伏波神祠 蒙蒙篁竹下"开篇，文字的尺寸大的约十厘米见方，小的约五厘米见方，全卷除了极个别的地方，没有渴笔。

这是因为毛笔中蓄有相当量的墨，但笔画方向变化的地方、落笔后立刻重叠笔画的地方等，既看不到因为墨液过稀而产生书者意料之外的墨和墨的接触，也看不到因为浓墨而产生的粘连。这不仅是因为书者是黄山谷、笔的做工精细、纸的质量上乘，也因为用的墨极佳，浓而不黏。能让墨兼备这些矛盾属性的恐怕只有墨

① 一般认为李廷珪是五代十国之南唐北宋时期人，本姓奚，奚氏在唐末南迁到歙州。文中似有误。——编者注

中所含的胶质。

类似的情况，也见于苏东坡的《黄州寒食帖》。虽然文字不大，但是粗细鲜明。用的笔和《伏波神祠诗卷》相同，笔尖较为灵活，虽然动作很安静，墨较浓，但是纸（这里应是吸墨性不强的纸）和笔画的边界清爽。从悬针的延展看，有几处字和字之间的过渡之处，通过笔尖的活动产生了一种细长如悬针、似在摇曳的感觉，而墨非常精准地呼应了笔的作用。似漆般黑，似水般淡，这正是理想中的墨。

因为李廷珪是唐末僖宗时期人，假设苏东坡、黄山谷用了李超、李廷珪的墨，那就是用两百年前制的墨。相当于现在人使用清朝乾隆时期制的墨。

宋朝时期所著的关于墨的书，有李孝美的《墨谱法式》、晁贯之的《墨经》等。二者都详细叙述了关于制墨的松烟、油烟的制法，胶的采集，加入的药物。据书中说，用于制造松烟的松树的产地有庐山、上党、潞州、歙州，胶原料有牛角胎、麋鹿角、皂角、沙牛皮、水牛皮，还有鱼胶类的鲤鱼鳞。药材类除了李廷珪叙述的以外，还记载了很多种类，名称似乎都是中药材名，有很多生僻字。香料是麝香、龙脑、白檀，提取油烟的油使用了桐油、麻子油、清油等。

《墨谱法式》还记录了东汉的韦诞（仲将）和李廷

双雉曲，程君房制，明代（原尺寸）

珪以及其他的制墨方法。由此可见当时的制墨方法已经相当成熟，这点很令人惊讶。

元朝陆友的《墨史》中，记载着魏、晋、宋（刘宋）各一名、唐二十八名、五代和宋一百七十人、高丽一名、金四名，共计二百名左右墨匠的名字。

以上都是关于墨的传奇时代。正仓院的墨，距今[①]已经有一千二百五十年左右。正是在正仓院那样的环境中才能被安全保存到今天，一般认为墨的寿命大约也就是三四百年。明朝的万历年间的墨，有的胶的成分已经几近失效了。

墨非常惧湿，因为墨中的胶体一旦含有水分就会很快变质。这是由于胶是有机质，即使不受潮，随着年数的增长，胶质也会像生物一样渐渐老化、变脆。

在此，我想谈谈碳和胶。

碳是一种元素。正因为是元素，墨可能具有可以永远保持黑色的重要特性，不过，这种科学问题我终究还是不太确

① 本篇作于一九七一年。——编者注

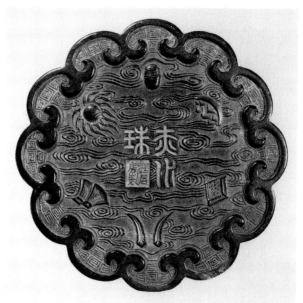

赤水珠，程君房制，明代（原尺寸）

定。碳素颗粒非常微小，直到有了电子显微镜才能够观察到，而且要用几千倍的高倍率。听说油烟的颗粒是球形，松烟是细长的立体形，胶的微粒的细小程度则更胜一等，需要用几万倍的倍率才能看到。另外当时在电视上看到了碳的电子显微镜照片，好像一串葡萄的剪影。

听说松烟的顶烟颗粒最微小、品质最好，如果是油烟则要保持油碟的灯芯火焰不要太大，这样产生的烟煤才会细腻。听到这些的时候，我颇感不可思议，觉得这些是否过虑了。

这篇稿子中，如果电子显微镜的倍率只是写"几千倍"还是显得不太可靠。正好东京艺术大学研究艺术科学方向的小口教授完成了一篇关于日本画着色材料的研究论文（我也收到了一份），其中涉及了墨，就借着这么好的机会询问了一下，得知墨的碳元素要想看起来直径一厘米的话，必须要用四万倍的倍数。另外松烟的碳颗粒有一些是几个几个地结合在一起，看起来是长条形，油烟的碳颗粒大小是松烟的十分之一。我和小口老师结缘是在七八年前艺大配备电子显微镜时，我赠送了一些明墨、乾隆御墨和其他墨的细小碎片作为研究资料给他。

下面谈一下胶，因为解释起来相当复杂，我试着引用了《百科词典》的说明。

"胶是动物的皮、腱、骨头，以及鱼类的皮、鳞、鳔等用水煮沸浸泡后，从其中含有的胶原蛋白或骨素（如果原料用了骨）中可以得到的一种蛋白质。主要成分是明胶。兽类称为动物胶，鱼类称为鱼胶。

"制法是用石灰除去皮、腱中骨胶原以外的蛋白质等，骨头弄碎后脱脂，用酸浸出其中的无机物，提炼原料，与水一同加热（将温度控制在七十至八十度以防止明胶分解）制作成胶液，过滤后蒸发干燥凝固。"

从以上说明我们可以了解到，胶就是凝固成明胶状的蛋白质。因此墨研磨成墨汁摆放一段时间成为宿墨，就会腐败发臭，墨块的研磨口也会有些臭味，夏天尤其厉害。因此有必要在墨里添加香料。

墨的作用是在树枝、绢、麻、棉布、纸上写字、绘画，并且要保持黑色鲜明且长时间不会褪色。在这个前提下，胶质的作用一方面是将碳粘在布和纸的纤维上，另一方面是使墨液保持均质。在墨液中，碳的微粒被胶的被膜包裹着呈浮游的状态。好比是炭作馅、胶作皮的小笼包。

纹理细腻的纸张在显微镜下看像棉花，所以墨粒子容易渗入。这时，胶质可以引导墨粒子均匀顺滑地渗透入纤维中。

在古代能够想到碳和胶这么巧妙的组合，即使当

初是在极偶然的情况下，也是很了不起的。

接下来，我谈谈明清时代的墨。从明朝初期开始，很多墨匠的名字都被记录下来，同时传世的墨里也有一些能够确认其制造者，所以不再是墨的神话时代了。我们意识到"墨"的存在，能够以实际使用的感觉来比较墨的好坏，因此对我们来说墨始于这个时代。

一般推测明代的墨沿用了宋代各家的制墨法。现在存世的墨中，有一些已经到达了寿命的极限，有一些还保存得相当好。

因为流传至今的制墨家的名字很多，在这里我们仅简单地记录一些在《墨谱》里有记载，并且还可以看到其作品实物的制墨家。

宣德——宣德御墨、方正、邵格之

成化——成化御墨

嘉靖——方冕、江正、罗小华、邵青田、邵青丘、汪维贤、汪中山、毕思溪、吴玄象

隆庆——隆庆御墨

万历——万历御墨、汪元一、汪启思、孙瑞卿、孙继洲、潘嘉客、潘方凯、程君房、方于鲁、曹仲魁、文元、叶玄卿、方维、田弘遇、吴叔大、吴公度、黄长吉、汪俊乾、汪伯正、朱一汲、朱震、汪时茂、汪鸿渐、吴万化、吴去尘、孙琳督、吴申伯

此外无款的墨中也有很多制作精良。总之，后来恐怕包括乾隆御墨在内的所有墨，无论在品质还是外观上，已经达不到这样的制造高度了。这可以说是遗憾，或者说是墨作为消耗品的必然宿命。近来已经完全无法获得明墨，想要赞美墨在实用中的表现，也缺乏了事实依据。明墨在很多微小的方面优于现在的墨，在本文中没法实际展示，同时我的文笔拙劣很难表达出明墨与今墨在墨色上的微妙差别。这个差别同样也没法通过彩色照片或者印刷来表现。但是按照一般的讲解顺序，我先谈一下明墨的墨色种类，然后再谈一下渗透性。

通过在画笺纸或者玉版宣上的使用情况可以看出，墨色可以大致分为紫墨、茶墨、青墨三种。一般认为青墨只用松烟，茶墨只用油烟，紫墨是松烟和油烟

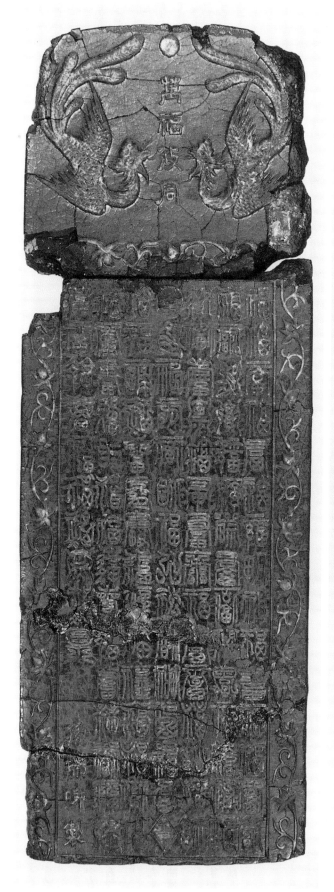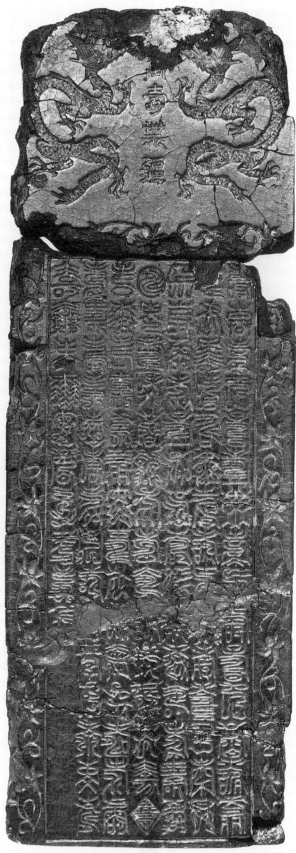

混合制作。紫墨是带有蓝色的深灰色。紫墨与青墨相比较，青墨泛白偏青，果然二者有所不同，渗透开看差异更加显著。

茶墨相比前者，青色稍弱，茶色略多。乾隆御墨的颜色感觉与此相同，因此我认为应该也是油烟墨。

至于渗透，用画笺纸书写，无论是何种类的墨，笔上墨量较多时，就会渗透。如果是老墨，笔迹和渗透的颜色深浅灰度阶梯分明，渗透痕迹的末端渐次模糊（参考一六三页图）。这是因为胶质老化，将碳元素引导进碳纤维中的能力减弱，在笔迹所到之处只能带出少许炭黑。因此，越是新墨，其浓淡渐变的差别越小，因此笔迹和渗透部分颜色的浓度相同，其渗透末端呈锯齿状。

乾隆御墨是清代乾隆年间的官制墨，大到十五厘米，小到七八厘米，有各种形状，外涂黑漆呈黑色光泽。御墨与乾隆的纸一样，一般是赐予臣下作为褒奖，与明代最好的墨一样，都是最优质的油烟墨。

嘉庆年间也有御墨和民间制墨，不过与乾隆时代的墨相比质量差了些。可是近来就连这些墨也很少能见到了。

曹素功的墨，对我们来说很值得怀念。应该所有人都用过不久前还在进口的中国产的曹素功墨吧。从明治、大正，直到昭和初期为止进口的墨，有曹素功、胡开文、詹大有等，低档的有漱金、金殿余香、气叶金兰等，而万寿无疆、紫玉光、岩寺山樵著书墨等为上乘。我年轻的时候正值昭和初期，用的是万寿无疆、紫玉光等。近些年的铁斋墨、百寿图，不一定比那个时候的墨差。中华人民共和国成立以后，好像日本进口的只有曹素功的墨，前些日子

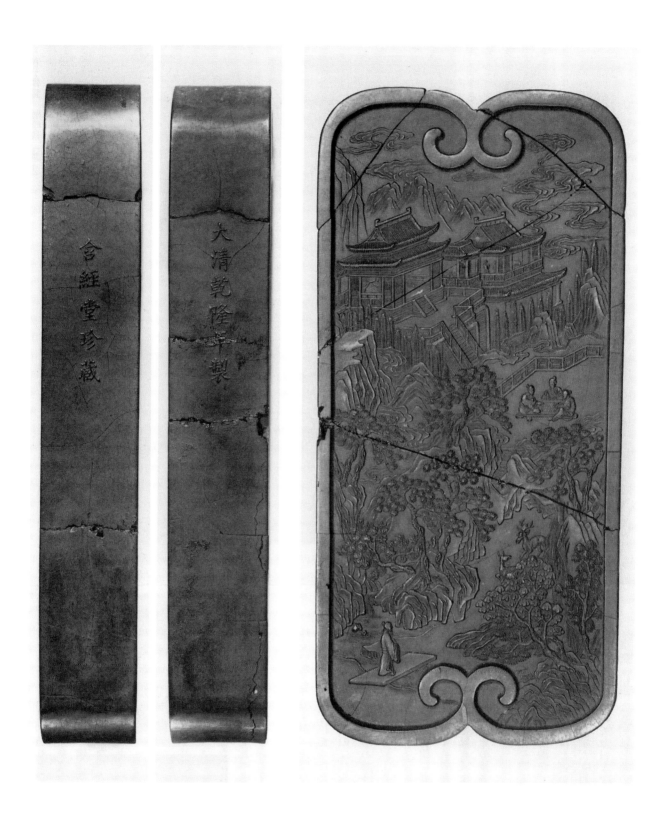

上海墨庄和工厂好像统一了名称①。

　　只要不介意墨的渗透情况、墨色的少许光泽，现在的墨足堪使用。如果有可能，选择制成五年以上的墨就更好了。

　　前文曾写到，我国的墨，是推古天皇时期从高句丽传来的，那以后在文武天皇时代的大宝律令②、醍醐天皇时代的延喜式③中，都记载了在图书寮制墨的事，此后日本各地方开始制墨。

　　中世以后，奈良开始制墨，十六世纪中叶的永禄年间在兴福寺制墨，古梅园④早在天正年间开始制墨。另外我认为纪州的藤代墨也是这个时期的。此后奈良产墨，经过德川时期一直持续到现在。

　　一般认为奈良、纪州最初都是学习中国的制墨法，此后为配合和纸使用而做了一些变化，其制法沿袭下来。一般而言，奈良和纪州的墨，墨色比中国墨色更黑，胶质更坚硬。

① 1958年上海曹素功墨庄与胡开文墨店合并为上海墨厂。——编者注
② 日本古代的基本法典，制定于大宝元年也就是公元七〇一年。——译者注
③ 日本古代的法律实施细则，于延喜五年也就是公元九〇五年开始制定。——译者注

④ 创业于一五七七年的日本最早的制墨厂。——译者注

近年来，部分奈良的制墨业人士也在想办法，用今墨表现中国古墨的特点，例如在黑色中加入茶色，降低胶质的强度以配合端砚使用，让新墨就能有漂亮的渗透效果。

其次说一说方便墨汁，它出现已有一段时间了，最近为了满足最新的需求，制成了高浓度的墨膏，用塑料瓶或者软管包装。这种墨膏可以在使用时自由调整浓淡，用量大的时候非常方便。这些墨液的需求量也越来越大，为了能够满足这样的大量需求，正在逐步变成机械生产。

本文从老墨写起，不仅神话时代的墨，就连明墨、乾隆御墨今天也很难弄到。今天我们特别追求与古墨相似的渗透性，在书法上也依赖这种渗透性。用画笔纸书写时，笔上饱蘸墨汁自然会有渗透。这种情况下，根据墨的种类的不同，会产生各种色调的变化，有些色调变化瑰丽，但是有些时候墨的渗透也会影响美感。

我认为，是否是好的墨，首先应该取决于胶。我想现代的墨只有碳、胶和香料三种成分构成，因此希望能在胶上做得更好。古人以鹿角胶、麋鹿胶、明墨中的青麟髓等胶为最佳。从这些名称的字面看都是鹿胶，具体是鹿的哪部分呢？有人说是鹿茸，也就是还没有发育长大的鹿角。在日本，大部分的鹿都生活在有限的一些地方；在整个地球范围看，北半球生活着很多驯鹿（麋鹿），非洲也有很多种类的鹿。

除了胶，如果添加一些古书上记载的能使墨色更加亮丽的药材，不就能做出更优质的现代墨吗？一想到随着时代的变迁，墨的质量也在下降，我就有了以上的想法。

可是这关系到制墨成本，现代社会的经济组织当然都要考虑到成本。最终结论必定是，如果一定要好墨，就要自己亲自动手制墨了。

罗小华制·明代（原尺寸）

明代试墨·玉版笺

乾隆御墨

程君房墨

电子显微镜照片，四万倍（东京艺术大学小口八郎教授拍摄）

墨的制法

墨运堂·松井茂雄

制墨只需要将松烟、油烟与胶糅合，成形干燥就可以了。其实很简单，但细说起来，制墨建立在一千几百年的经验积累之上，再加上因为是单纯的手工作业，必定会反映出人的个性，也有很多难点。我想制墨和原料制造、调配技术还有制造者的人格品性都有关。

墨的原料

制墨使用的主要原料是煤烟（松烟、油烟、工业烟、碳精黑）、胶、香料，配比后熬制成墨。本文首先谈一下煤烟的种类、制造方法，其次是从制作工艺看质量的好坏。

松烟（植物性烟）

采松烟用的原料，有还在生长中的松树（生松）、被砍伐或者倒下后静置了一段时间但是还含有树脂的松树（落松）、砍伐后埋在地下十到十五年的松树根（根松）等。

采烟小屋的构造，正面宽度约五点四米，房屋深约十八点二米，墙用树枝、杉皮或者黏土建造，入口安装两层门。松树产于没有电灯的深山，所以用木、竹、草代替瓦建造小屋。小屋里有十四至十六个灶（根据

情况有些是二十八至三十二个），排行为两排。灶的大小根据制的烟而不同，上等松烟十八厘米见方，中等松烟二十四厘米见方，普通松烟三十厘米见方，灶的上部有宽六厘米、长十二至二十四厘米的间隙。将这些灶用木框的纸隔门分开。隔门的高度和宽度都是一点八米左右，下面设有十八厘米见方的焚烧口，从这里插入松材焚烧。

工作中三人为一组，一个人收集松木材料，一个人把这些材料分割成一定的大小来干燥。此时，根据分割出来的木材的大小、灶的大小，松烟质量可分为上、中、普通。另一人被称作焚烧工，任务是保持灶火不灭。每两天进行一次采烟，用羽毛扫帚等，把沾在纸拉门上的煤烟扫到一起。采烟量大约为一百贯松材可采松烟三贯，一个月可以采集上等烟十五贯、中等烟二十八贯、普通烟三十六贯 [①] 左右。根松的采烟方法与此不同，由于油性较少不会生成优质的松烟，主要用于工业上的黑色着色剂，很少用于墨。由于上述的位置条件和劳动条件，采烟已经后继无人，现在只有一家用根松的工厂，一个人勉强地继续采烟工作，生松松烟从十年前停止生产，纯生松松烟墨将成为"梦幻之墨"。

① 贯，日本古代重量的计量单位，一贯约等于三点七五克。——译者注

油烟

采集油烟，要使用芝麻油、菜籽油、大豆油等植物油。采油烟的房间都是两间[1]见方的屋子连着一栋两间乘一间半的屋子，面积共计七坪，高度两间。周围的墙壁精心建造，出入口是两重门，所有这些都是为了外部的温度、湿度不直接影响房间内部。在房间内的三面墙壁上，设置两层架子，摆上成排的灯油碟子，放入菜籽油点燃灯芯。在这个灯上罩一个空碟子（图二）采烟。灯油碟的数量是四坪的房间一百二十六个，三坪的房间一百一十四个，共计二百四十个碟子，每个碟子共放一合[2]菜籽油。一合油全部烧尽大约需要十小时，这期间房间总燃油量是二斗四升，这是制造油烟的油的基准量。

采集油烟的方法是，点火后每二十分钟转动一次空碟，转动的幅度大约是圆周的六分之一，两个小时后正好旋转一周，然后用羽毛扫帚扫下附着在空盘上的烟。芯是芦苇芯，每五小时更换一次。油烟的品位取决于灯芯的粗细，粗细不同油烟黑度和质量也有所不同。

灯芯的粗细普通品质的一百八十匁[3]焚用四分（一点二厘米）的芯，最好的五十匁焚用一分五厘（约五毫米）的芯，中间还细分为一百六十匁、一百二十匁、八十匁焚等档次。二斗四升油的采烟量分别是，一百八十匁焚采得四袋共计七百二十匁，五十匁焚采得四袋共计二百匁。四袋称为一担，指的是油烟的量。五十匁焚、一百八十匁焚指质量。这种采烟法是传统方法，看似简单其实需要高超的技术。

矿物性油烟（工业烟）

这种采集方法始于大正时代（一九一二——一九二六）中期，经过五十年发展已经成熟了很多，现在大部分墨都是用这个方法采集。原料主要用轻油、重油、杂酚油，固体原料有粗制萘、蒽、沥青，此外还使用煤焦油等，实现了工业化。在这十几年里采烟法的设备和技术取得了长足的发展，技术人员不断进行开发研究。因为制作方法还在不断变化中，所以在此省去说明。现在固体墨的原料的百分之九十左右被矿物性油烟占据，矿物性油烟在制墨原料中占据了很大的比重。

① 间，日本传统长度单位，约为一点八二米。——译者注
② 日本传统体积单位，每合约一百八十毫升，十合为一升，十升为一斗。——译者注

③ 匁，旧时日本的重量单位，一匁相当于三点七五克。——译者注

图一　墨的木模，小的是一寸模，大的是十寸模

炭黑

通过燃烧气体（煤干馏时产生的副产品煤气）采集炭，但是主要用于橡胶工业、印刷墨水、涂料等。由于炭黑的炭粒子非常细小而且纯度高，所以遮盖能力弱，反射度强，所以发出白光，目视有时感受不到黑色。由于墨色没有厚度且价格便宜，不太用于固体墨，而是大量用于液体墨。

胶

胶是一种蛋白质，是采用动物的结缔组织——皮、鳞、腱、软骨等加水煮熟后，提取其中的液体部分干燥后制成。现在制胶所用的材料是皮革工厂的副产品，真皮的切割留下的下脚料（皮料）。胶的采集方法如下：

一、原料复原作业。先用水洗去除附着的石灰，再用低浓度的酸中和石灰，再将此放入清洗机中，洗到水变清澈为止。

二、煮熟作业。煮熟作业切忌高温和高压。重要的是低温和时间长。原料与水的比例分别为：皮料一百贯（三百七十五千克），加水八至十石（一千四百至一千八百升）。将煮约八小时后制成的胶液提取出来，用白布过滤后放入凝固箱，这个被称作第一次提取。之后再加水煮熟三小时，用同样的办法进行第二次提取。如果是好的皮料，可以提取到第四次。

三、凝固作业。注入凝固箱的液体放置一夜即成啫喱状，然后用专门的机器削成厚度约三至四毫米的片。

四、干燥作业。将削下的胶片在竹制的滴水板上依次排开，首先阴干到八成干，然后晒到全干。采集量为每一百贯皮料，第一次第二次共提取六十贯左右，第三次提取直到结束共五至八贯左右。不会用第三次提取及之后的胶质，因为制成的墨会极度黏稠。

香料

虽然过去加入香料是为了清除胶的恶臭，但逐渐发展后，磨墨时的芳香所带来的安定精神的作用得到重视。和墨（日本墨）比唐墨用的香料多。以前使用过甘松末、白檀、丁香、龙脑、梅花、麝香等天然香料，但现在胶的制造技术发达，臭味基本消失，也没法像战前

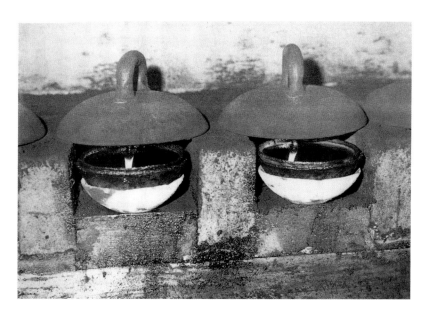

那样容易地获得中国台湾的天然龙脑、中国大陆的梅花（天然品），主要使用的是合成龙脑及经过提炼的梅花替代品、人造麝香等。另外，松烟也从植物松烟替换成矿物炭，墨里加的香料的有效期也变短了。这是因为矿物性油烟中残留有微量的亚硫酸气体等，会加快香料和胶体的分解。

其他混合物

听说以前为了给墨着色，使用了从红色花中采集的红色、五倍子、紫草、黑豆、茜草根等。战前要在油烟中放入红色，不过现在已经不这样了。也有在青墨中加入颜料进行着色的，不过因为炭粒子和颜料粒子的大小不同，墨色低俗，品味下降。但是我认为，为了制作出符合时代要求的墨色，这方面的研究还需要继续。

墨的制造工序

依照上述的原料以及工序，墨的制造最重要的是在制造之前就决定制造什么样的墨。考虑墨色以及墨的个性，也就是墨的特点、性质，依据这些挑选原材料，在这些要素指导下使用原材料，这些就是制墨的前期工作。在完成以上的规划后，制造工序如下。请一边看本

书一百六十八页的照片，一边读说明文字。

一、准备工序。把松烟（或者油烟）再度放入筛箕，彻底去掉杂质（砂、垃圾等）。将胶加凉水放入双层锅中充分溶解，去除胶液中的沙子、垃圾等。

二、糅合工序。将充分精选过的松烟、油烟和胶液浇在机器上充分混合搅拌糅合。

三、成形工序。将搅拌糅合好的原料再次分成小块，负责成形工序的工作人员在手掌上用力搓揉，再一块一块地装上模具，从模具中取出来就是成品的形状了。这里的搓揉、装模具、从模具中取出看似简单，但在制墨中是最重要的工作，需要长期的熟练操作的经验。

四、品检工序（削耳）。将前一天制造的墨削去露出模具的边角，同时挑除外形较差的或者品相不好的墨。

五、干燥工序（换灰）。从木质模具中取出的墨，第一天埋进水分较多的木灰里，第二天开始逐日更换木灰，新换上的木灰中的水分渐次减少。这个灰干燥过程，小型的墨需要七天，大型墨或者较厚的墨需要重复进行二十天甚至一个月以上。

灰干燥结束后的墨用草绳串成一串，从天花板上吊下，在室内进行空气干燥。这个过程一般小型墨要半

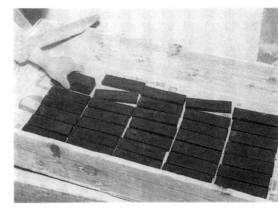

图三　制墨工艺流程

（五）干燥工序（灰干燥）

（一）准备工序（胶的溶解）

（五）干燥工序（空气干燥）

（二）糅合工序

（六）打磨工序

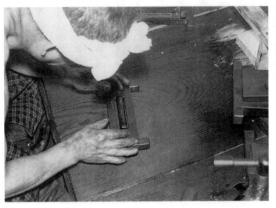

（三）成形工序

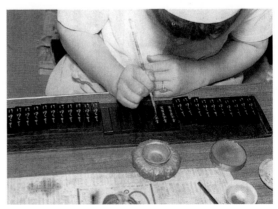

（七）着色工序

（四）品检工序（削耳）

个月，大型墨需要两三个月，湿度高的时候需要更长时间。因为快速干燥会导致墨破裂，干燥期间室内要保持一定湿度，又或晚春时期外部气温上升必须做适当的处理。另外，冬天冷的时候，必须采取适当措施预防墨的冻结。从事干燥工序也需要长期经验。

六、打磨工序。自然干燥后，需要逐个用水洗掉附着在墨表面的灰和其他的东西。

这个工作需要十分熟练，因为短时间内不处理完灰，墨块就会吸收多余的水分，对后续的工作造成很多困难。水洗后要上一层涂层，有些根据墨的情况上完涂层后还要用蛤蜊贝打磨。干燥的墨在这个工序中会吸收到水分，因此打磨后的墨要堆成井字形，在空气干燥的室内自然阴干一周到十天左右，待干燥后再进入后面的着色工序。

七、着色工序。在打磨工序结束后，把精心调制的金粉、银粉、颜料等，用细笔一根根上色。现在这项工作都外包给专门负责上色的店。但是这项工作需要熟练的技术。

八、包装工序。把着色工序结束后的墨用纸逐个卷好，放入纸箱或桐木箱，才算是完成。

以上工序总计最快也要一个多月，大型墨有时需要两三个月以上的时间才能制成成品。其中最重要的是成形工序。使用经过精炼的同样的材料，翻模的人不同，出来的成品墨的质量也会不同。墨的颜色没有太大的不同，不过墨色的强度、磨墨时候墨液的流动性（延展）、黏度、墨的硬度（在砚台上用力时墨的弯曲情况）等有所不同，因此同样的墨，最终墨色的感觉也会不同。我认为这就好像，我们根据同样的范本临摹出来的字也都各有特色。其次重要的是干燥工序。每块墨都会因模具加工工人个性而不同，因此干燥时不能用死板的方式，而是要考虑每块墨的特质，最终干燥好的墨才能不破裂、不腐烂、不弯曲。所有的工序都需要操作熟练度和经验的积累。

墨的好坏

我认为墨的好坏，可以从墨的外形、性质（内部因素）、墨色、着色外观这四项来分辨。墨是书写文字的用品，不仅仅是用来欣赏的，最好的墨应该是看着也高兴，使着也好用。

外形

肌理漂亮、紧实、有重量感、细腻、木翻模的质地浮现在肌理中，这样的墨往往具有以下一些性质，这

些性质都体现在外形上。

性质

最为重要的是墨的内在素质，顺手、有力、优质都很重要。即使墨很软，磨墨时很顺畅，如果磨出来的墨不够黏稠、书写时经常要重新蘸墨、书写时手腕没法用力而且写出来的东西缺乏美感，那么就不会是好墨。好的墨，必须容易研磨，墨的成分充分地溶解到水中，研磨出来的墨汁充分渗透到笔锋，具有适当的黏度，以及充分的延展性。我想墨汁的延展性对于书写最为重要。最理想的状态应该是，手臂、笔和墨能融为一体，按自己的意愿，有节奏地在纸面上表现出来。

其次重要的是浓淡、润渴、笔力的强弱和速度的缓急，墨必须能表现出墨的渗透和墨色的变化，墨本身要能增加美感。墨无论是最浓的时候还是淡的时候，最好要有同样的延展性。这样的墨，墨色中体现了它的力度和优良的品质。这种优良的墨质，通过里面添加的松 / 油烟在色彩上表现出更多内涵。我个人把它称为墨的性质，这种性质随着墨的年份的增长逐渐减弱，同时能更好地表现出其特质。

墨色

所谓墨色，是墨的性质和松 / 油烟的颜色在纸面上留下的颜色。我认为无论墨色是浓是淡，墨色都应有力度、质量上品，同时我也认为墨色应该包含了书写者的喜好问题。我认为，只有墨具有了好的性质，墨色才能很好地发挥出来。如果墨的性质不佳，即便用了好的材料，也得不到好的结果。我想在顺手、有力、优质等一系行墨的性质的基础之上，如果再使用上有复杂色彩的松油烟，应该会出现通常所说的墨分五彩的墨色变化效果。经常有人问我，这墨会不会太浓了、是否出好墨、会不会凝固在笔上、写起来会不会断断续续、是否有光泽，等等。从这些问题中，可以理解到，人们不会仅仅满足于墨的黑色。不过，关于习字用的墨，我认为无须考虑过多，只要研磨顺畅，有适当的延展性，墨色黑就可以。不过，如果要在作品中表现自我，那么选墨的时候，就应该将墨的性质和墨色二者区分开考虑。

墨的表面着色

这好比是给墨块化妆穿衣。只用彩色、外观、形状来评价墨块也许会得出错误结论。即便样式气派，色彩、外观优良，但是如果墨表面粗糙、制作上看似不太讲究，那么雕刻的线条质地也平常，拿在手上很轻，感

觉也很平庸，绝不是好的墨。如果墨的表面细腻均匀，即使图案简单也能书写出美感。色彩和外部固然很重要，但在挑选墨时还要十分小心。

墨的种类

过去按照黑的色度和品质，把墨分为十到十五个左右的规格。不过，将性质和黑色度结合考虑的话，可以造出的墨的种类如人的个性的差异那样多。有的墨年轻、美丽、有光泽，有的墨性质上雅致淡泊，还有各种各样介于二者之间的。再加上紫红色系、青色系、茶色系等原料所具有的色彩，就会呈现出各种各样的墨色。

墨和纸的关系

制墨时考虑到了墨的色彩和性质，制好的墨要想充分发挥其实力，就必须与纸质充分协调。越是有特色的墨，与纸质的协调越重要。打个比方，现代精细分工下特定领域的技术人员，如果离开其技术领域，就跟普通人没什么区别。与此类似，墨色越是细分，越是有特色，对纸张就越是挑剔。在现代书法中，要发挥墨的个性、追求美，就要同时研究纸张，开发时就要考虑到协调一致。

固体墨（简称墨）和液体墨

相对于固体墨，浓缩墨、墨汁被称为液体墨。液体墨开发出来已经近二十年[①]了，这期间经历了种种困难，取得了相当大的进步。墨在制造出来后要经过相当长的年月才能得到想要的墨色。在干燥的过程中也能看到墨色的变化，但一方面时间是个问题，另一方面墨还有一个共同的性质特征（干燥后的墨要在砚台上磨出墨汁）。由于液体墨是碳素在大量水分中呈游离状态，炭的凝集非常快，可以比较自由地表现出古墨的味道、新墨的味道、暗度、亮度、厚重度、脆弱度、墨色的色彩（青色系、茶色系）。因此，当现代书法中把分量感、激烈的动感等各种感觉作为书法的美感来追求时，液体墨可以创造出固体墨所没有的效果。

这里最让人头疼的缺点是，墨如果具备了特殊的性格，就还需要纸张的配合，那么只能用于特定风格的作品。譬如用于淡墨书写的液体墨不适合于浓墨书写，反之用于浓墨书写的液体墨也不适合于淡墨书写。液体墨用于指定用途以外时，使用范围不如固体墨大，但是与此相应地，生产出的液体墨针对特定的用途能够表现出明确特性。固体墨则做不到这样。我想，让液体墨具

① 本篇作于一九七一年。日本开发出液体墨约为一九五四年前后。——编者注

有固体墨不能表现的特性，这就是固体墨和液体墨的共存之道。从今年开始，书法恢复为文部省教育课程的必修课。为学校的书法课程生产的液体墨、墨汁，要遵循"节约研墨时间、墨色适合于学生、干燥快、产品长期稳定"的目的，墨色要接近于固体墨。

制墨的原则

来自中国和朝鲜的移民，在日本生产墨。因此中国墨与日本墨在质量上应该相同或者相近，但是现在中国墨与日本墨的性质、墨色都出现了显著的不同。看桃山时代和德川时代初期的书法作品，已经有了差异。我个人认为，这种差异固然由于当时造纸技术的不同，同时大陆民族和日本岛国民族的性格和文化的差异、民族的喜好，自然而然地影响到了墨色的差异。日本墨比中国墨朴素，但是品味不足，所以我想以后在日本墨的开发中应该增加一些品味和柔性。为了不制约现代书法文化的发展进步，在制造出适合于每个时代进行个人表现的墨的同时，也要不断积累经验，迈向下一个时代。

后记："二玄社书法讲座"丛书诞生记

编辑部 今日正值为平成时代的新书法学者再版"二玄社书法讲座"丛书，我们邀请到平日受此书影响较深的各位先生，来谈谈本书的魅力以及其他相关的情况，以供大家参考。首先，在"二玄社书法讲座"系行出版之前，当时使用的是什么样的教材呢？

渡　边 当时似乎没有教材吧。

编辑部 竟然如此……

渡　边 当时我创立二玄社时，市面上没有任何关于书法的书籍。因此我想从书法开始着手，于是出版了《今日之书道》（一九五四年二月）。出版后大受好评，当时印刷了一千五百册，定价一千七百日元，并不便宜，但是仅靠预约即脱销。其后再版的五百册也一销而空，令我十分高兴。

此书销路良好，让我想要制作更面向大众的书籍，当时考虑的就是"二玄社书法讲座"丛书。但因我并不知道拜托谁撰文，所以就拜访了出版《今日之书道》时承蒙照顾的安藤更生先生、堀江知彦先生、加藤谆先生，征求他们的意见。

安藤先生当时长年埋头于平凡社的《大百科事典》。他回答道："好的！我知道了。我来考虑考虑吧！"之后过了大约一个星期，先生致电我，说："计划已经想好啦！"去到先生那儿，先生递给我一张小小的草稿纸，上书楷书、行书、草书、假名、篆隶。栏外写着书法辞典的字样。我不禁问道："这是什么？"先生回答："这是附录，照这样办。"（笑）

真是输给先生了！于是我又问道："先生，拜托谁来写稿子才好呢？""拜托西川先生好了。"但我却不认识西川先生，于是只好照实回答。先生又答："那我给你写介绍信，你明天来拿。"接着说下去话可就长了……

听　众 请继续吧。

渡　边 第二天再次去到先生家，先生早已在信封里准备好厚实的介绍信。但上面只是简简单单几句："渡边先生想要继续进行关于书法书籍的出版，请你帮助他。"于是我就带着这封介绍信来到了位于目黑的西川先生的宅邸。

然而西川夫人却道："我爱人似乎并不认识这一位安藤先生啊。"（笑）于是退回了我的信封。但我说"这毕竟是安藤先生写的"，并不接回信封，就在门口处告别。心想这下可不得了。改日再次厚着脸皮几度拜访，得到的答复仍然是"先生不肯见你"。

于是有一次，西川先生现身门口："我并不知道这位安藤先生，虽然听说过名字，但是却不认识。"即斩钉截铁回绝，认为并不是能接受对方介绍信的关系。于

是我只有仓皇而逃。

再下一次拜访时，终于得以在门口与先生对话。先生似乎浏览了之前我带去的《今日之书道》："我大致看了一下，写得不错。安藤先生我听说过，是早稻田的先生，会津先生的弟子吧。"原来竟如此熟悉（笑）。但是先生仍然语气有些冷漠。旁边的夫人开口："渡边先生曾在白水社就职的吧？""是的。""那您知道除村吉太郎吗？"因我经常开车接送除村先生，于是答道："曾经见过几面，俄罗斯文学的大家对吧。"西川先生发话："除村是我爱人的哥哥。"让我吃惊不已。于是这一契机，使得我能与先生对话，并登堂入室。似乎是凭着除村先生的关系，夫人劝西川先生正经见我一次。其后，我终于又几次得访西川先生，得以向先生请教书法方面的知识。但我每次话锋一转，想要拜托先生做"二玄社书法讲座"丛书的顾问时，先生竟以自己耳朵听不清为由，充耳不闻（笑）。随后岔开话题，不管拜托几次，结果都是如此，然后又岔开话题。于是一转眼两三小时就已飞逝，竟已过午夜十二点，只好悻悻而归。

曾经，西川先生问我对于书法讲座的想法。我便回答："楷书、行书之类，后面就不太清楚了，也不知道拜托谁来写稿子。"之后却全无下文。总之极力纠缠，但先生毫无反应。甚至想不起究竟提及了多少次。总之

我没有放弃，一直拜访先生。我想已经成这样了，无论怎样都无所谓了（笑）。

之后西川先生突然致电我，问我要不要去他家一下。我心想这下不得了，一定是成了。飞速赶到先生家，但之后却又是先生无关紧要的闲话铺天而来，持续了两个钟头以上，之后先生拿出来一张写满东西的纸，纸上密密麻麻的小字大概有七八段。当我稍微凑近些时，先生又飞快地收到桌下去了（笑）。我问先生能否让我欣赏一番，先生说道："不不，还没到那个阶段，只是把一些想到的东西记下来了而已。"

这样又持续了几回，先生正式将稿纸拿给我看时，是一个多月之后的事情了。纸上写满了各种人名。横向从第一卷、第二卷、第三卷一字排开，并且都标注了页码数，最初的八页为总论，各种细节都已敲定。人名与标题以及章节标题，无微不至，全部都罗行于纸上。我连声恳求"一定按照您的计划来办，请一定……"，但先生却不肯把稿纸给我，之后几次仍然无果。于是，我提出要把高村光太郎、武者小路实笃、龟井胜一郎、吉川英治、川端康成等人关于书法的随笔置于卷头，先生却有些模棱两可："噢！那挺好，有意思！但是他们会不会写呢？可能不大可能吧。"之后再度拜访时，先生在那不肯给我看的稿纸上，已经写上川端康成的名字了

（笑）。当然，是用铅笔并加以括号。"啊，要是肯执笔的话就再好不过了。"先生说道。

我每次都想着，今天去向先生要吧，今天绝对要要过来，拜访了近乎无数次。但究竟先生何日才把稿纸交给我，我却忘掉了。

于是，终于到了开始拜托各位书法家撰文的时候。我对于书法界的人士、关西书法圈之类的事情毫无头绪。但想着不亲自拜访不行，这样，几乎每周都坐着卧铺车到处寻访。然而拜访各位先生却有趣得很。铃木翠轩先生每次都滔滔不绝。他用手提着笔给我看，边说"我呀，就是这样麻利地捻笔管，转动它的。这样就能写出搓出来的绳子那般强有力的线条。要提着笔杆上面这样写，你可别告诉别人啊！"之类的话。（笑）又有"我呀，在家里可是不提笔的，要在高级餐馆，打开窗户就是清流入眼。并且还要有漂亮的服务员，规规矩矩地给我拿过酒来，就着美酒边酌边写，要不是这样，我可写不出来好看的字……"云云。

印象尤其深刻的是篆刻家山田正平先生。正当酷暑时节，蝉鸣聒噪。正平先生包着头巾，下身只着短裤，浑身是汗，刻刀、和式浴衣都不见踪影。我只好央求："先生，拍照的时候还请您……""啊，好啦好啦，知道啦！"于是架起相机，对焦完成后拍个不停。

但随后竟突然声音大作，额头上如针刺一般疼痛不已。定睛一看，原来是先生刻印时的碎片飞过来打在额上。"这叫铁笔。对我而言，这就是铁做的笔。"当时真的是粉末四溅。我可是隔着有一米多的。这令我叫绝，至今仍然记忆鲜明。先生以五指握刻刀，向前方大刀阔斧地拉动。据他本人说这是吴昌硕风格。

每位先生皆有不同的回忆。常有先生向我抱怨："要是写字无论写几幅都一挥而就，但写文章就头疼啦！你代替我写一下吧……"于是先生口述，我来笔记，也是常有的事情。